写给设计师的书

品牌形象设计手册
（第2版）

李芳 编著

清华大学出版社
北京

内 容 简 介

本书是一本全面介绍品牌形象设计的图书，特点是知识易懂、案例易学、动手实践、发散思维。

本书从学习品牌形象设计的基础知识入手，循序渐进地为读者呈现出一个个精彩实用的知识和技巧。本书共分为7章，内容分别为品牌形象设计的基础知识、色彩的基础知识、品牌形象设计的基础色、品牌形象设计的分类、品牌形象设计的风格、品牌形象色彩的视觉印象和品牌形象设计的秘籍。同时本书还在多个章节中安排了案例解析、设计技巧、配色方案、设计欣赏、设计实战和设计秘籍等经典模块，既丰富了本书内容，也增强了实用性。

本书内容丰富、案例精彩、版式设计新颖，既适合品牌形象设计师、平面设计师、广告设计师、初级读者学习使用，也可以作为大中专院校品牌形象设计专业、平面设计专业及品牌形象设计、平面设计培训机构的教材，同时也非常适合喜爱品牌形象设计的读者朋友作为参考用书。

本书封面贴有清华大学出版社防伪标签，无标签者不得销售。
版权所有，侵权必究。举报：010-62782989，beiqinquan@tup.tsinghua.edu.cn。

图书在版编目(CIP)数据

品牌形象设计手册 / 李芳编著．—2版．—北京：清华大学出版社，2020.6（2024.1重印）
（写给设计师的书）
ISBN 978-7-302-55472-1

Ⅰ．①品… Ⅱ．①李… Ⅲ．①品牌－产品形象－设计－手册 Ⅳ．① J524.4-62

中国版本图书馆 CIP 数据核字 (2020) 第 083944 号

责任编辑：韩宜波
封面设计：杨玉兰
责任校对：王明明
责任印制：沈　露

出版发行：清华大学出版社
　　　　　网　　址：https://www.tup.com.cn, https://www.wqxuetang.com
　　　　　地　　址：北京清华大学学研大厦A座　　　邮　编：100084
　　　　　社 总 机：010-83470000　　　　　　　　　邮　购：010-62786544
　　　　　投稿与读者服务：010-62776969, c-service@tup.tsinghua.edu.cn
　　　　　质量反馈：010-62772015, zhiliang@tup.tsinghua.edu.cn
印 装 者：涿州汇美亿浓印刷有限公司
经　　销：全国新华书店
开　　本：190mm×260mm　　印　张：13.25　　字　数：322千字
版　　次：2016年7月第1版　　2020年7月第2版　　印　次：2024年1月第4次印刷
定　　价：69.80元

产品编号：081483-01

　　本书是笔者对从事品牌形象设计工作多年的总结，以让读者少走弯路寻找设计捷径为目的。书中包含了品牌形象设计必学的基础知识及经典技巧。身处设计行业，你一定要知道，光说不练假把式，因此本书不仅有理论和精彩的案例赏析，还有大量的模块启发你的大脑，提高你的设计能力。

　　希望读者看完本书后，不只会说"我看完了，挺好的，作品好看，分析也挺好的"，这不是笔者编写本书的目的。希望读者会说"本书给我更多的是思路的启发，让我的思维更开阔，学会了举一反三，知识通过消化吸收变成了自己的"，这才是笔者编写本书的初衷。

本书共分 7 章，具体安排如下。

　　第 1 章　品牌形象设计的基础知识，介绍了 CIS 的基础知识、VIS 的基础知识，是最简单、最基础的原理部分。

　　第 2 章　色彩的基础知识，包括认识色彩，色彩的属性，色彩的分类，色彩的心理感受，主色、辅助色、点缀色的关系，色彩的对比。

　　第 3 章　品牌形象设计的基础色，从红、橙、黄、绿、青、蓝、紫、黑、白、灰 10 种颜色，逐一分析讲解每种色彩在品牌形象设计中的应用规律。

　　第 4 章　品牌形象设计的分类，包括基本要素设计、事务用品类、运输工具类、服饰类、环境和导视、公司品牌形象建立的过程。

　　第 5 章　品牌形象设计的风格，包括 10 种不同风格的品牌形象设计的详解。

　　第 6 章　品牌形象色彩的视觉印象，包括 15 种不同的视觉印象。

　　第 7 章　品牌形象设计的秘籍，精选 15 个设计秘籍，让读者轻松愉快地学习完最后的部分。本章也是对前面章节知识点的巩固和理解，需要读者动脑筋积极去思考。

本书特色如下。

　　◎ 轻鉴赏，重实践。鉴赏类书籍只能看，看完自己还是设计不好，本书则不同，增加了多个动手的模块，让读者边看边学边练。

◎ 章节合理，易吸收。第 1~3 章主要讲解品牌形象设计的基本知识；第 4~6 章介绍分类、风格、色彩的视觉印象等；最后一章以轻松的方式介绍 15 个设计秘籍。

◎ 设计师编写，写给设计师看。针对性强，知道读者的需求。

◎ 模块超丰富。案例解析、设计技巧、配色方案、设计欣赏、设计实战、设计秘籍在本书都能找到，一次性满足读者的求知欲。

◎ 本书是系列图书中的一本。在本系列图书中读者不仅能系统地学习品牌形象设计，而且还有更多的设计专业知识供读者选择。

希望通过本书对知识的归纳总结、趣味的模块讲解，打开读者的思路，避免一味地照搬书本内容，推动读者自觉多做尝试、多理解，增强动脑、动手的能力。希望通过本书，激发读者的学习兴趣，开启设计的大门，帮助你迈出第一步，圆你一个设计师的梦！

本书由李芳编著，其他参与编写的人员还有孙晓军、杨宗香。

由于编者水平有限，书中难免存在不妥之处，敬请广大读者批评和指正。

编　者

第 1 章
品牌形象设计的基础知识

1.1 CIS 的基础知识 ·················· 2
 1.1.1 什么是 CIS ··················· 2
 1.1.2 CIS 形成的背景 ·············· 2
 1.1.3 CIS 的构成要素和相互
 关系 ···························· 3
 1.1.4 CIS 的功能 ··················· 4
1.2 VIS 的基础知识 ················· 5
 1.2.1 VI 设计的功能 ··············· 6
 1.2.2 VI 设计的原则 ··············· 7

第 2 章
色彩的基础知识

2.1 认识色彩 ··························· 9
2.2 色彩的属性 ······················ 10
 2.2.1 色相 ·························· 10
 2.2.2 明度 ·························· 10
 2.2.3 纯度 ·························· 10

2.3 色彩的分类 ······················ 11
2.4 色彩的心理感受 ················ 11
 2.4.1 色彩的重量感 ·············· 11
 2.4.2 色彩的远近感 ·············· 11
 2.4.3 颜色的冷暖感 ·············· 12
2.5 主色、辅助色、点缀色的关系 ···· 12
 2.5.1 主色 ·························· 12
 2.5.2 辅助色 ······················ 13
 2.5.3 点缀色的作用 ·············· 14
2.6 色彩的对比 ······················ 14
 2.6.1 明度对比 ···················· 15
 2.6.2 色相对比 ···················· 16
 2.6.3 纯度对比 ···················· 17
 2.6.4 面积对比 ···················· 19
 2.6.5 冷暖对比 ···················· 19

第 3 章
品牌形象设计的基础色

3.1 红 ································· 21
 3.1.1 认识红色 ···················· 21
 3.1.2 红 & 深红 ··················· 22
 3.1.3 橙红 & 洋红 ················ 22
 3.1.4 玫瑰红 & 西瓜红 ··········· 23

3.1.5 红褐色 & 浅玫瑰红 ················ 23	3.4.7 深绿 & 霓虹绿 ···················· 39
3.1.6 鲑红 & 博朗底酒红 ················ 24	3.4.8 墨绿 & 青灰绿 ···················· 40
3.1.7 宝石红 & 灰玫瑰红 ················ 24	3.4.9 绿松石绿 & 钴绿 ·················· 40
3.1.8 优品紫红 & 玫红 ·················· 25	3.5 青 ··· 41
3.1.9 威尼斯红 & 朱红 ·················· 25	3.5.1 认识青色 ···························· 41
3.2 橙 ··· 26	3.5.2 青 & 靛青 ·························· 42
3.2.1 认识橙色 ···························· 26	3.5.3 深青 & 天青 ······················· 42
3.2.2 橙色 & 橘红 ······················· 27	3.5.4 群青 & 藏青 ······················· 43
3.2.3 橘褐 & 橘黄 ······················· 27	3.5.5 青绿 & 青灰 ······················· 43
3.2.4 蜜橙 & 杏黄 ······················· 28	3.5.6 淡青绿 & 白青 ···················· 44
3.2.5 沙棕 & 肤色 ······················· 28	3.5.7 铁青 & 深青灰 ···················· 44
3.2.6 灰土 & 驼色 ······················· 29	3.5.8 水青 & 瓷青 ······················· 45
3.2.7 棕色 & 褐色 ······················· 29	3.5.9 清漾青 & 砖青 ···················· 45
3.2.8 柿子橙 & 酱橙色 ·················· 30	3.6 蓝 ··· 46
3.2.9 赭石 & 梨色 ······················· 30	3.6.1 认识蓝色 ···························· 46
3.3 黄 ··· 31	3.6.2 蓝色 & 天蓝色 ···················· 47
3.3.1 认识黄色 ···························· 31	3.6.3 蔚蓝色 & 普鲁士蓝 ················ 47
3.3.2 黄 & 铬黄色 ······················· 32	3.6.4 矢车菊蓝 & 深蓝 ·················· 48
3.3.3 茉莉黄 & 香蕉黄 ·················· 32	3.6.5 道奇蓝 & 宝石蓝 ·················· 48
3.3.4 鲜黄 & 月光黄 ···················· 33	3.6.6 午夜蓝 & 皇室蓝 ·················· 49
3.3.5 柠檬黄 & 万寿菊黄 ················ 33	3.6.7 浓蓝色 & 蓝黑色 ·················· 49
3.3.6 卡其色 & 奶黄 ···················· 34	3.6.8 爱丽丝蓝 & 水晶蓝 ················ 50
3.3.7 土著黄 & 黄褐 ···················· 34	3.6.9 孔雀蓝 & 水墨蓝 ·················· 50
3.3.8 暗黄色 & 土黄 ···················· 35	3.7 紫 ··· 51
3.3.9 芥末黄 & 灰菊色 ·················· 35	3.7.1 认识紫色 ···························· 51
3.4 绿 ··· 36	3.7.2 紫 & 葡萄紫 ······················· 52
3.4.1 认识绿色 ···························· 36	3.7.3 蓝紫 & 兰花紫色 ·················· 52
3.4.2 绿 & 叶绿色 ······················· 37	3.7.4 木槿紫 & 深紫罗兰色 ············· 53
3.4.3 黄绿 & 荧光绿 ···················· 37	3.7.5 淡紫色 & 紫红色 ·················· 53
3.4.4 浅绿 & 白绿色 ···················· 38	3.7.6 矿紫 & 紫灰色 ···················· 54
3.4.5 芥末绿 & 橄榄绿 ·················· 38	3.7.7 锦葵紫 & 淡紫丁香 ················ 54
3.4.6 浅黄绿色 & 碧绿 ·················· 39	3.7.8 紫黑色 & 江户紫 ·················· 55

3.7.9 蝴蝶花紫 & 蔷薇紫 ·············· 55
3.8 黑、白、灰 ·································· 56
　　3.8.1 认识黑、白、灰 ················· 56
　　3.8.2 白 & 月光白 ······················· 57
　　3.8.3 雪白 & 象牙白 ··················· 57
　　3.8.4 10% 亮灰 &50% 灰 ············ 58
　　3.8.5 80% 炭灰 & 黑 ··················· 58

第 4 章

品牌形象设计的分类

4.1 基本要素设计 ······························ 60
　　4.1.1 品牌 LOGO ·························· 60
　　4.1.2 品牌标准色 ························· 63
　　4.1.3 标准字 ································· 65
　　4.1.4 辅助图形 ····························· 67
4.2 事务用品类 ·································· 70
　　4.2.1 名片 ····································· 71
　　4.2.2 信封 ····································· 73
　　4.2.3 纸张 ····································· 75
　　4.2.4 资料袋 ································· 78
　　4.2.5 包装袋 ································· 80
　　4.2.6 其他事务用品 ····················· 82
4.3 交通工具类 ·································· 84
　　4.3.1 汽车 ····································· 85
　　4.3.2 飞机 ····································· 87
4.4 服饰类 ·· 89
4.5 环境和导视 ·································· 92
　　4.5.1 建筑外观 ····························· 94
　　4.5.2 入口、店面 ························· 96

　　4.5.3 前台、会客室 ····················· 98
　　4.5.4 环境导视 ···························· 101
　　4.5.5 营销导视 ···························· 103
　　4.5.6 公益导视 ···························· 105
　　4.5.7 办公导视 ···························· 107
4.6 公司品牌形象建立的过程 ········ 109
　　4.6.1 品牌简介 ···························· 109
　　4.6.2 建立品牌 LOGO ················ 110
　　4.6.3 企业标准色 ························ 110
　　4.6.4 企业辅助色 ························ 110
　　4.6.5 企业标准字 ························ 111
　　4.6.6 标准图案 ···························· 111
　　4.6.7 办公用品设计项目 ············ 112
　　4.6.8 公共关系设计项目 ············ 112
　　4.6.9 服饰系统设计项目 ············ 113
　　4.6.10 车体外观设计项目 ·········· 113
　　4.6.11 环境系统设计项目 ·········· 114

第 5 章

品牌形象设计的风格

5.1 简约 ·· 116
5.2 复古 ·· 119
5.3 潮流 ·· 121
5.4 优雅 ·· 124
5.5 炫酷 ·· 127
5.6 华丽 ·· 129
5.7 抽象 ·· 133
5.8 清新 ·· 135

5.9 庄重 ... 139
5.10 现代 .. 142
5.11 教育机构不同的设计风格 145
 5.11.1 设计说明 145
 5.11.2 不同设计风格赏析 146
 5.11.3 其他作品赏析 148
 5.11.4 不同设计风格作品
 欣赏 ... 149

第6章
品牌形象色彩的视觉印象

6.1 平静 .. 151
6.2 浪漫 .. 153
6.3 清爽 .. 155
6.4 可爱 .. 157
6.5 硬朗 .. 159
6.6 寒冷 .. 161
6.7 健康 .. 163
6.8 热烈 .. 165
6.9 活泼 .. 167
6.10 艳丽 .. 169
6.11 朴实 .. 171
6.12 素雅 .. 173
6.13 老练 .. 175
6.14 理智 .. 177

6.15 温柔 .. 179
6.16 科技公司导视设计 181
 6.16.1 设计说明 181
 6.16.2 不同色彩的视觉印象 ... 182
 6.16.3 其他导视赏析 184
 6.16.4 导视作品欣赏 185

第7章
品牌形象设计的秘籍

7.1 导入品牌形象需要注意的事项....187
7.2 品牌创新的五大原则 188
7.3 品牌的推广 189
7.4 如何选择品牌代言人 190
7.5 导入品牌形象的时机 191
7.6 品牌形象的导入周期 193
7.7 品牌传播的方法 194
7.8 品牌的危机处理 195
7.9 品牌故事策划 196
7.10 如何提升品牌的附加价值 198
7.11 品牌的经营维护 199
7.12 品牌延伸的策略 200
7.13 品牌与包装之间的关系 201
7.14 VI设计的基本程序 202
7.15 互联网时代的品牌营销 203

第 1 章 品牌形象设计的基础知识

　　CIS 是 Corporate Identity System 的缩写，即"企业形象识别系统"。CIS 包括理念识别（Mind Identity，简称 MI）、行为识别（Behaviour Identity，简称 BI）和视觉识别（Visual Identity，简称 VI）三个方面的内容。企业导入 CIS 可以加强企业的内部管理，塑造企业文化，增强企业凝聚力，提升企业形象与知名度等。

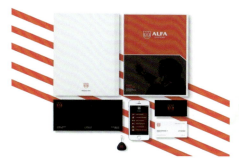
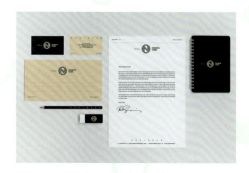
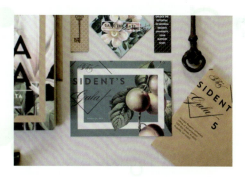
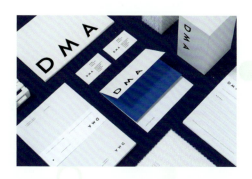
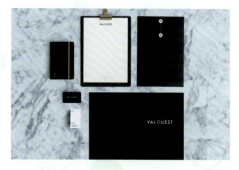

1.1 CIS 的基础知识

CIS 作为一种理论，它在企业的精神、行为和视觉形象上系统地塑造了企业形象。

◎ 1.1.1 什么是 CIS

CIS 是指企业有目的、有计划、有战略性地将自己企业的各种特征向社会公众主动地展示与传播，使公众在市场环境中对该企业有一个标准化、差别化的印象和认识，由此提高企业的社会知名度，最终达到自己的经营目的。

当今市场竞争激烈，企业也意识到若要立于不败之地，不仅需要依靠先进的科技和高质量的产品，还需要形成独特的企业文化。企业作为一个组织，将自己独特的企业文化传递给他人，这些人中包括企业员工、消费者等，这就会让企业的自我认识和公众对企业的外部认识形成良好的认同感，为企业树立良好的形象。

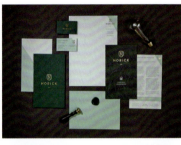
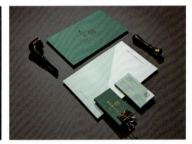

◎ 1.1.2 CIS 形成的背景

CIS 是由社会背景和市场背景两大背景组成的。

1. 社会背景

在经历了两次世界大战后，世界形成了新的格局，经济发展也呈现出国际化的新趋势，各行各业的经营范围都在不断地扩大，市场竞争愈演愈烈。随之而来的就是企业顺应市场趋势，在不断朝着国际化、多元化发展。这时，企业的经营管理者发现，企业要想跟上时代的脚步，就必须建立一套具有高度识别效果，且具有统一性的识别系统。

2. 市场背景

由于科技的不断发展，生产力的不断提高，商品经济从规模、质量的竞争上升到了形象的竞争，使大企业不断走向集团化。这时，只是针对商品或品牌的宣传已经不能让消费者印象深刻，只有形成统一的企业形象识别系统，才能使企业和商品在宣传过程中给消费者留下深刻的印象。

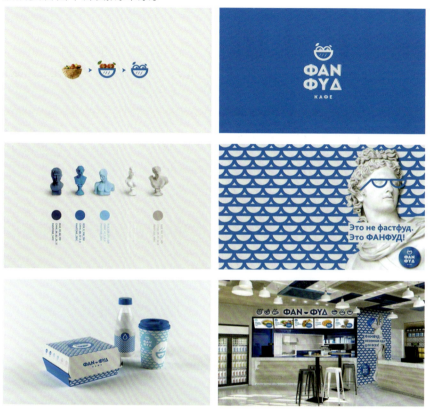

◎1.1.3　CIS的构成要素和相互关系

企业形象识别系统是由理念识别（Mind Identity，简称MI）、行为识别（Behaviour Identity，简称BI）和视觉识别（Visual Identity，简称VI）三个方面构成的。这三个要素之间相互依存、相互联系、相辅相成，在企业发展过程中能够带动企业的发展，树立独特的企业形象。

1. 企业理念识别（MI）

在企业形象识别系统中，企业理念识别是核心和依据，同时也是企业精神、企业价值观等的集中体现。理念识别是企业运作的基本思想，体现了企业的个性特征，可以保持企业的正常运作以及长期发展。同时，理念识别在长期的运作过程中，形成了员工所认同的价值观念、精神境界，它无形无象，但却能统摄一切。理念识别包括经营管理、企业文化、管理原则、发展战略、行为准则、企业精神、个性差异和企业价值观。

2. 企业行为识别（BI）

在企业形象识别系统中，如果说 MI 是"想法"，那么企业行为识别就是"做法"。它是整个企业的动态识别形式，分为对外和对内两类活动。对内，它规范企业内部的组织、管理、教育以及对社会的一切活动；对外，它通过市场营销、产品开发、公共关系、广告宣传、公益活动以及服务工作等传达企业理念，从而提高企业的知名度和美誉度。

3. 企业视觉识别（VI）

企业视觉识别系统是企业形象识别系统的外化和表现，是 CIS 的静态识别。相对于 MI 和 BI 而言，VI 是最直观、最有感染力的部分。同时，它最容易被消费者接受，并在短期内获得最大的影响。

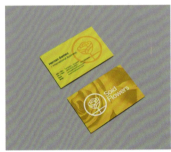
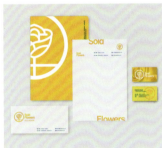
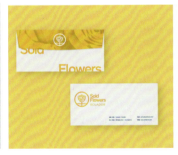

◎ 1.1.4　CIS 的功能

在企业中成功推行 CIS，对改善企业内在体质、提高企业凝聚力、规范员工行为、吸引优秀人才以及使企业摆脱困境等多个方面都有着不可比拟的作用。CIS 具有对内和对外两种功能。

1. 对内功能

CIS 的对内功能体现在以下几个方面。

1）提高企业凝聚力

企业凝聚力是企业的无形资产。通过企业形象识别系统，可以吸引更多的人才为企业效力，还可以将员工紧密地团结在一起，有助于工作效率的提高。

2）规范功能

企业形象识别系统具有规范功能，它可以将企业的工作标准统一化，从而简化管理系统的作业流程，提高工作效率。

3）整合功能

对于一个多元化的公司，它可能是由不同行业、不同经营项目组成的，通过企业形象识别系统可以在各个子公司之间形成向心力，使其联合起来，相互扶持、共同增长。而且，借助企业形象识别系统让各个公司都有自己的归属感，使其相互沟通和认同，相互协作与支持，这就是 CIS 的整合功能。

2. 对外功能

企业形象系统的建立对企业外部也起着积极的、良好的作用，它具有传播功能、识别功能和号召功能。

1）传播功能

社会大众对企业的认识和了解都归功于企业形象的传播。企业形象识别系统可以通过鲜明的视觉识别系统和系统化的企业行为，将企业形象准确、有效、经济、便捷地传送给信息接收者。

通常企业形象识别系统都富有深意和内涵，它将企业的种种信息，例如，企业的产品、历史、技术、服务、核心等内容凝结成一段话或一个标志。将这样凝练的内容传播出去，既减少了信息的复杂性，也提高了信息的识别性。然后经过不断地重复传递，使公众对企业产生规模性的影响，传播效果必然会大幅提升。

2）识别功能

这是一个信息混乱的年代，产品的同质化现象越来越严重，只有创造出有独特的、有个性的、有影响力的企业形象识别系统，才能产生一目了然的识别效果。

3）号召功能

当形成良好的品牌形象后，企业会对社会公众形成一种强烈的号召力。它不仅能够增强投资者的好感和信心，而且还能在危机时刻得到社会各个阶层人士的支持和帮助。

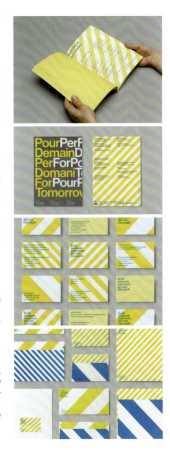

1.2 VIS 的基础知识

VIS 是 Visual Identity System 的英文简写，通译为"视觉识别系统"。我们知道要了解事情或接收外部信息时都是通过视觉传递到大脑的，也就是说，视觉是人们接收外部信息最重要和最主要的通道。而 VI 是 CIS 中最具感染力和传播力的内容，它是将 MI、BI 转化为视觉化的体现。VI 是以企业标志、标准字体、标准色彩为核心展开的完整的、系统的视觉传达体系。

◎ 1.2.1　VI 设计的功能

VI 是 CIS 中最具传播力和感染力的内容，它具有与其他企业进行区分、建立企业形象、增强企业凝聚力和提高市场竞争力的功能。

1. 与其他企业进行区分

VI 是 CIS 中最具传播力和感染力的内容，它可以很明显地将该企业与其他企业进行区分，这样既能体现出鲜明的行业特征，又能突出该企业的行业特点。

2. 建立企业形象

通过 VI 可以在视觉形式上传播企业的经营理念和企业文化，从而建立独特的、良好的企业形象。

3. 增强企业凝聚力

VI 设计不仅可以提高企业员工的认同感，还能鼓舞员工士气，增强企业的凝聚力，从而提高生产效率。

4. 提高市场竞争力

若一个企业没有属于自己的 VI，那么它将会消失在茫茫商海之中，让人辨别不清。通过 VI 可以吸引公众的注意力，并产生深刻印象，使消费者对该企业所提供的产品或服务产生最高的品牌忠诚度。

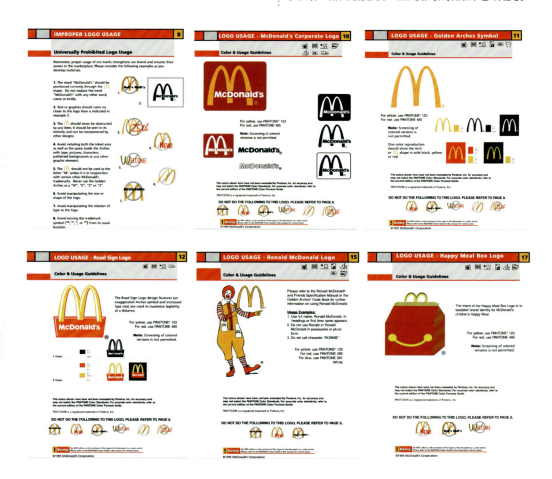

1.2.2 VI 设计的原则

VI 是 CIS 系统中最具传播力和感染力的部分。VI 设计的内容必须能够反映出企业的经营理念、经营方式、价值观念和企业文化，它与企业的行为是相辅相成的关系。VI 的设计原则主要有以下五点。

1. 风格统一

风格统一要求企业在对形象识别中的各项内容在设计元素和设计风格上都要保持一致。

2. 易于识别

易于识别是 VI 设计最根本的要求，具有特色的 VI 设计更容易让消费者捕捉到品牌的信息，从而增加企业形象之间的差异。

3. 系统规范

VI 系统的覆盖面较广，一旦建立了视觉识别系统，就要严格遵循系统规范，并坚持长期运用，不要轻易改动，这样才能达到最佳的传播效果。

4. 时代特征

时代在进步，人们的审美标准也在不断地提高。VI 设计要及时地更新换代，符合时代的特征，以适应未来时代发展的空间。

5. 文化追求

VI 设计是建立在企业文化基础之上的，应体现出民族特色，弘扬民族文化精神。同时，这也是塑造国际化大企业的先决条件。

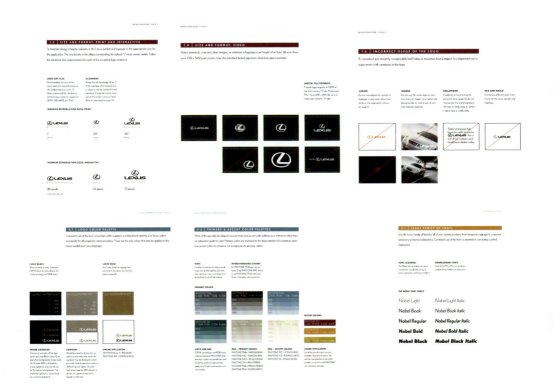

第 2 章 色彩的基础知识

消费者在对品牌形象的感受过程中,色彩是最容易辨识的第一印象。色彩具有不分国界、不分语言的特点,它能让全世界人民得以相互交流。不仅如此,在市场竞争激烈的现代社会,所有的品牌都面临着商品同质化严重、品牌恶性竞争、消费者日益增长的感性需求困境等问题,通过色彩对品牌形象塑造,可以增强品牌形象的核心竞争力。本章将对色彩的基础知识进行介绍。

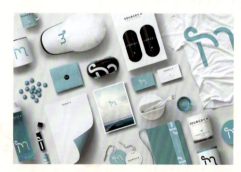
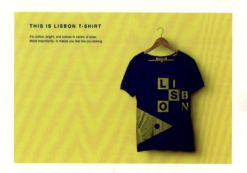
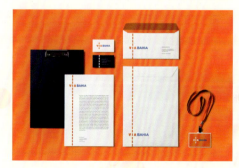

2.1 认识色彩

我们生活在一个缤纷绚丽的世界里，天空、草地、海洋、花朵都有它们各自的色彩。色彩是通过人眼传递到大脑，然后结合生活经验所产生的一种对光的视觉效果。

人们之所以能看到并能辨认物体的色彩和形体，就是因为光反射到我们的视网膜成像，若是光一旦消失，那么色彩就无从辨认。人要想看见色彩，就必须具备以下三个条件。

第一是光，如果没有光，就没有色彩。

第二是物体，若只有光，而没有物体，人依旧不能感知到色彩。

第三是眼睛，人的眼睛中有视觉感知系统，通过大脑可以辨别出不同的颜色。

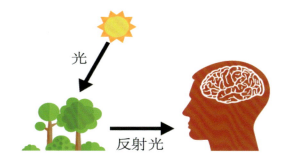

可见，光是电磁波谱中人眼可以感知的部分，一般在380纳米到780纳米波长范围内，包括从红色到紫色的所有色彩的光。

阳光是复色光，有红、橙、黄、绿、蓝、靛、紫这些不同频率的光。一束光进入三棱镜后，发生偏转角度不同的折射，所以原本一个方向前进的光束就会被分解成按偏转角度顺序排列的光带，这个光带就是光谱。光谱实际上就是一种可见的电磁波，有波长和振幅两种特性，其中波长的差异造成色相的区别，如短波长为紫色，中波长为绿色，长波长为红色；振幅的大小决定了光的强弱，也就是色彩的明暗。

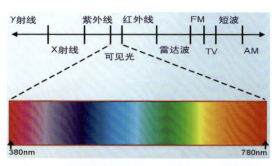

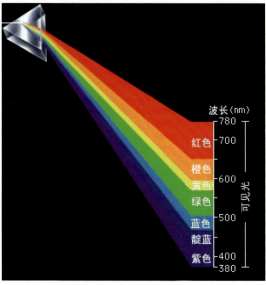

2.2 色彩的属性

色彩的属性是指色相、明度、纯度三种性质。它们分别代表着色彩的外貌、色彩的明暗程度和色彩的鲜艳程度。我们之所以能区分复杂的颜色，就是因为每一种颜色都有自己的鲜明特征。颜色的三个属性在某种意义上是各自独立的，但在另外意义上又是互相制约的。如果一个颜色的某一个属性发生了改变，那么，这个颜色必然要发生改变。

◎ 2.2.1 色相

色相是指颜色的基本相貌。它是颜色彼此区别的最主要、最基本的特征。为了应用方便，就以光谱色序为色相的基本排序，即红、橙、黄、绿、青、蓝、紫为基础色，加上几种间色构建出 12 色环。

◎ 2.2.2 明度

明度是指颜色的明暗程度。色彩的明度分为两种情况：一种是相同色相的不同明度；另一种是不同色相的不同明度。一个画面只有颜色而没有明度的变化，就会显得死板、缺乏立体感，因此明度是表达立体空间关系和细微层次变化的重要特征。

高明度　　　　中明度　　　　低明度

◎ 2.2.3 纯度

纯度又叫饱和度、彩度，是指颜色的浓度，也可理解成色彩的鲜艳程度。越是鲜艳的颜色其所包含的色量越高；相反，一个低纯度的颜色，其中所含色量越低。例如，在一种纯色中添加白色、灰色和黑色，它的颜色纯度都会发生不同变化。

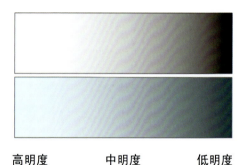

2.3 色彩的分类

按照视觉效果可以将色彩分为有彩色和无彩色两种。有彩色是带有色彩倾向的颜色，例如，常见的红、橙、黄、绿、青、蓝、紫等这些都是有彩色。无彩色是指黑、白以及各种明度的灰色，无彩色只具有明度，却不含有色彩倾向。

2.4 色彩的心理感受

色彩的心理感受是指色彩对人们产生的心理影响和心理暗示。视觉受色彩的明度及纯度的影响，会产生重量、远近、冷暖等不同感受与联想。色彩本身并无情感，而是经过人们对生活经验的积累，才对色彩形成心理感受。

◎ 2.4.1 色彩的重量感

色彩的重量感，主要取决于明度。明度高的颜色感觉轻，明度低的颜色感觉重。当色彩的明度相同时，纯度高的色彩比纯度低的感觉轻。

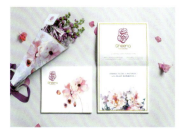

◎ 2.4.2 色彩的远近感

色彩的远近感是色彩的明度、纯度、面积等多种对比造成的错觉现象。高明度、暖色调的颜色会感觉其靠前，这类颜色被称为前进色；低明度、冷色调的颜色会感觉其靠后，这类颜色被称为后退色。

◎ 2.4.3　颜色的冷暖感

对颜色冷暖的感受是人类对颜色最为敏感的感觉，在色环中绿色一边的色相为冷色，红色一边的色相为暖色。冷色给人一种冷静、沉着、严寒之感；暖色给人一种温暖、热情、活泼的感觉。

2.5　主色、辅助色、点缀色的关系

在一个设计作品中，颜色通常由主色、辅助色和点缀色组成。主色广义上的含义是占据画面最多的颜色，它决定了整个作品的色彩基调。辅助色是用来烘托、渲染主色调的，当辅助色与主色调为同色系时，作品效果和谐、稳重；当辅助色为主色的对比色或互补色时，作品效果活泼、激情。点缀色是作品中占据面积最小的颜色，可以理解为点睛之笔，是整个作品的亮点所在。

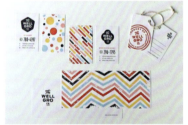

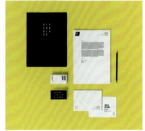

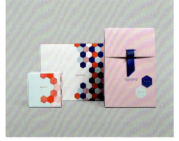

◎ 2.5.1　主色

主色是决定画面风格趋向的色彩。一般情况下，主色所占的面积在75%以上。主

色并不是只有一个颜色，它还可以是一种色调。如果选择一种色调作为主色调时，通常会选同一色系的颜色或邻近色中的1~3种颜色，只要颜色能保持协调即可。

可以通过以下几种方法进行判断。

方法一：高纯度的颜色作为主色调。

高纯度颜色的特点是色泽艳丽，个性张扬，十分抢眼。在一个画面中，高纯度的颜色很容易吸引观者的眼球，例如，以高纯度的红色与亮灰色进行对比。下图中三种情况红色均为主色调，因为红色最抢眼。

情况1　　　情况2　　　情况3

方法二：深颜色作为主色调。

深色通常属于后退色，它比高明度色彩更加吸引人眼球，例如，深褐色和亮灰色对比。下图中的三种情况，深褐色均为主色调。

情况1　　　情况2　　　情况3

方法三：面积大的一般为主色调。

在颜色明度和纯度相同时，面积大的颜色一般为主色调，例如，淡粉色和淡蓝色进行对比。下图（左）中，二者面积相等时，两种颜色均为主色调；下图（右）中，一种颜色大于另外一种颜色时，面积大的颜色为主色调。

情况1　　　情况2

◎ 2.5.2 辅助色

辅助色是指辅助或者补充主体色的色彩，具有烘托、渲染的作用。辅助色所占的是作品总面积的20%左右，它可以是一种颜色，也可以是多种颜色。

选择辅助色有以下两种方法。

方法一：选择同类色或邻近色作为辅助色。

选择同类色作为辅助色，能够让整个作品的色彩看起来和谐、统一，如下图（左）所示。选择邻近色作为主色调，能够让作品的颜色产生层次丰富的效果，如下图（右）所示。

同类色作为辅助色　　　　　　邻近色作为辅助色

方法二：选择对比色或互补色作为辅助色。

选择对比色或互补色作为辅助色，能够让作品颜色对比更强烈，更具视觉冲击力。

对比色作为辅助色　　　　　　　　互补色作为辅助色

◎ 2.5.3　点缀色的作用

点缀色是整个作品的点睛之笔，占整个画面颜色的 5% 左右，通过点缀色可以为整个作品营造出独特的风格。在下图中，红色就为点缀色。

2.6　色彩的对比

没有任何一个设计作品的颜色是独立存在的，若要让颜色形成美感，就必须进行颜色的搭配，使其形成对比。作品中的颜色就像音符一样，一个个音符组合在一起才形成了优美的乐章。色彩对比是指两个以上的颜色，以明度、色相、纯度、面积和冷暖关系相比较时，所产生的差别效果。

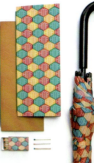
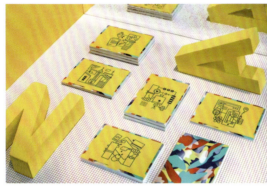
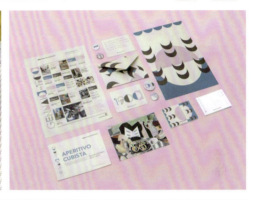
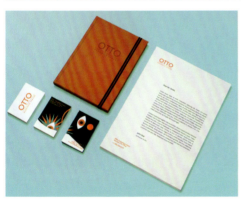
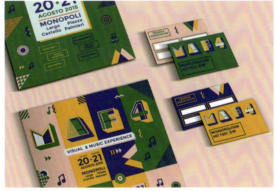

◎ 2.6.1 明度对比

明度对比是指色彩的明暗程度的对比。明度对比是色彩构成最重要的因素，色彩的层次与空间关系主要依靠色彩的明度对比来表现。明度按顺序可以分为低明度、中明度和高明度三个等级。

低明度　　　　　中明度　　　　　高明度

明度对比有两种情况：一种是同一色相不同明度的对比；另一种是不同颜色的明度对比。

1. 同一色相不同明度的对比

同一色相不同明度的对比可以产生不同的明暗层次，两种颜色明度差别越大，对比越强烈。

2. 不同颜色的明度对比

每种颜色都有对应的明度，黄色的明度最高，蓝紫色的明度最低，红、绿色为中明度。

◎2.6.2 色相对比

因为色相之间的差别形成的色彩对比被称为色相对比。色相对比包括同类色对比、邻近色对比、类似色对比、对比色对比、互补色对比。其中同类色对比、邻近色对比、类似色对比的效果较弱；对比色对比和互补色对比的效果最为强烈。

1. 同类色对比

同类色是指在色环中色相相距15°左右的颜色。其特点是对比效果较弱，给人一种单纯、平衡的视觉感受。

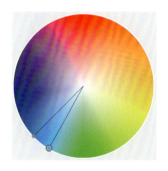

2. 邻近色对比

邻近色是在色环中两种颜色间距为15°~30°，两种颜色在色相上是有所区别的，但是对比效果也比较弱，给人一种优雅、和谐之感。邻近色的对比效果相比同类色显得更加活泼一些。

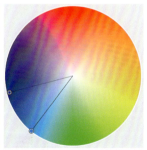

3. 类似色对比

在色环上90°角内相邻的颜色统称为类似色。类似色的对比效果并不是十分强烈，是一种既有变化又不冲突的对比效果。

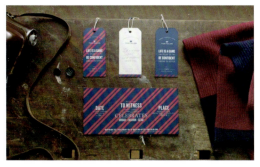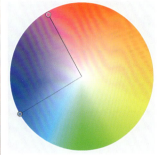

4. 对比色对比

当对比双方的色彩处于色相环 90°～120° 时，属于对比色关系。对比色产生的对比效果十分鲜明、活泼，具有明快、饱满、华丽、活跃和使人兴奋的特点。

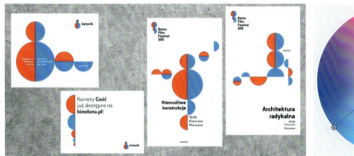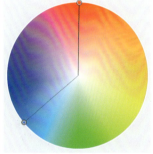

5. 互补色对比

两种颜色在色环上相距 180° 左右为互补色，互补色对比是最强烈的色相对比，具有强烈、热情的视觉效果。

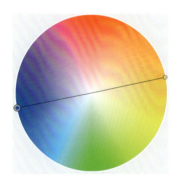

◎ 2.6.3 纯度对比

由于颜色的纯度不同所形成的色彩对比，叫作纯度对比。颜色纯度分为高纯度、中纯度和低纯度三种，高纯度色彩鲜艳，引人注意；中纯度色彩柔和、含蓄；低纯度色彩朦胧、稳重。

根据不同纯度等级的色彩组合特点,可以将纯度对比分为四类,分别是高纯度对比、中纯度对比、低纯度对比、艳灰对比。

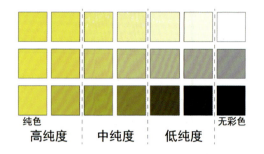

1. 高纯度对比

高纯度对比是指作品大部分色彩都采用高纯度色彩。高纯度对比画面艳丽,要注重色彩的面积处理,如果没有得到恰当的处理,就会让人产生视觉疲劳。

2. 中纯度对比

主色和其他颜色均为中纯度色彩基调的对比效果,被称为中纯度对比。中纯度对比效果温和、静态、舒适,具有亲和力。

3. 低纯度对比

低纯度对比是指占主体的色彩和其他色彩都为低纯度色彩。高明度、低纯度的色彩对比效果给人一种轻快、缥缈之感。低明度、低纯度的色彩对比效果给人一种庄重、低调之感。

4. 艳灰对比

艳灰对比是指高纯度与低纯度的色彩进行对比。艳灰对比能够带给人一种新潮、个性、夺目的视觉感受。

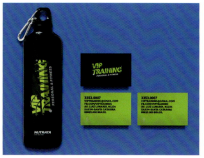

◎ 2.6.4　面积对比

　　面积对比是指两个或更多色块的相对色域。这是一种多与少、大与小之间的对比。视觉所能观察到的色彩现象定有面积存在，两种或两种以上的色彩共存同一视觉范围内，必定会产生不同的面积比例，不同的面积比例会使色彩显示出不同的强度，产生不同的色彩对比效果。

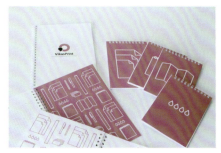
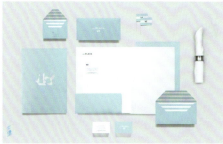

◎ 2.6.5　冷暖对比

　　冷色和暖色是一种色彩感觉，主要是来自于人的生理与心理感受。波长长的红色光和橙色光、黄色光本身有暖感。波长短的紫色光、蓝色光、绿色光则有寒冷的感觉。冷暖对比是将色彩倾向进行比较的色彩对比。
　　在一个作品中，如果任何一种颜色都是暖色调，或者只有少量颜色为冷色调，那么该作品就为暖色调。这样的设计作品会带给人一种温暖、热情、亲切的心理感受；相反，若作品中大部分颜色都为冷色调，那么该作品就属于冷色调。这样的设计作品则会给人一种理性、冷静、严肃的心理感受。

第3章 品牌形象设计的基础色

红\橙\黄\绿\青\蓝\紫\黑、白、灰

在这个五光十色的世界里,色彩是一个感性与理性共同交织的学科。在品牌形象设计中,不能完全凭借某一个人的审美眼光来选择某种颜色作为标准色,而是要经过层层考虑才能做出的选择。在本章中主要讲解和认识红、橙、黄、绿、青、蓝、紫、黑、白和灰这几种常见的颜色,以及与其相对应的同类色。

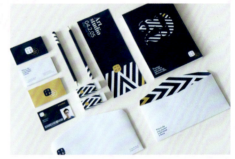
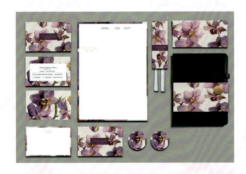
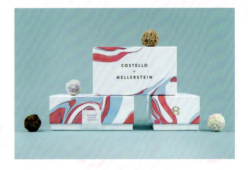
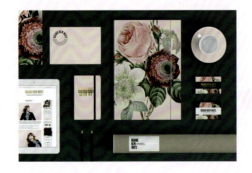

3.1 红

◎ 3.1.1 认识红色

红色：红色是富有冲击力和吸引力的颜色。看见红色我们会联想到鲜红的血液、熊熊燃烧的烈火，给人刺激、活泼的感觉。在中国，红色，象征着吉祥、富贵与财富，意寓美好。在企业中，红色可以代表灵活的思维、高效的工作效率、热情与积极的工作态度。

色彩情感：喜庆、热情、温暖、积极、生命、豪放、革命、警告、血腥、危险、浮躁、魅惑。

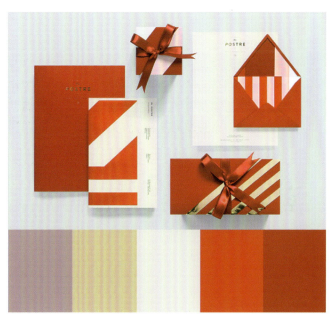

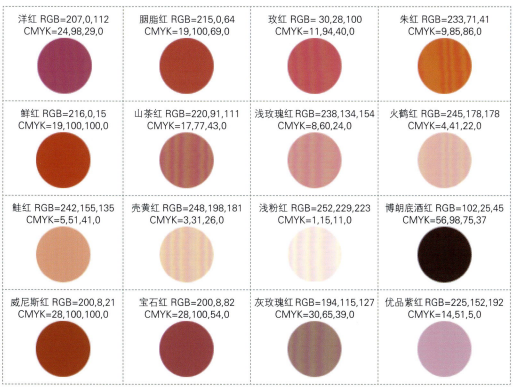

洋红 RGB=207,0,112 CMYK=24,98,29,0	胭脂红 RGB=215,0,64 CMYK=19,100,69,0	玫红 RGB=30,28,100 CMYK=11,94,40,0	朱红 RGB=233,71,41 CMYK=9,85,86,0
鲜红 RGB=216,0,15 CMYK=19,100,100,0	山茶红 RGB=220,91,111 CMYK=17,77,43,0	浅玫瑰红 RGB=238,134,154 CMYK=8,60,24,0	火鹤红 RGB=245,178,178 CMYK=4,41,22,0
鲑红 RGB=242,155,135 CMYK=5,51,41,0	壳黄红 RGB=248,198,181 CMYK=3,31,26,0	浅粉红 RGB=252,229,223 CMYK=1,15,11,0	博朗底酒红 RGB=102,25,45 CMYK=56,98,75,37
威尼斯红 RGB=200,8,21 CMYK=28,100,100,0	宝石红 RGB=200,8,82 CMYK=28,100,54,0	灰玫瑰红 RGB=194,115,127 CMYK=30,65,39,0	优品紫红 RGB=225,152,192 CMYK=14,51,5,0

◎ 3.1.2　红 & 深红

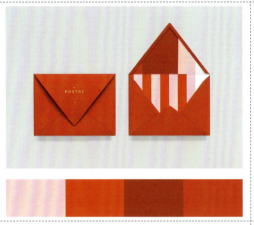

① 正红色象征着权威、自信，能够给人一种活泼、热烈的感觉。
② 在该作品中，以红色作为主体色调，以淡粉色作为辅助色，整体色调统一、和谐。
③ 信封上的烫金文字装饰给人一种高档、华丽的感觉。

① 深红色颜色明度低，透露出一种神秘、深邃感。
② 红色能够调动人的热情，具有很强的感染力，也容易被人记忆。
③ 侧面灰色系渐变的色条使整体效果丰富且富有变化，避免了单调、乏味的视觉感受。

◎ 3.1.3　橙红 & 洋红

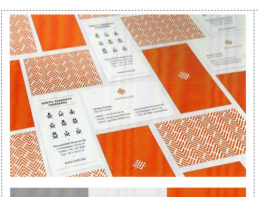

① 橙红色颜色艳丽、夺目，是一种积极、活力的色彩。
② 画面中的作品，橙红色与白色的搭配效果非常醒目，整体效果活泼、灵动。
③ 在卡片上，以LOGO图形作为装饰图案，突出强调的作用，可以加深观者的印象。

① 洋红色是比较艳丽的颜色，是女性比较喜欢的颜色之一。
② 这是一个信纸的背面，以洋红色为主色调，再搭配上橙色，整体给人一种张扬、欢乐的气氛。
③ 作品中抽象化的图案给人留下深刻的印象，在这样的背景衬托下，企业的LOGO也会被人深刻记忆。

◎ 3.1.4　玫瑰红 & 西瓜红

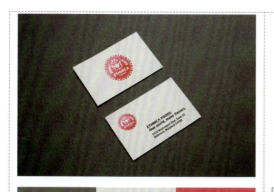

① 玫瑰红颜色美丽、端庄，象征着女性的柔美、体贴。
② 在该卡片中的文字信息较少，整体给人一种简单、直观的印象。
③ 画面中玫瑰红的 LOGO 显眼、醒目，而且 LOGO 采用烫金工艺，具有良好的信息传播效果。

① 西瓜红是比较年轻化的颜色，色彩感觉清新、活泼。
② 这是一个精致的小卡片，外包装的颜色与卡片的颜色相同，这样的设计能给人一种统一、协调之感。
③ 在商品中附赠这样的卡片可以提升商品的品质，增强商品的友好度，从而更容易取得消费者的信任。

◎ 3.1.5　红褐色 & 浅玫瑰红

① 红褐色是十分中性化的颜色，颜色明度低，给人一种深沉、低调的感觉。
② 这是一款名片的设计，以红褐色为主色调，整体给人一种沉稳、踏实的视觉感受，具有较高的信服力。
③ 在该卡片中抽象的图形，可以给人留下深刻的印象。

① 浅玫瑰红是低纯度、高明度的颜色，颜色浪漫、可爱。
② 浅玫瑰红在该作品中搭配浅灰、浅绿色和白色，整体效果温柔、优雅。
③ 浅玫瑰红色调的办公用品可以给员工一种心情舒畅的心理感受。

◎3.1.6 鲑红 & 博朗底酒红

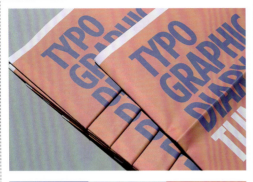
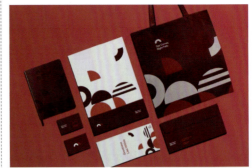

① 鲑红色属于中度饱和色，颜色柔和、轻盈，是一种很舒服的颜色。
② 这是一款企业画册的封面设计，以鲑红色为主色调作为背景，配以蓝色和浅灰色作为辅助色，整体色调柔和、温馨，向人传递一种亲近、友好的视觉感受。
③ 鲑红色可以应用到以女性为主题的企业中。

① 博朗底酒红是一种明度较低的红色，带给人一种高贵、深邃的感觉。
② 在该作品中以博朗底酒红为主色调，再搭配灰色和红色，整体效果厚重、浓烈。
③ 作品中以半圆形为装饰图案，与企业LOGO图形相呼应。

◎3.1.7 宝石红 & 灰玫瑰红

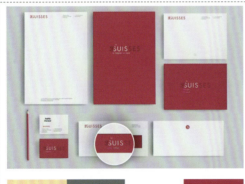

① 宝石红是一种十分鲜亮的色彩，明度和纯度都比较高，也是一种华丽、雍容的色彩。
② 宝石红与白色的搭配体现了该品牌时尚、卓越的特点。
③ 作品中烫金的品牌LOGO不仅增加了作品的层次感，而且更有利于建立良好的品牌效应。

① 灰玫瑰红呈现一种不饱和的灰色调，有一种温柔、谦逊、包容的美感。
② 在该作品中，灰玫瑰红搭配香槟金的LOGO，整体效果透着高端、优雅的气质。
③ 企业LOGO位于版式的中央位置，效果非常醒目。

⊙ 3.1.8 优品紫红 & 玫红

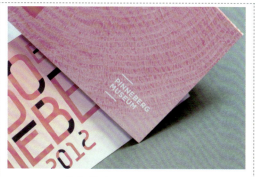

1. 优品紫红是一种非常优雅的颜色，它具有温柔、安静的特点。
2. 这是一个卡片设计，单色调的配色使卡片呈现出一种单纯、轻松的感觉。
3. 卡片利用纹理制作出颜色变化的效果，使整体画面效果变得丰富、不空洞。

1. 玫红色是一种高饱和度的颜色，颜色艳丽、华贵。
2. 在该作品中以洋红色为主色，以蓝色为点缀色，两种颜色为对比色，使整体画面效果变得鲜明、强烈。
3. 作品中以同心圆作为主体图形，这种图形轻盈、柔美，像旋转的舞步，带给人以律动的感觉。

⊙ 3.1.9 威尼斯红 & 朱红

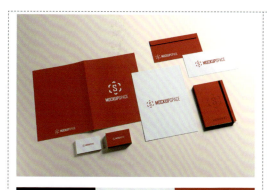

1. 威尼斯红是一种比较低调的红色，它象征着神秘、内敛。
2. 大面积的威尼斯红增强了作品的识别性，增加了作品的存在感。
3. 作品以红色为主色调，以白色为辅助色，以黑色作为点缀色，这样的搭配是非常经典的色彩搭配。

1. 朱红色是在红色中添加了黄色，整体给人一种鲜明、庄重的感觉。
2. 在该作品中，以朱红搭配黑色，两种颜色在色相中形成鲜明对比，给人一种独特、成熟的感觉。
3. 在黑色的衬托下，朱红色显得格外耀眼，便于识别。

3.2 橙

◎ 3.2.1 认识橙色

橙色：橙色作为一种暖色调，色彩迷人，是一种能够给人带来积极情绪的颜色。橙色具有红色和黄色一些共同的特点，但没有红色那么强烈、刺激，又没有黄色的娇柔。以橙色作为企业品牌形象的主色调，能够给人一种真诚主动、积极乐观的印象。

色彩情感：温暖、活力、温情、豁达、娱乐、健康、野心、陈旧、隐晦、偏激、骄傲。

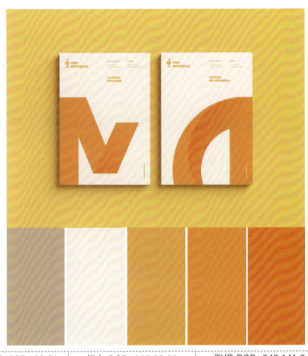

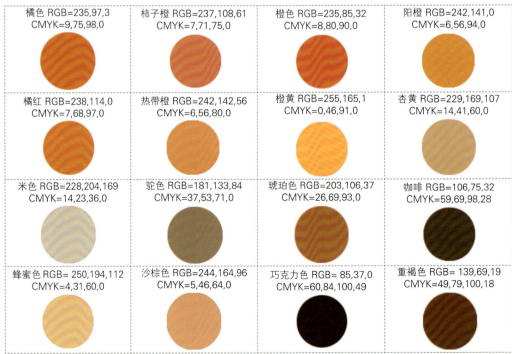

橘色 RGB=235,97,3 CMYK=9,75,98,0	柿子橙 RGB=237,108,61 CMYK=7,71,75,0	橙色 RGB=235,85,32 CMYK=8,80,90,0	阳橙 RGB=242,141,0 CMYK=6,56,94,0
橘红 RGB=238,114,0 CMYK=7,68,97,0	热带橙 RGB=242,142,56 CMYK=6,56,80,0	橙黄 RGB=255,165,1 CMYK=0,46,91,0	杏黄 RGB=229,169,107 CMYK=14,41,60,0
米色 RGB=228,204,169 CMYK=14,23,36,0	驼色 RGB=181,133,84 CMYK=37,53,71,0	琥珀色 RGB=203,106,37 CMYK=26,69,93,0	咖啡 RGB=106,75,32 CMYK=59,69,98,28
蜂蜜色 RGB=250,194,112 CMYK=4,31,60,0	沙棕色 RGB=244,164,96 CMYK=5,46,64,0	巧克力色 RGB=85,37,0 CMYK=60,84,100,49	重褐色 RGB=139,69,19 CMYK=49,79,100,18

◎ 3.2.2 橙色 & 橘红

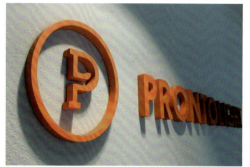

❶ 橙色是一种温暖、鲜艳的颜色，具有很强的识别性。
❷ 这是空间导视设计，将这种色调应用在地下室中，可以让空间变得温暖、明亮，减轻压迫感。
❸ 在作品中采用同类色的渐变色调，给人一种和谐、统一中带有变化的感觉。

❶ 橘红色是一种鲜亮的颜色，具有很强的表现力。
❷ 该作品是企业的 LOGO 设计，橘红色的色调给人一种热情但不张扬的感觉。
❸ 在灰色的墙面上安装这样立体化的 LOGO，强烈的颜色反差让 LOGO 更加醒目。

◎ 3.2.3 橘褐 & 橘黄

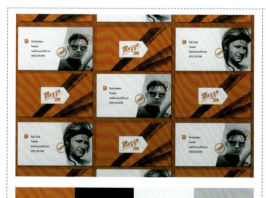

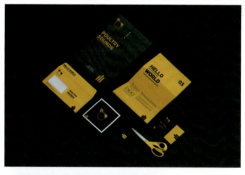

❶ 橘褐色属于中明度的色彩基调，是一种厚重、温暖的颜色。
❷ 这是一款卡片设计，橘褐色搭配灰色给人一种稳重、复古的感觉。
❸ 卡片正反两面都采用倾斜的版式，营造出一种轻松、愉快的感觉。

❶ 橘黄色颜色温暖、干净，是一种很常见的颜色。
❷ 该作品中橘黄与深灰的搭配，带给人一种时尚、激情的感觉。
❸ 作品中所用颜色较少，简约的配色更易于观者识别。

◎ 3.2.4 蜜橙 & 杏黄

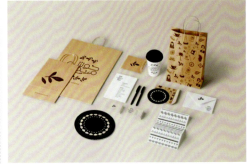

① 蜜橙色是一种温暖中带有甜蜜感觉的颜色，它颜色饱和度低，视觉效果柔和，是一种深受女孩子欢迎的颜色。
② 这是一个商品吊牌设计，以蜜橙色作为主体颜色，给人一种活泼、热情的感觉。
③ 从吊牌的配色到图案装饰，都带给人一种可爱、天真的感觉。

① 杏黄色也是一种柔和、温暖的颜色，带有舒适、安静的感觉。
② 作品中的牛皮纸袋为杏黄色，这样的材质及颜色都带给人一种朴实、温柔的感觉。
③ 作品以红褐色和黑色作为点缀色，让整体效果显得沉着、不浮躁。

◎ 3.2.5 沙棕 & 肤色

① 沙棕色是一种高明度、低纯度的颜色，给人一种清新脱俗的感觉。
② 在该作品中沙棕色与黑色的搭配让人觉得作品优雅的同时又不乏品质。
③ 沙棕色与白色的搭配则给人一种清新、淡雅的感觉。

① 肤色是一种温和、不刺激的颜色，象征着安静、温柔。
② 在信纸的正面以肤色作为背景颜色，为阅读营造出了一种舒适、愉悦的气氛。
③ 信纸的背面则采用插画作为装饰，能够加深观者的印象，提升观者的好感度。

◎ 3.2.6　灰土 & 驼色

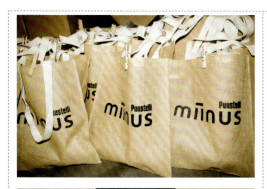
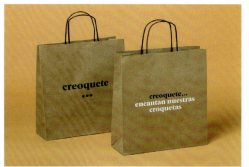

① 灰土色是一种朴实无华的色彩。
② 这是一款企业的环保手袋，企业 LOGO 放置在手袋上的最佳视觉区域，可以增加其识别性，具有较强的宣传力度。
③ 这种随商品附赠的手袋可以反复使用，在每一次的使用过程中它都会成为"移动着的广告"，对打造知名度会起到积极的作用。

① 驼色是非常都市化的颜色，它平和、宁静，但又不乏味，是男人和女人都喜欢的颜色。
② 该纸袋以牛皮纸的原色为主色调，除了文字之外没有其他的修饰，给人一种含蓄、内敛的感觉。
③ 以驼色为主色调，搭配以黑色和白色是很经典的配色，时尚又不张扬。

◎ 3.2.7　棕色 & 褐色

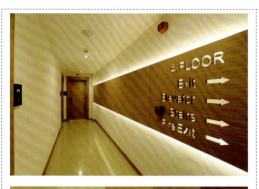

① 棕色属于低饱和的色彩基调，它给人一种可靠、简朴的感觉。
② 这是空间导视设计，整个走廊属于暖色调，搭配棕色的原木导视，整体空间显得淳朴、温暖。
③ 该导视的造型简约，内容简单直白，与整体空间的气氛相吻合。

① 褐色是非常厚实、稳重的色彩，它隐隐带有橙色的温暖的感觉。
② 这是一款商品吊牌设计，褐色搭配灰土，这种类似色的配色让人感觉和谐、自然。
③ 在吊牌上橙色的点缀色非常醒目，更增强了作品的识别性，打破了沉闷的色彩效果，增强整体的冲击力。

◎3.2.8 柿子橙&酱橙色

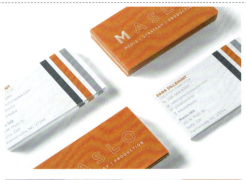

1. 柿子橙是一种积极、朝气的颜色,通常应用在比较年轻、新锐的行业中。
2. 这是一款名片设计,名片的一面以柿子橙色为主色调,可以为观者留下深刻的印象。
3. 卡片中以灰色作为点缀色,这样能够很好地控制气氛,让名片看起来显得不那么浮躁。

1. 酱橙色是一种健康的颜色,在稳健中带有活力,象征着运动与健康。
2. 该卡片布局简约,倾斜的文字和奇特的文字造型让其非常具有视觉冲击力。
3. 卡片的面积较小,所以信息要简练,这样才能够让信息更精准地传递。

◎3.2.9 赭石&梨色

1. 赭石色是一种非常复古的颜色,带有怀旧、沧桑的美感。
2. 这是一个导视牌设计,斑驳的铁锈有着浓重的工业气息。
3. 该作品造型简单,既有明确的指向性,又有鲜明的艺术性。

1. 梨色是一种高明度的颜色,看见这种颜色可以联想到清脆甘甜的梨,让人顿觉精神舒畅。
2. 作品的外部包装采用梨色,搭配上驼色的文字给人一种真挚、轻松的感觉。
3. 这种随商品附赠的卡片可以提升商品的档次和品位。

3.3 黄

◉ 3.3.1 认识黄色

黄色：黄色是暖色调，给人一种温暖、舒适之感，看到黄色就能联想到温暖的春风，和煦的阳光以及盛开的向日葵。黄色属于外向型的颜色，象征着年轻活力，源源不断的生命力。在企业中，以黄色作为标准色，能够塑造一种勤奋、积极、活跃的企业形象。

色彩情感：光明、明亮、轻快、温暖、幸福、辉煌、权利、开朗、热闹、廉价、恶俗、软弱、喧嚣、色情、浮躁。

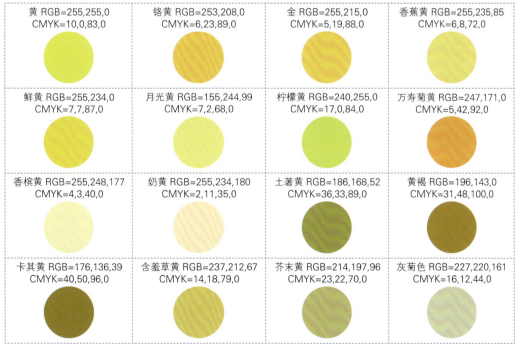

黄 RGB=255,255,0 CMYK=10,0,83,0

铬黄 RGB=253,208,0 CMYK=6,23,89,0

金 RGB=255,215,0 CMYK=5,19,88,0

香蕉黄 RGB=255,235,85 CMYK=6,8,72,0

鲜黄 RGB=255,234,0 CMYK=7,7,87,0

月光黄 RGB=155,244,99 CMYK=7,2,68,0

柠檬黄 RGB=240,255,0 CMYK=17,0,84,0

万寿菊黄 RGB=247,171,0 CMYK=5,42,92,0

香槟黄 RGB=255,248,177 CMYK=4,3,40,0

奶黄 RGB=255,234,180 CMYK=2,11,35,0

土著黄 RGB=186,168,52 CMYK=36,33,89,0

黄褐 RGB=196,143,0 CMYK=31,48,100,0

卡其黄 RGB=176,136,39 CMYK=40,50,96,0

含羞草黄 RGB=237,212,67 CMYK=14,18,79,0

芥末黄 RGB=214,197,96 CMYK=23,22,70,0

灰菊色 RGB=227,220,161 CMYK=16,12,44,0

◎ 3.3.2 黄 & 铬黄色

① 黄色是纯度和明度都非常高的颜色，是一种积极、活跃、有个性的色彩，可以用于表达热烈的情感。
② 在该作品中以黄色搭配黑色，产生非常鲜明的对比效果，形成强烈的视觉冲击力。
③ 作品中大面积的黄色，带给人一种热情、温暖的感觉。

① 铬黄色是一种比较鲜活、温暖、热情的颜色。
② 该作品中以黄色为主色调，搭配以青色给人一种鲜明、生动的感觉。
③ 作品中简单的几何图形容易被观者理解与记忆。而且将几何图形有规律地进行组合，效果非常具有艺术性。

◎ 3.3.3 茉莉黄 & 香蕉黄

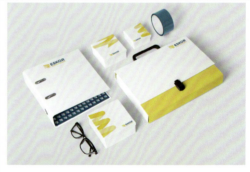

① 茉莉黄是一种明亮的黄色，带着丝丝的绿色，象征着明亮、单纯。
② 作品中茉莉黄搭配棕色，整体效果给人一种稳重中带着优雅的印象。
③ 在画面中的每一个作品中，企业 LOGO 都摆放在视觉最佳区域，更能够吸引观者的注意。

① 香蕉黄颜色没有黄色纯度那样高，但是同样能带给人一种热情、欢乐的心理感受。
② 在该作品中以香蕉黄作为辅助色，使作品产生一种活跃、耀眼的感觉。
③ 该作品中以深青色作为点缀色，既带给人一种理智、深沉的感觉又中和了跳跃的香蕉黄，使整体搭配在变化之中不乏稳重。

◎ 3.3.4 鲜黄 & 月光黄

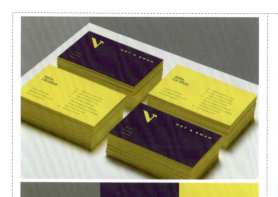

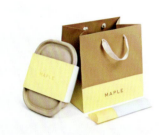

❶ 鲜黄色是一种高纯度的黄色，带给人一种刺激、耀眼的感觉。
❷ 该名片采用互补色的配色方案，整体效果给人一种鲜明、强烈的感觉。
❸ 在使用对比色配色方案时，要注意两种颜色的使用面积，通常以一种颜色为主色调，以其对比色为点缀色，这样才能不使整体效果产生混乱之感。

❶ 月光黄是一种高明度、低纯度的黄色，因为该颜色中没有黑色，所以该颜色带有温暖、甜蜜、温情的感觉。
❷ 这是一款商品的手提袋设计，月光黄的辅助色给人一种温暖、大方的感觉。
❸ 纸质的手袋带给人朴实、自然的感觉，而且纸质品可回收利用，非常环保。

◎ 3.3.5 柠檬黄 & 万寿菊黄

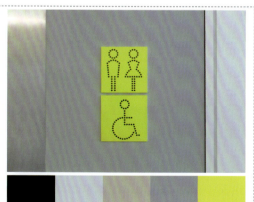

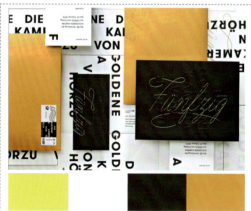

❶ 柠檬黄是一种荧光色，黄色中带有一点绿色，是一种耀眼、夺目的颜色，可以起到警示的效果。
❷ 这是卫生间的导视设计，导视中的图案简单、直观。
❸ 该空间的墙面为银色的金属材质，给人一种寒冷、冷清之感，在这样的墙面上悬挂柠檬黄的导视牌可以为空间带来暖意，同时也十分醒目。

❶ 万寿菊黄是稍深一点的黄色，是设计中常见到的颜色，一般用于表达青春、夏日、美味、鲜艳等主题。
❷ 该作品中凸凹之感的纹理，让作品带有层次感，且不会有喧宾夺主的感觉。
❸ 作品中简约的构图搭配上花式的文字，给人一种轻松、洒脱之态。

◎ 3.3.6　卡其色 & 奶黄

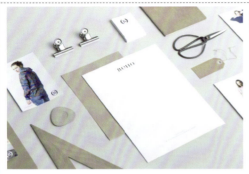

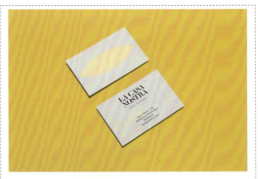

❶ 卡其色是十分中性化的颜色，是一种高明度、低纯度的色彩，显得朴实、醇厚。
❷ 企业以卡其色作为企业的标准色，会给人一种踏实、诚信的感觉。
❸ 将卡其色与白色搭配在一起，中和了卡其色的沉闷，提高整体色彩的亮度，使整体效果显得干净、整洁。

❶ 奶黄是一种高明度色彩，颜色给人轻松、甜美、喜悦之感。
❷ 这是一款名片设计，以浅灰色为主色调，以奶黄色为点缀色，整体给人一种轻柔、温暖之感。
❸ 该名片采用居中的布局方式，带给人整齐划一的感觉。

◎ 3.3.7　土著黄 & 黄褐

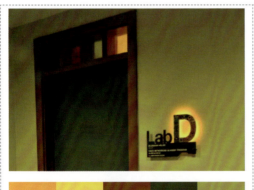

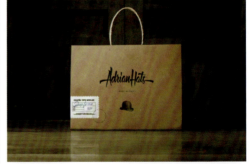

❶ 土著黄属于中明度色彩基调，黄中带有绿色，是十分具有民族风格的颜色。
❷ 该空间采用土著黄色与棕色和绿色相搭配，整体色调偏暗，具有异域风情的同时也能够让人舒心、踏实。
❸ 墙体上悬挂的导视牌精巧、别致，橘色的光晕让它看起来更加显眼。

❶ 黄褐色是一种低明度色彩，这种颜色隐隐带有红色温暖的感觉，是一种厚实、稳重的颜色。
❷ 这是一款纸袋设计，大面积的留白可以让纸袋上的文字及图形变得更加突出。
❸ 简约风格的设计，要更加注重细节的处理。例如，作品中手写体的文字就是整个纸袋的亮点所在。

◎ 3.3.8 暗黄色 & 土黄

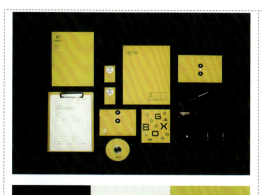

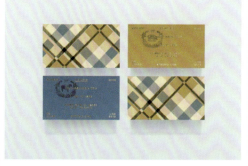

1. 暗黄色是稍深一些的黄色，属于高明度色彩。
2. 作品中以黄色作为主色调，大面积的黄色能够在一瞬间让观者注意到并且留下深刻的印象。
3. 因为长时间注视黄色会引发一些不稳定的情绪，所以作品中以黑色为点缀色，起到平衡视觉效果的作用。

1. 土黄是一种常见的颜色，它同样是一种暖色调，但多了些稳重、平和的气质。
2. 这是一款名片设计，土黄色与青灰色的搭配给人一种舒缓、温情的感觉。是一种浓而不烈的配色方案。
3. 烫金的文字装饰让整个卡片的品质得到了升华，给人一种华贵、优雅的感觉。

◎ 3.3.9 芥末黄 & 灰菊色

1. 在芥末黄中带有一点点绿色，所以它是具有双面性格的颜色，一面是温暖、柔情，另一面是含蓄、内敛。
2. 这是一款企业导视设计，在墙面上粘贴这样的导视一方面装扮了空间，另一方面还可以方便人们更快到达目的地。
3. 作品中以芥末黄作为导视的颜色，在白色空间的衬托下，显得别具一格，备受瞩目。

1. 灰菊色属于高明度的灰色调，颜色淡雅、隽永，适合作为主色调。
2. 图中的作品是一款吊牌设计，灰菊色的吊牌给人一种含蓄、温柔的视觉感受。
3. 吊牌的面积虽小，但是内容丰富，整个版面中的信息主次分明，条理清晰。

3.4 绿

◎ 3.4.1 认识绿色

绿色： 绿色是来自于自然的颜色，若没有绿色地球则会变成一片死寂。绿色是生命、成长、健康、和平、希望的象征。如果绿色中有蓝色的色彩倾向，则色调会变冷，给人的印象是保守、谨慎、理智的；如果绿色中有黄色的色彩倾向，则色调会变暖，给人的印象是活泼、生机勃勃的。绿色应用在品牌形象设计中，代表着诚信、理智、安全的经营理念。

色彩情感： 生命、成长、富饶、和平、新鲜、希望、豁达、健康、诡异、阴森、愚钝、沉闷。

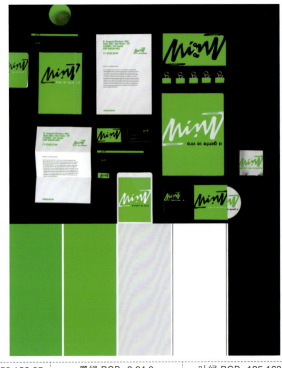

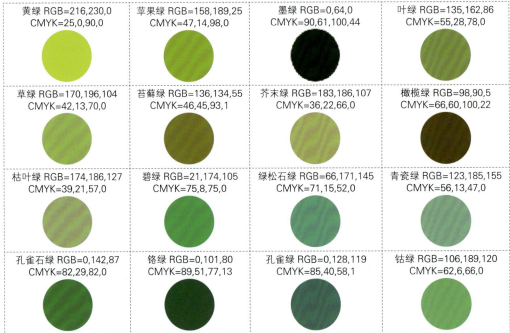

黄绿 RGB=216,230,0 CMYK=25,0,90,0
苹果绿 RGB=158,189,25 CMYK=47,14,98,0
墨绿 RGB=0,64,0 CMYK=90,61,100,44
叶绿 RGB=135,162,86 CMYK=55,28,78,0

草绿 RGB=170,196,104 CMYK=42,13,70,0
苔藓绿 RGB=136,134,55 CMYK=46,45,93,1
芥末绿 RGB=183,186,107 CMYK=36,22,66,0
橄榄绿 RGB=98,90,5 CMYK=66,60,100,22

枯叶绿 RGB=174,186,127 CMYK=39,21,57,0
碧绿 RGB=21,174,105 CMYK=75,8,75,0
绿松石绿 RGB=66,171,145 CMYK=71,15,52,0
青瓷绿 RGB=123,185,155 CMYK=56,13,47,0

孔雀石绿 RGB=0,142,87 CMYK=82,29,82,0
铬绿 RGB=0,101,80 CMYK=89,51,77,13
孔雀绿 RGB=0,128,119 CMYK=85,40,58,1
钴绿 RGB=106,189,120 CMYK=62,6,66,0

◎3.4.2 绿&叶绿色

1. 绿色是来自大自然的颜色，纯度和明度都较高，象征着春天、自然、和平。
2. 该作品与蔬菜有关，选择绿色作为主色调，能够紧扣主题，给人一种绿色、健康的视觉感受。同时将蔬菜摆放在画面的上方，错落有致的摆放在丰富画面表现的同时使空间的层次感更加强烈。
3. 在该作品中，图案被制作成半透明的效果，这种方法既可装点作品，又不会有喧宾夺主的感觉。

1. 叶绿色是夏天树叶的颜色，是一种生机勃勃的颜色。
2. 这是一款名片设计，小巧的空间以摆放植物为主，文字为辅，具有较强的感染力，使整体效果生动、活跃。
2. 以白色为辅助色，能够让文字的表述更加清晰、显眼，同时也能够带给受众清新、脱俗的视觉感受。

◎3.4.3 黄绿&荧光绿

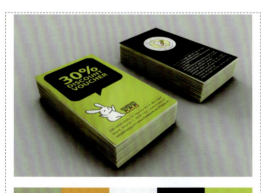

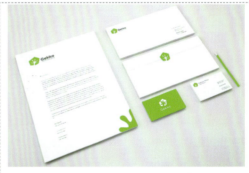

1. 顾名思义，黄绿是黄中带绿的颜色，该颜色象征着春天，是温暖、美好的颜色。
2. 将黑色与黄绿色进行搭配，中和了较为抢眼夺目的黄绿色，使画面变得更加沉稳，有说服力。
3. 这是一款卡片设计，黄绿色调搭配上可爱的卡通形象，给人一种亲切、可爱之感。

1. 荧光绿是一种鲜明、亮丽的颜色，具有警示的作用，一般用作点缀色。
2. 该作品中以荧光绿作为点缀色，在白色的衬托下，荧光绿变得格外夺目。
3. 荧光绿是一种年轻人比较喜欢的颜色，通常会应用在有关少年、儿童的主题中。

3.4.4 浅绿 & 白绿色

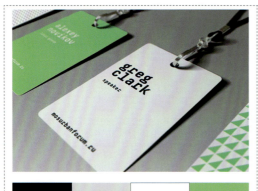

1. 浅绿色是绿色中添加了白色,所以给人一种清新、纯净之感。
2. 这是一款工作证的设计,浅绿色代表着对待工作积极、热情的态度。
3. 该作品的版式简单,在第一时间就能了解最主要的信息,而且居左对齐的文字符合人类的阅读习惯,设计合理、得当。

1. 白绿色是高明度色彩,可以将它理解为白色带有一点绿色。它是一种缥缈、轻柔的颜色。
2. 该作品以白绿色为主色调,轻柔、舒缓的颜色会受到女性消费者的喜爱。
3. 该作品中黄褐色和黑色搭配,使整个作品中突出稳定、平衡的感觉。

3.4.5 芥末绿 & 橄榄绿

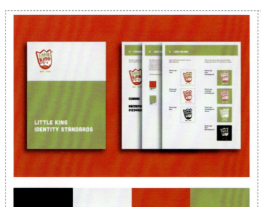
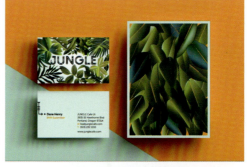

1. 芥末绿是一种低纯度色彩,带给人淡雅、与世无争的视觉感。
2. 在该作品中以芥末绿为主色调,营造出简单、素雅的气氛。
3. 绿色与红色为互补色,在该作品中红色的LOGO在芥末绿的衬托下显得非常醒目。

1. 橄榄绿是一种很中性化的颜色,明度较低,通常给人细腻、深沉的视觉感受。
2. 该作品中,以叶子的图形作为视觉重点,矢量风格的叶子图案带给人一种复古、怀旧的感觉。
3. 橄榄绿与淡青色的搭配会让人有一种清凉、舒爽的感觉。

◎ 3.4.6 浅黄绿色 & 碧绿

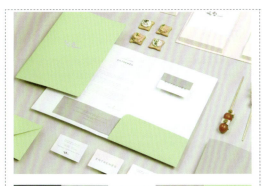

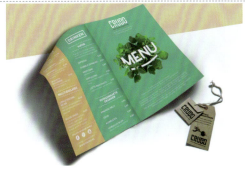

① 浅黄绿色是一种高明度、低纯度的颜色，因为该颜色中没有黑色，所以这种颜色非常干净、轻柔、缥缈。
② 在该作品中浅黄绿色与白色的搭配带给人一种很清秀、文静的美感。
③ 该作品中这样轻柔、甜蜜的配色适合应用在以女性为受众的企业中。

① 碧绿色纯度偏低，明度适中，是一种充满魅力的绿色。
② 该作品以碧绿色为主色调，以土黄色为辅助色，整体给人一种安全、健康、和谐、信任的感觉。
③ 这是一款企业画册的设计，优质的企业画册对企业的宣传、形象塑造都起着非常重要的作用。

◎ 3.4.7 深绿 & 霓虹绿

① 深绿色是一种明度较深的绿色，具有沉稳、老练的气质。
② 该作品以深绿色与灰色进行搭配，整体给人一种谨慎、深远、智慧的印象。
③ 该作品中 LOGO 的颜色明度较高，在这样低明度色彩基调的衬托下，显得格外醒目。

① 霓虹绿是一种很鲜艳的颜色，具有通透感，适合作为点缀色。
② 这是一个车身广告的设计，特点是具有流动性，广告的到达率更高，传播效果更好。
③ 作品以霓虹绿为主色调，且以一种颜色作为标准色，带给人一种集中、强烈的视觉效果，方便传播、容易记忆。

◎ 3.4.8　墨绿 & 青灰绿

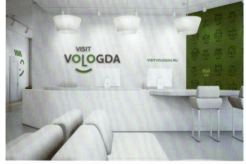

① 墨绿色颜色明度低，是一种深邃、神秘的颜色。
② 这是一个商场的导视牌，以白色为背景颜色搭配上墨绿色，整体给人一种稳定、厚重之感。
③ 在该导视牌上，文字信息较多，但是文字排版清晰，且具有美感。

① 青灰绿是一种低明度、低纯度的颜色，这种颜色朴素、典雅、平易近人。
② 这是一个企业的前台设计，是体现公司形象的门户所在，所以更要突出企业的特点及风格。
③ 在该作品中，高亮度的灰色搭配青灰绿渲染了一种诚信、健康、友善的气氛。

◎ 3.4.9　绿松石绿 & 钴绿

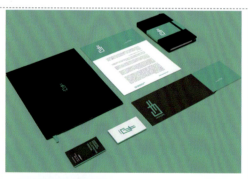

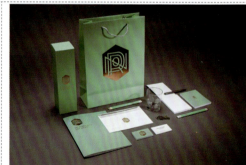

① 绿松石绿是一种来自宝石的颜色，它带有一种原始、质朴的美感，代表着安全、优质、低调中的奢华。
② 在该作品中，以绿松石绿搭配黑色，带给人一种神秘、理智的感觉。

① 钴绿是一种绿色中带有一点灰色的颜色，它颜色柔和，有着一种独有的悠远、华贵之感。
② 该作品中钴绿色搭配上香槟金的LOGO，这样的搭配能够体现出企业的德行和商品的品质。
③ 统一的企业标准色可以突出企业经营理念、产品特质、塑造和树立企业形象。

3.5 青

◎ 3.5.1 认识青色

青色：青色是介于蓝色与绿色之间的颜色，很多人将蓝色误以为是青色。青色是一种冷色调，它清脆而不张扬，伶俐而不圆滑。青色代表着天空、大海与冰川，所以它会给人带来一种和平、宁静、朦胧、缥缈之感。以青色作为品牌形象的标准色有冷静、理智、认真之意。

色彩情感：伶俐、欢快、清爽、安静、清新、深邃、科技、阴险、开阔、青涩、沉静、理智、诚实、消极、冰冷、忧郁。

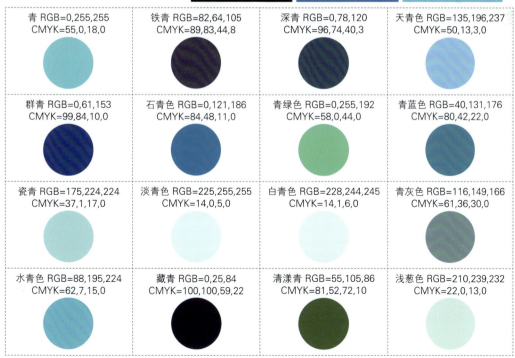

青 RGB=0,255,255 CMYK=55,0,18,0

铁青 RGB=82,64,105 CMYK=89,83,44,8

深青 RGB=0,78,120 CMYK=96,74,40,3

天青色 RGB=135,196,237 CMYK=50,13,3,0

群青 RGB=0,61,153 CMYK=99,84,10,0

石青色 RGB=0,121,186 CMYK=84,48,11,0

青绿色 RGB=0,255,192 CMYK=58,0,44,0

青蓝色 RGB=40,131,176 CMYK=80,42,22,0

瓷青 RGB=175,224,224 CMYK=37,1,17,0

淡青色 RGB=225,255,255 CMYK=14,0,5,0

白青色 RGB=228,244,245 CMYK=14,1,6,0

青灰色 RGB=116,149,166 CMYK=61,36,30,0

水青色 RGB=88,195,224 CMYK=62,7,15,0

藏青 RGB=0,25,84 CMYK=100,100,59,22

清漾青 RGB=55,105,86 CMYK=81,52,72,10

浅葱色 RGB=210,239,232 CMYK=22,0,13,0

◎ 3.5.2 青 & 靛青

❶ 青色是一种高纯度的颜色，艳丽、明朗，是一种伶俐、乖张的颜色。
❷ 青色与白色的搭配是一种非常典型的配色方案。该作品中以青色为主色，以白色为辅助色，带给人鲜明的视觉印象。
❸ 黄色和紫色均为青色的对比色，整体的配色给人一种简约、鲜明的感觉。

❶ 靛青色也是青色的一种，很多人误以为它是浅蓝色。这是一种干净、明朗的颜色。
❷ 靛青色是企业常用的颜色，这种颜色通常带给人一种年经、革新、积极、高科技的印象。
❸ 靛青色与白色的搭配会使作品效果富有感染力。

◎ 3.5.3 深青 & 天青

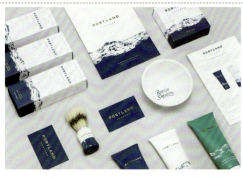

❶ 深青色是一种低明度的青色，稳定、低调。
❷ 在该作品中深青色与白色的搭配加上冰川的图案，整体给人一种冰凉、幽静的感觉，这种配色应用在护肤品中，象征着补水、保湿、水润。
❸ 该作品中烫金形式的文字提升了商品的品质。

❶ 天青色能够让人联想到晴朗的天空，是一种让人心情舒畅的颜色。
❷ 这是一个产品折页的设计，新颖的折叠方式，可以让信息有层次顺序地传递。
❸ 以天青色作为企业标准色，能够带给客户一种亲切、可爱、清新、开朗的感觉。

◎ 3.5.4 群青 & 藏青

① 群青色更接近蓝色，具有稳重，深远的特性。其颜色特点是明度低、纯度高。
② 群青色泽艳丽，是刚烈、庄重的颜色，应用在企业中，可以给客户一种稳定、理性之感。
③ 在该作品中以群青为主色调，以青色为辅助色，两种颜色十分相近，给人一种色调统一、和谐的感觉。

① 藏青色是一种低明度的青色，颜色浓郁而深邃，深沉而内敛。
② 这是一款名片的设计，藏青色与白色的搭配给人一种幽深而宁静的感觉，能够让客户对该企业产生一种信赖感。
③ 该卡片正反两面的明度差异较大，客户在观看卡片时，这种强烈的反差会给观者留下深刻的印象。

◎ 3.5.5 青绿 & 青灰

① 青绿色中的绿色稍多，其色彩更倾向于绿色，是一种很活泼、鲜明的色彩。
② 这是一款折页的设计，青绿色的主色调有着夺目、耀眼的魅力。
③ 折页中以青绿搭配紫色，给人一种冷艳之感。

① 青灰色属于灰色调，颜色平实、安静，以这种颜色作为企业的标准色可以让客户感觉到友善、可靠的感觉。
② 在该作品中青灰色所占的面积较小，它与白色的搭配给人一种清爽中带着俊秀的感觉。
③ 该作品均采用边框进行装饰，这种装饰手法新颖、独特，使整体效果规整有序。

◉ 3.5.6 淡青绿 & 白青

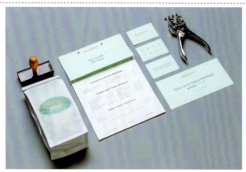

❶ 淡青绿是一种高明度的颜色，因为该颜色中没有添加黑色，所以颜色显得很纯粹、干净。
❷ 以淡青绿色为主色调，会给人以清新、雅致之感。
❸ 作品以灰色作为辅助色，可以起到平衡画面色彩、烘托画面气氛的效果。

❶ 白青色是白中泛着靛青色的一种高明度色彩，这种颜色给人一种疏离、淡漠之感。
❷ 作品中以白色为底色搭配青色，使画面产生了一种清凉、冰爽的感觉。
❸ 像作品中这种白色 + 白青 + 橙色的配色是很典型的配色方案，给人一种年轻、活力的感觉。

◉ 3.5.7 铁青 & 深青灰

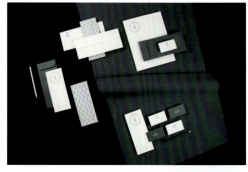

❶ 铁青色属于低明度色彩基调，具有严肃、低调、内敛的气质。
❷ 在该作品中以铁青色为主色调，整体给人一种严肃、认真、理性的感觉。
❸ 橙色的点缀色使作品的主题突出，而且这种互补色的运用，就算使用大面积的低明度色彩也不会感觉到沉闷。

❶ 我们可以将深青灰理解为深灰色中带有少量的青色，它是一种低明度、低纯度的色彩，给人一种老练、稳重的心理感受。
❷ 以青灰色作为企业的标准色，能够给客户一种精准、沉静、理智的心理感受。
❸ 白色作为辅助色，它既提高了作品的明度，又使作品显得不过于呆板。

◎ 3.5.8　水青 & 瓷青

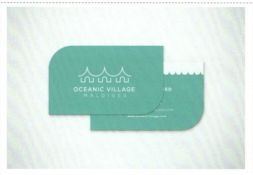
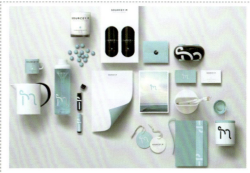

❶ 水青色来自于自然，它像一汪清泉一样能够给人一种清冽、纯净之感。
❷ 这是一款名片的设计，作品的造型奇特，独树一帜。
❸ 卡片中的内容一目了然，波浪线造型的图案给人一种流动的感觉。

❶ 瓷青色来源于我国古代的瓷器的颜色，透露着玲珑剔透的美感。
❷ 在该作品中的瓷青色象征着简洁与纯净，尤其是它与白色的搭配，更是突出了这一主题。
❸ 该作品中黑色为点缀色，利用明暗对比的效果，使黑色显得格外突出。

◎ 3.5.9　清漾青 & 砖青

❶ 清漾青属于低明度色彩基调，其色相偏绿色，带有时尚、优雅、高贵的视觉感受。
❷ 在卡片的一面只标有商品的名称，这样大面积的留白可以提升卡片的易读性，能够让信息更好地进行传递。
❸ 该卡片纸选择了两种颜色，简洁、鲜明，能够更好地体现传播意图。

❶ 砖青色中添加了灰白色，所以颜色饱和度较低，它具有一种严谨、理性、温柔的视觉感受。
❷ 作品是企业画册封面设计，矩形的色块装饰搭配上砖青色调，整体给人一种严肃、科技、严谨之感。
❸ 荧光绿作为点缀色是整个封面的亮点所在。

3.6 蓝

◎ 3.6.1 认识蓝色

蓝色：蓝色是自然界中常见的颜色之一，通常让人联想到海洋、天空、水。高纯度的蓝色表示华丽、冷静、美艳；高明度的蓝色则表示洁净、平静、清新；低明度的蓝则表示严谨、认真、信任。在企业品牌形象中，蓝色代表着科技、高效与智慧，是科技、财经、政治等行业的首选颜色。

色彩情感：华丽、严肃、理智、信任、静谧、博大、力量、稳定、冷静、沉思、纯净、清新、寒冷、忧郁、保守、冷酷、压抑。

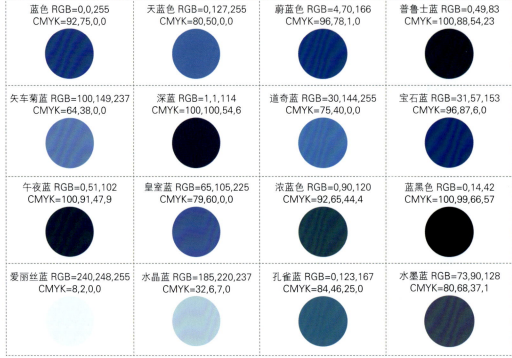

蓝色 RGB=0,0,255 CMYK=92,75,0,0	天蓝色 RGB=0,127,255 CMYK=80,50,0,0	蔚蓝色 RGB=4,70,166 CMYK=96,78,1,0	普鲁士蓝 RGB=0,49,83 CMYK=100,88,54,23
矢车菊蓝 RGB=100,149,237 CMYK=64,38,0,0	深蓝 RGB=1,1,114 CMYK=100,100,54,6	道奇蓝 RGB=30,144,255 CMYK=75,40,0,0	宝石蓝 RGB=31,57,153 CMYK=96,87,6,0
午夜蓝 RGB=0,51,102 CMYK=100,91,47,9	皇室蓝 RGB=65,105,225 CMYK=79,60,0,0	浓蓝色 RGB=0,90,120 CMYK=92,65,44,4	蓝黑色 RGB=0,14,42 CMYK=100,99,66,57
爱丽丝蓝 RGB=240,248,255 CMYK=8,2,0,0	水晶蓝 RGB=185,220,237 CMYK=32,6,7,0	孔雀蓝 RGB=0,123,167 CMYK=84,46,25,0	水墨蓝 RGB=73,90,128 CMYK=80,68,37,1

◎ 3.6.2 蓝色&天蓝色

❶ 蓝色是高纯度的颜色，它有着华丽、开阔的视觉感受，是一种很有视觉冲击力的颜色。
❷ 在该作品中，蓝色与白色的搭配给人一种深邃、豁达的感觉。
❸ 该作品仅选用了两种颜色作为企业的标准色，这样简约的搭配方式可以在短时间内给客户留下深刻的印象。

❶ 天蓝色也是高纯度的蓝色，这种颜色艳而不俗，媚而不妖，是一种既理智又纯净的颜色。
❷ 这是一张名片的设计，以天蓝色搭配白色，从配色上就给人耳目一新的感受。
❸ 该卡片的中央有一个镂空的三角形，这是一种锦上添花的做法，不仅可让卡片看上去独特，而且三角形具有视觉引导作用。

◎ 3.6.3 蔚蓝色&普鲁士蓝

❶ 蔚蓝色颜色稍深，带给人宁静、忧郁、豁达、沉稳的视觉感受。
❷ 在该卡片中，其中一面是蔚蓝色搭配白色，给人爽朗、开阔之感；另一面则呈现出灰色调。这样两种色彩应用在一张卡片内，可以带给观者一种别开生面的新奇感受。

❶ 普鲁士蓝属于低明度色彩基调，是一种冷静、低调、庄重的颜色。
❷ 该作品是商品的包装及手袋设计，普鲁士蓝与白色的搭配给人一种认真、冷静、大方的视觉印象。
❸ 该作品中商品的名称所选用的字体笔画较粗，字号也比较大，具有强化、突出的作用。

◎ 3.6.4　矢车菊蓝 & 深蓝

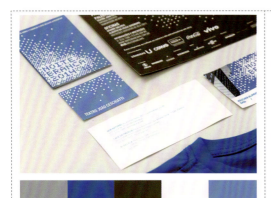

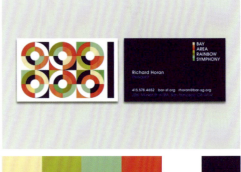

❶ 矢车菊蓝是一种灰调的蓝色，它淡雅、温柔，具有恬静、端庄的气质。
❷ 该作品中矢车菊蓝与白色的搭配给人以亲切、友善的印象。
❸ 该作品中的图形以"点"为基础图形，由点集面，带给人时尚感及动感。

❶ 深蓝色是一种低明度的蓝色，象征着宁静与低调。
❷ 在该作品中大面积的深蓝色给人一种低调、深邃的感觉。
❸ 背面采用颜色丰富的圆环进行装饰，与单一的正面形成鲜明的对比，为企业形象增添了一份动感与活力。

◎ 3.6.5　道奇蓝 & 宝石蓝

❶ 道奇蓝是一种十分干净、明亮的蓝色，具有文艺气息的蓝色。
❷ 在该作品中道奇蓝与黄色、红色搭配给人一种轻松、幽默的视觉感受。
❸ 该作品的版式风格独特，能够给观者留下深刻且特别的印象。

❶ 宝石蓝颜色纯度较高，带有通透感，所以具有冷静、智慧的特质，同时它也具有骄傲的气质。
❷ 该作品以宝石蓝和白色进行搭配，以红色为点缀色，整体的配色给人一种清爽、精致、丰富的感觉。
❸ 该作品中以矩形作为基本图形，纵横交错的矩形通过颜色的变化制造出层次感，给人留下深刻的视觉印象。

◎ 3.6.6 午夜蓝 & 皇室蓝

1. 顾名思义,午夜蓝是像深夜天空的颜色,这种颜色明度较低,给人一种深沉、严肃、冷静的感觉。
2. 该作品中午夜蓝与白色的搭配给人一种简约、严谨的感觉。
3. 午夜蓝通常会应用在法律、政治、学术等较为严肃、严谨的行业之中。

1. 在欧洲皇室蓝代表着财富和权力,是一种十分高贵的颜色。
2. 这是一款名片设计,卡片的构图简约,内容一目了然。
3. 皇室蓝与白色的搭配带给人以清爽、干净的感受。

◎ 3.6.7 浓蓝色 & 蓝黑色

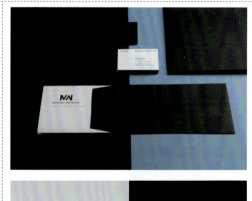

1. 浓蓝色颜色明度较低,能够引发理智、谨慎的联想,是企业常用的标准色。
2. 该作品为名片设计,浓蓝色与橙色、青色和黄色的搭配给人一种优美、风雅之感。
3. 卡片中的图形造型独特,颜色简明有序,能够吸引观者注意,从而留下深刻的印象。

1. 蓝黑色属于低明度的色彩基调,是一种深邃、理性的颜色。
2. 该作品中蓝黑色与白色的搭配给人一种利落、率性且又不乏严谨的美感。

◎ 3.6.8　爱丽丝蓝 & 水晶蓝

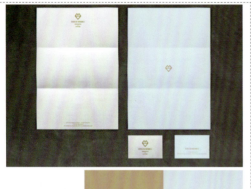

❶ 爱丽丝蓝是一种高明度的蓝色，有着缥缈、清新的色彩情感。

❷ 该作品中以爱丽丝蓝作为背景颜色，搭配香槟金的企业LOGO，整体给人一种清纯、娇柔的感觉。

❸ 从该作品的配色中可以看出该品牌的受众群体大多为女性，因为作品的配色是女性喜爱的清新色调，所以当品牌在选择标准色时，一定要考虑市场定位，这样才能够强化色彩的传递效果。

❶ 水晶蓝要比爱丽丝蓝中的蓝色含量多一些，颜色清新、淡雅，象征着纯真、清新。

❷ 该作品以水晶蓝为主色调，搭配多种鲜艳的点缀色，整体给人一种可爱、乖巧的感觉。

❸ 该作品中的图形装饰烘托了作品的气氛，生动而有趣。

◎ 3.6.9　孔雀蓝 & 水墨蓝

❶ 孔雀蓝中带有一点绿色的倾向，是一种少数民族喜欢的颜色，带着异域风情。

❷ 该作品选择孔雀蓝作为企业标准色，可以给客户一种古典、高贵的心理感受。

❸ 将羽毛作为作品中的标准图形，有着强化视觉冲击力，使画面效果更具感染力的作用。

❶ 水墨蓝是一种偏深灰色的蓝，所以这种蓝色细腻、神秘，略带慵懒的气质。

❷ 该作品中不规则的图形飘逸、灵动，引发观者的联想，非常具有识别性。

❸ 该名片中颜色简单，配色简洁、生动，这种配色方式可以提升品牌的竞争力。

3.7 紫

◎ 3.7.1 认识紫色

紫色：在古代，紫色的染料非常难得，一般只提供给贵族。所以，提到紫色总会让人联想到财富、华丽与优雅。高纯度的紫色给人一种绚丽、刺激的视觉感受；当紫色中添加了白色，颜色会变得轻柔、浪漫；当紫色中添加了黑色，颜色会变得深邃、神秘。

色彩情感：财富、华丽、神秘、浪漫、优雅、成熟、永恒、浮躁、骄傲、恐怖、隐晦。

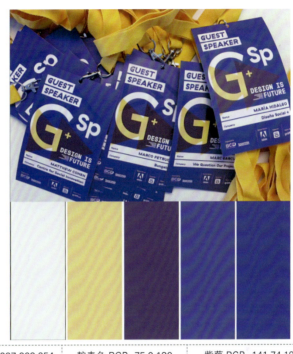

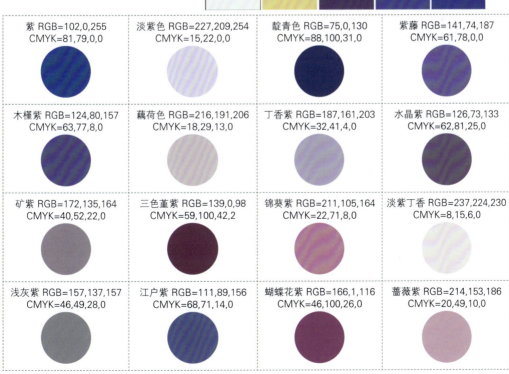

紫 RGB=102,0,255 CMYK=81,79,0,0	淡紫色 RGB=227,209,254 CMYK=15,22,0,0	靛青色 RGB=75,0,130 CMYK=88,100,31,0	紫藤 RGB=141,74,187 CMYK=61,78,0,0
木槿紫 RGB=124,80,157 CMYK=63,77,8,0	藕荷色 RGB=216,191,206 CMYK=18,29,13,0	丁香紫 RGB=187,161,203 CMYK=32,41,4,0	水晶紫 RGB=126,73,133 CMYK=62,81,25,0
矿紫 RGB=172,135,164 CMYK=40,52,22,0	三色堇紫 RGB=139,0,98 CMYK=59,100,42,2	锦葵紫 RGB=211,105,164 CMYK=22,71,8,0	淡紫丁香 RGB=237,224,230 CMYK=8,15,6,0
浅灰紫 RGB=157,137,157 CMYK=46,49,28,0	江户紫 RGB=111,89,156 CMYK=68,71,14,0	蝴蝶花紫 RGB=166,1,116 CMYK=46,100,26,0	蔷薇紫 RGB=214,153,186 CMYK=20,49,10,0

◎ 3.7.2 紫 & 葡萄紫

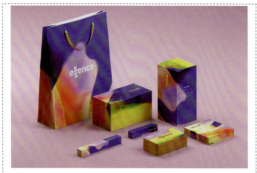

① 紫色属于高纯度的颜色，带给人高雅、浪漫之感。
② 该作品中以紫色为主色调，以淡紫色和红、黄等色为辅助色，整体颜色和谐、融洽、十分协调。
③ 该作品中不规则的图案为作品营造一种飘逸、灵动之感，提高了作品的识别度。

① 葡萄紫的颜色明度较低，给人神秘、冷艳的视觉印象。
② 该作品以葡萄紫为主色调，给人一种深奥、神秘的感觉。
③ 该作品构图简单，以企业的标准字作为封面，简单直接地对企业进行宣传。

◎ 3.7.3 蓝紫 & 兰花紫色

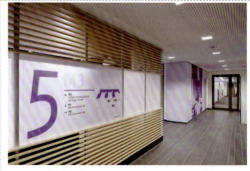

① 蓝紫色中的蓝色含量稍多，所以，既具有蓝色的稳重，又具有紫色的绚丽。
② 左侧的矩形主要将白色与蓝紫色进行搭配，提高了整体颜色的亮度；右侧展现出鲜亮、可爱的猫头鹰形象，使整体效果更加生动、活泼。
③ 背景以紫色系和黄色系相搭配，具有较强的视觉冲击力，利用大面积的色块突出前景，使整体效果主次分明。

① 兰花紫色是一种偏粉色调的紫色，是一种娇美、温婉的颜色。
② 这是一个空间的导视设计，兰花紫色与白色的墙面搭配带给人一种轻柔、浪漫之感。
③ 该导视醒目、大方，易于识别。

◎ 3.7.4 木槿紫 & 深紫罗兰色

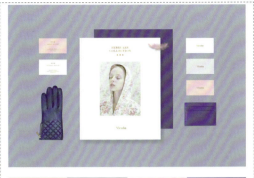

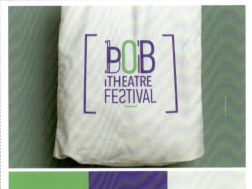

① 木槿紫属于中明度的色彩基调，颜色优雅、大方。
② 该作品的受众对象是女性，以木槿紫作为品牌的标准色，更能吸引女性的注意，而且给人一种平易近人、亲切可爱的视觉印象。

① 深紫罗兰色颜色鲜艳，饱和度高，带给人优雅有内涵的感觉。
② 这是一个企业的环保手袋，以深紫罗兰色搭配霓虹绿，两种颜色搭配到一起给人一种活泼、伶俐之感。
③ 深紫罗兰色颜色夺目、绚丽，能够象征企业的活力、青春。

◎ 3.7.5 淡紫色 & 紫红色

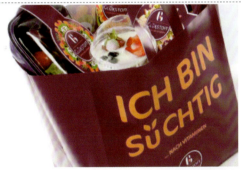

① 淡紫色是属于高明度的色彩基调，颜色静谧优雅，纯净剔透。
② 该作品以淡紫色作为品牌的标准色，塑造出了一种高雅、品质优良的感觉。
③ 该作品以单色调的标准色，提高了产品与品牌的识别度。

① 紫红色为偏深红的紫色，颜色明度低，象征着高贵、典雅。
② 在图片中可以看到商品的包装与纸袋都采用紫红色，这种色调统一的方案，可以引发消费者的认同感。
③ 该作品中以紫红色为主色调，以橘色为点缀色，两种颜色形成对比，给人一种有力、刺激的感觉。

◎ 3.7.6 矿紫 & 紫灰色

① 矿紫色色调偏灰，凸显出稳重和感性的感觉。
② 该作品中矿紫色与灰色的搭配，象征着商品的高端与品质。
③ 该作品中矿紫色应用的面积大，这样的设计可以便于客户的记忆，容易引发颜色的联想。

① 紫灰色中的灰色含量多，给人含蓄、婉转之感。
② 该作品以紫灰色搭配白色，整体给人一种淡然、温柔之感。
③ 以紫灰色作为企业的标准色，能够体现出企业的热情、稳重与善良。

◎ 3.7.7 锦葵紫 & 淡紫丁香

① 锦葵紫是一种偏粉红色的紫色，颜色娇艳、可人，是深受女性喜爱的颜色。
② 该作品中锦葵紫与黄绿色的搭配，使整个作品洋溢着青春、健康、欢乐、向上的气息。

① 淡紫丁香色属于高明度的色彩基调，整体给人一种温柔、浪漫之感。
② 该作品中以淡紫丁香搭配白色，体现出的是一种可爱、温馨、娇嫩的感觉。
③ 极简风格的版式设计，给人一种端庄、典雅的感觉。

◎ 3.7.8　紫黑色 & 江户紫

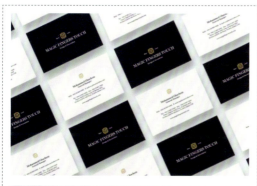
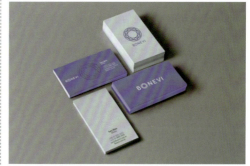

1. 紫黑色中带着内敛和神秘，华贵中透露出优雅的感觉。
2. 紫色是一种代表高贵的颜色。紫黑色与金色搭配更是体现出了一种奢华。
3. 卡片中的白色制造出一种明暗对比的效果，增强了卡片的视觉冲击力。

1. 江户紫属于中明度的色彩基调，给人一种宁静和温暖之感。
2. 该作品中江户紫与白色的搭配体现出一种柔和婉约的感觉。
3. 在卡片中，LOGO 的位置都是处于卡片的视觉中心，这样的设计可以提高企业的知名度。

◎ 3.7.9　蝴蝶花紫 & 蔷薇紫

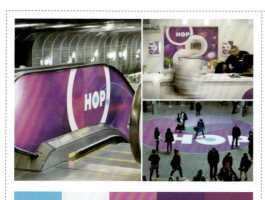

1. 蝴蝶花紫少了几分神秘、华贵，但是多了几分热情、娇美，是一种常见的颜色。
2. 这是一款空间导视设计。在这样大型的空间里，以蝴蝶花紫作为主色调可以起到醒目的作用，且给人一种很热烈、兴奋的感觉。

1. 蔷薇紫倾向于粉色调，与蔷薇花瓣给人的感觉一样，有着一种甜美、馨香之感。
2. 卡片中的蔷薇紫与金色的搭配营造出了一种浪漫、温馨的氛围。
3. 卡片极简风格的版式布局搭配上简单的配色，体现了企业高贵、优雅的品质。

3.8 黑、白、灰

◎ 3.8.1 认识黑、白、灰

黑：黑色是所有颜色中明度最低的色彩，是一种无彩色。以黑色作为企业的标准色能够体现出企业的安定、信赖、高端等特点。黑色是很强大的色彩，它可以作为底色，将其他颜色凸显出来，也可以作为点缀色，能够增强作品颜色的对比，为观者留下深刻的印象。

色彩情感：老练、神秘、坚强、冷酷、成熟、严肃、沉着、阴暗、消极、粗莽、沉默、黑暗、罪恶、恐怖、绝望、死亡。

白：白色的明度最高，无色相。白色是很包容的颜色，无论与任何颜色搭配都不会有违和感。

在色彩运用中可以表达安静、神圣、纯粹等感觉。在企业中以白色为标准色，能够使人联想搭配公正、高贵、纯净等感觉。

色彩情感：纯洁、纯真、朴素、神圣、明快、淡雅、皎洁、柔弱、虚无、寂静、阴森。

灰：灰色是白色和黑色融合的结果，高明度的灰色性格类似于白色，低明度的灰色性格很相近黑色，中明度灰则具有平实、安静、温顺的特点。同时，灰色是非常具有包容性的颜色，任何色彩中掺入灰色都能够变得含蓄、稳健，显得很朴实而雅致。

色彩情感：内敛、稳重、高雅、谦虚、和平、中庸、纯真、朴素、朦胧、低调、荒凉、消逝。

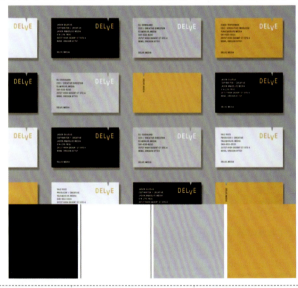

白 RGB=255,255,255 CMYK=0,0,0,0	月光白 RGB=253,253,239 CMYK=2,1,9,0	雪白 RGB=233,241,246 CMYK=11,4,3,0	象牙白 RGB=255,251,240 CMYK=1,3,8,0
10% 亮灰 RGB=230,230,230 CMYK=12,9,9,0	50% 灰 RGB=102,102,102 CMYK=67,59,56,6	80% 炭灰 RGB=51,51,51 CMYK=79,74,71,45	黑 RGB=0,0,0 CMYK=93,88,89,88

◉ 3.8.2 白 & 月光白

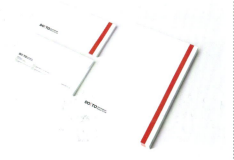

1. 白色给人纯洁、文雅的感觉，白色与任何颜色搭配都不会显得冲突，是一种很百搭的颜色。
2. 企业以白色作为企业的标准色，能够表达企业高效、快捷、诚信的经营理念。
3. 该作品以白色为主色调，以红色为点缀色，整体给人一种理智、活跃、明快的心理感受。

1. 月光白颜色偏黄，让人感觉温暖而舒适。
2. 卡片为单色调，以月光白为主色调，利用压印工艺制作出颜色的变化。
3. 卡片为极简风格，简约的构图搭配上压印工艺整体给人一种大气、纯粹的视觉印象。

◉ 3.8.3 雪白 & 象牙白

1. 雪白色中有青色的色彩倾向，颜色干净、清纯。
2. 在该作品中以雪白色搭配靛青色，整个画面形成一种透明、清澈的感觉。
3. 该作品中将企业 LOGO 摆放在版式的中间位置，能够吸引观者注意并留下深刻的印象。

1. 象牙白颜色温柔、轻盈，属于暖色调。
2. 这是一款吊牌的设计，以象牙白为主色调，以棕色为点缀色，整体给人一种高雅、智慧、内涵的视觉印象。

◎ 3.8.4　10% 亮灰 & 50% 灰

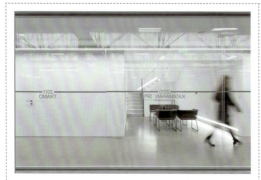
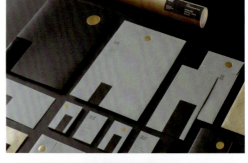

- ❶ 10% 亮灰是一种高明度的灰，颜色沉稳、低调、脱俗。
- ❷ 该作品为企业办公工具设计，亮灰色的主色调能够突出企业的稳重、奉献、诚信的理念。
- ❸ 灰色调的空间设计能够给员工一种安静、舒适、放松的办公环境。

- ❶ 50% 灰是一种中明度的灰色，颜色深邃、严谨、大度、友善。
- ❷ 该作品中以 50% 灰作为主色调搭配深灰色，整体营造出了一种低调中包含豪放的意境。
- ❸ 该作品采用同类色的配色方案，这样的色彩搭配能够便于观者的理解与记忆。

◎ 3.8.5　80% 炭灰 & 黑

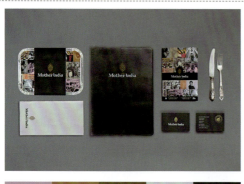
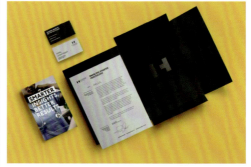

- ❶ 80% 炭灰是一种深灰色，颜色属于低明度的色彩基调，是一种安静、高雅、成熟的色彩。
- ❷ 该作品以 80% 炭灰为主色调，搭配上碎花的装饰，给人一种文静、亲和的感觉。

- ❶ 黑色是常见的颜色，代表着沉着、稳定、严肃。
- ❷ 以黑色作为企业的标准色彩，能够体现出品牌的高雅、稳重、理智。

第 4 章 品牌形象设计的分类

　　品牌形象设计是最外在、最直接、最具有传播力和感染力的部分，它能够通过视觉语言与受众产生互动效应，从互动中让受众感受到品牌的文化、精神与内涵，这对占领市场、推广品牌具有非常重要的作用。

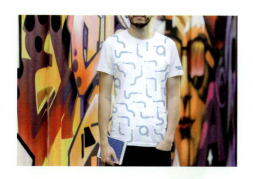

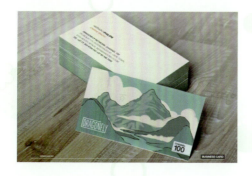

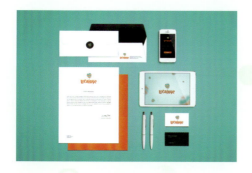

4.1 基本要素设计

品牌LOGO、品牌色彩体系、标准字和辅助图形是品牌形象设计中的最基本要素，它能够将企业理念、企业文化、服务内容、企业规范等抽象概念转换为具体符号，从而塑造出独特的企业形象。

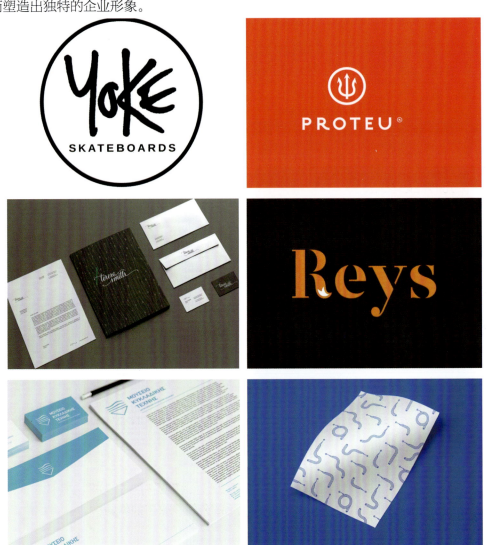

4.1.1 品牌LOGO

品牌LOGO是品牌形象的核心，是区别于竞争对手最好、最直接的手段。品牌LOGO通过艺术化的造型，富有内涵的意义，将品牌的经营理念、品牌文化、经营内容、产品特性等要素传递给社会公众，具有识别、导视、引导的作用。而且品牌LOGO作为一种图形传播符号，具有强烈的传达功能，它不受国家、地域、语言的限制，所以容易被人们理解、记忆、沟通和使用。

这是一款运动主题的LOGO设计，红色的主色调象征着激情、热血、愤怒。犀牛造型的图案，给人一种愤怒、蓄势待发的心理感受。

- CMYK=17,97,93,0,RGB=218,27,34
- CMYK=0,0,0,0,RGB=255,255,255
- CMYK=100,100,100,100,RGB=0,0,0
- CMYK=29,21,16,0,RGB=193,196,203

设计理念：这是一个农家果园的LOGO设计，两个水果的图案留给人一种很直白的印象。LOGO中的文字字体给人一种很亲切的感觉，而且文字的圆形图案与水果图案相互呼应。

色彩点评：该LOGO采用类似色的配色方案，黄色与橙色的搭配给人一种温暖、阳光的视觉印象。

- 🎨 作品暖色调的配色方案，象征着果园的丰收、成熟与新鲜。
- 🎨 作品采用图文结合的方式，图形部分吸引观者，文字部分用来说明，两者配合默契。
- 🎨 该LOGO手绘效果的图案及文字给人一种亲切感。

该LOGO中可爱的太阳形象带给人一种亲切感。暖色调的配色方案也让人感觉非常的舒适，这样的造型及配色适合应用在儿童、餐饮、母婴等品牌中。

- CMYK=5,51,93,0 RGB=245,152,0
- CMYK=5,21,88,0 RGB=255,212,0
- CMYK=65,78,75,41 RGB=83,52,49
- CMYK=74,7,87,0 RGB=39,176,81
- CMYK=53,7,89,0 RGB=140,194,62

- CMYK=17,85,71,0,RGB=218,71,67
- CMYK=7,64,83,0,RGB=238,124,47
- CMYK=9,25,83,0,RGB=244,201,49
- CMYK=8,65,65,0,RGB=237,122,83

标志设计图形的表现手法

在标志设计中，图形是重要的表现形式，因为图形具有千变万化的特性，而且它也是一种世界通用的艺术语言。图形的表现手法分为具象与抽象两种。

1. 具象表现

忠于客观事物的自然形态，经过提炼、概括和变形，突出与夸大基本特征，作为标志图形，这种形式具有易于识别的特点。

2. 抽象表现

以抽象化的几何图形、文字或符号作为表象形式。实际上很多抽象形象都是通过对现实中的字体或图形进行提炼、夸张后得到的，是一种艺术的升华。抽象性的图形

表现方法往往更具有现代感和趣味性。

配色方案

品牌 LOGO 作品赏析

◉ 4.1.2 品牌标准色

不同的色彩会带来不同的心理反应，所以品牌通常会选择一种或几种色彩作为品牌的专用色彩。选择品牌标准色的目的在于表现出品牌主体的经营理念以及载体的特质，体现出品牌特定的内涵和情感。品牌标准色需要根据品牌的内涵而定，突出品牌与竞争者的区别。不仅如此，品牌标准色还要做到与众不同，迎合消费者的偏好。通常情况下，品牌的专用色不宜超过三种。

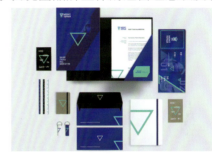

该作品以蓝色作为主色调，黑色和白色为辅助色。蓝色给人一种安静、沉稳的心理感受。这样的色彩搭配能够建立一种理智、科技和高品质的品牌形象。

CMYK=67,0,48,0 RGB=0,213,170
CMYK=100,94,2,0 RGB=26,37,158
CMYK=82,78,76,59 RGB=35,35,35
CMYK=100,94,2,0 RGB=26,37,158

设计理念：图片中包括信封、名片、折页等内容，这些作为品牌视觉识别系统中的一部分，对树立品牌形象，提高品牌效应有着很强的宣传作用。

色彩点评：该品牌所用的颜色比较丰富，红色、青色与紫色的搭配给人一种年轻、活力的心理感受，同时也体现了品牌的定位和特点。

① 该作品中以品牌 LOGO 作为图案装饰，强化了观者对品牌的记忆效果。

② 该作品中颜色丰富，且运用对比色对比较强，使人印象深刻。

③ 该白色的辅助色增加了作品的好感度，使作品在颜色较多的情况下，也不会显得杂乱。

CMYK=51,0,27,0 RGB=124,224,121
CMYK=72,76,4,0 RGB=102,80,163
CMYK=19,99,99,0 RGB=215,15,26
CMYK=0,0,0,0 RGB=255,255,255

该作品是快餐店的品牌形象设计，以黑色作为主色调，以白色作为辅助色，以绿色作为点缀色。这样的配色整体给人一种帅气、个性的视觉印象。

CMYK=87,51,89,15 RGB=28,100,63
CMYK=0,0,0,0 RGB=255,255,255
CMYK=100,100,100,100 RGB=0,0,0

品牌标准色的选择方法

在建立品牌视觉形象初期,需要设定企业标准色,品牌标准色的选择关乎品牌未来的发展。下面简要介绍品牌标准色的三大选择原则。

1. 表现品牌特点

标准色的选择应体现品牌的经营理念、表现品牌的生产技术性和产品的内容实质,一旦选定就要全面应用到所有可以合理使用的地方并且长期坚持,这样才能够由颜色引发联想,产生共鸣效果。

2. 迎合消费者的喜好

很多企业领导会以自己的喜好去选择品牌的标准色,这种方法是不可取的。只有迎合消费者的喜好,才能博得他们的关注和认可。但是消费者对颜色的喜好是非常复杂、多变的,所以在确定品牌标准色前要对品牌有所了解,并做好相应的调研工作。

3. 制造出差异感

建立品牌形象就是要追求各个品牌之间的差异性,从而提高自身品牌的竞争力。所以选择与众不同的品牌标准色,才能做到脱颖而出、与众不同。

配色方案

品牌标准色作品赏析

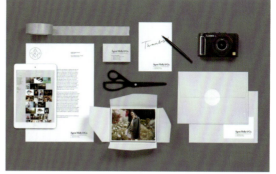
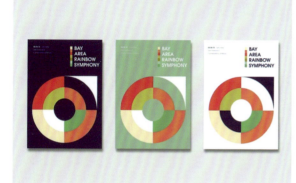
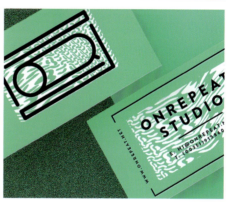

◎ 4.1.3　标准字

标准字是视觉形象系统中重要的组成部分，企业标准字和标志一样也能够表达丰富的企业内容。企业标准字会根据品牌形象精心设计，能够表达出企业精神、理念。标准字通常与品牌LOGO同时使用，可以强化企业的形象和品牌诉求力，对品牌LOGO具有补充说明的作用。当受众看到品牌标准字时，同样会联想到该品牌。

设计理念：在品牌形象系统中，标准字与标志是相辅相成的，具有共同传递企业信息的作用。在该作品中，标准字是重要的视觉要素，这样的设计一方面具有说明的作用，另一方面则增加了品牌的识别度。

色彩点评：该作品属于中明度的色彩基调，绿色的文字在灰色的背景衬托下显得格外突出。

① 在该品牌形象设计中，绿色代表着诚信、自然。

② 该作品中，标准字体艺术、时尚，并在排版上下了功夫，能够给人留下深刻的印象。

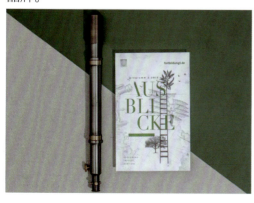

③ 该品牌中的辅助图案精巧、复杂、多样化，能够与品牌产生联想。

CMYK=17,12,6,0 RGB=219,221,232
CMYK=64,58,50,2 RGB=113,109,115
CMYK=78,41,94,2 RGB=68,127,63

该标准字采用手写字体，挥洒自如、一气呵成，整体给人一种优雅、浪漫之感。这样的字体能够突出品牌高端、雅致的特点。

该标准字线条流畅、婉转，呈扇形排列，给人一种幽默、放松的心理感受。文字的尾部以品牌 LOGO 进行装饰，当人们看不到品牌 LOGO 时，看到这个标准字体也会联想到该品牌。

标准字的功能

标准字能够将企业或品牌名称直接宣传出去，它的使用频率也非常高。标准字在品牌设计中具有以下几种功能。

1. 对品牌 LOGO 起到说明作用

通常品牌 LOGO 是图形化的设计，将标准字与品牌 LOGO 结合到一起能够将企业名称转换为直观形象，对品牌 LOGO 起到说明作用。

2. 传递品牌情感

因为标准字的应用范围广泛，能够通过字形传递品牌的形象。例如，手写字体浪漫、洒脱，那么就代表着品牌友善、温柔的情感。

3. 增强品牌辨识度

标准字既是文字又是图形，在标准字的设计中要求效果一目了然且具有特点，当受众看到标准字后，能够对品牌产生联想感，可以提高品牌的辨识度。

配色方案

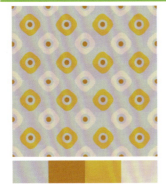 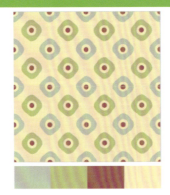 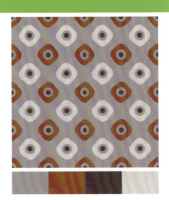

标准字作品赏析

◉ 4.1.4 辅助图形

辅助图形是 VI 系统中的重要组成部分，是重要的辅助性视觉符号。辅助图形是对 LOGO 的补充与延伸，是一种基于企业或企业品牌理念的图形表达。辅助图形最大的特点是自身具有很强的多变性和灵活性，它的视觉效果表现力强，具有高度的识别性、适应性和装饰性。

设计理念：在该作品中以不规则的弧形作为辅助图形，几种颜色的弧形相互组合形成了千变万化的效果。这就代表着品牌的多元化与包容性。

色彩点评：该作品以西瓜红作为主色调，整体给人一种温暖、温和的感觉。

① 在该作品中颜色比较丰富，随着图形而不规则地流动着，带给人一种动感。

② 该作品中选择的颜色都属于低纯度的颜色，整体给人一种亲切感。

③ 该作品中不规则的图案装饰，也能够给人一种别具一格的心理感受。

CMYK=9,64,41,0 RGB=236,126,125
CMYK=10,8,48,0 RGB=242,233,154
CMYK=94,96,58,41 RGB=30,29,60
CMYK=25,34,44,0 RGB=203,174,144

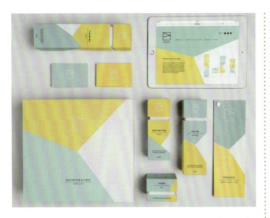
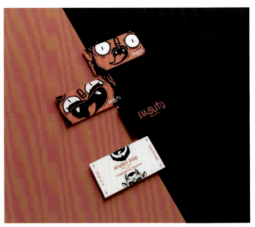

该作品中的辅助图形是三种颜色的色块，这样的简约、纯粹的辅助图，代表着品牌的务本踏实、干练率真。作品整体色调柔和，高明度的色彩基调给人一种真诚、安全的心理感受。

- CMYK=15,11,12,0 RGB=224,223,221
- CMYK=15,18,70,0 RGB=233,210,96
- CMYK=35,8,26,0 RGB=181,213,200

该作品以两个卡通的恶魔形象作为标准图案，这样精心设计的图案给人一种新奇、幽默的感觉。浅红与黑色和白色的搭配形成对比，让人不禁眼前一亮。

- CMYK=0,0,0,0 RGB=255,255,255
- CMYK=85,82,74,60 RGB=31,30,35
- CMYK=6,72,50,0 RGB=240,106,103

辅助图形的作用

辅助图形作为品牌形象的重要组成部分，具有以下三点作用。

1. 提高诉求力

辅助图形的创意源泉来自于品牌，因为它是用来提高品牌的诉求力、传递企业特征的。而且辅助图形会与品牌的标准色进行组合、变化，从而产生次序节奏、增加韵律。品牌图形在增加视觉效果的同时，也能够抓住受众的视线，引起他们对品牌的兴趣。

2. 增加品牌之间的差异性

辅助图形通过象征、寓意、夸张、联想等手法进行创作，在传递品牌特征的同时也增加了品牌之间的差异性。

3. 提高视觉美感

辅助图形是一种艺术的表现方式，通常起到对比、陪衬、装饰的作用。在视觉识别系统中添加辅助图形，不仅可以强化视觉冲击力，而且还可以增加品牌的亲切感和提升审美趣味。

配色方案

辅助图形作品赏析

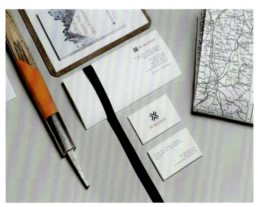

4.2 事务用品类

当企业的标志、标准色被确定后,就可展开事务用品的工作了。事务用品是视觉形象系统的重要组成,通过统一的设计,能够充分展现出品牌的规范化和统一化。一套完善的事务用品,能够带给人一种严肃、完整、统一的心理感受,不仅对品牌内部形成一种凝聚、和谐之感,对企业外部同样能够展现出品牌风格,给客户一种正规、严谨之感。事务用品包括很多内容,有形象信封、信纸、便笺、名片、徽章、工作证、请柬、文件夹、介绍信、账票、备忘录、资料袋、公文表格等。在本节中主要讲解一下较为常见、常用的事务用品。

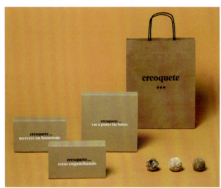

4.2.1 名片

名片是带有姓名、所属组织和联系方式的卡片。名片不仅代表个人，也代表企业，是品牌形象设计中的重要组成部分。名片要讲究艺术性和美观性，因为在名片传递的过程中，创意独特、形式完美的名片会留给人赏心悦目的印象，并在愉悦中牢记其品牌，提升其产生对品牌的好感与认可。

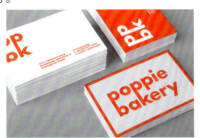

设计理念：该名片在版式设计上属于简约风格，它加大了企业名称及企业LOGO的面积，这是为了更好地宣传品牌。

色彩点评：该名片配色简单，正面采用橘红色和灰色进行搭配，中和了橘红色的鲜亮，给人以稳重、值得信赖的视觉印象。背面使用白色与橘红色相搭配，给人一种明亮鲜活的视觉印象，具有现代感和时尚感。

❶ 将名称与LOGO通过大小的对比来突出，具有较强的可视性，能够起到增强宣传力度的作用。

❷ 该名片简单的配色做到了以少胜多，使人印象深刻。

❸ 名片联系方式的文字字号较小，并不是它不重要，而是有对比才能突出主题。

■ CMYK=0,0,0,0 RGB=255,255,255
■ CMYK=0,89,87,0 RGB=250,56,29

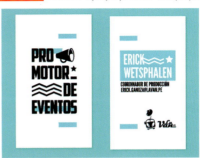

该名片的配色是亮点，在白色的衬托下，黑色与青色的搭配，给人一种鲜明、刺激的感觉。在卡片中，青色呈现出一种荧光效果，非常抢眼。

■ CMYK=55,0,19,0 RGB=0,255,255
■ CMYK=0,0,0,0 RGB=255,255,255
■ CMYK=100,100,100,100 RGB=0,0,0

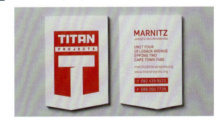

该名片造型独特，不规则的卡片轮廓有一种打破常规的感觉。红色与白色的搭配是比较经典的配色方案，所以能够给人留下深刻的印象。

■ CMYK=23,99,91,0 RGB=207,25,39
■ CMYK=6,5,6,0 RGB=242,241,240

名片的意义

一张小小的名片看似不起眼，实则有很大的用途，它不仅可以用来宣传自我、宣传企业，还是一张重要的联系卡。

1. 宣传自我

在名片中包含了持有者的姓名、职业、工作单位、联系方式等内容，通过传递名

片可将这些信息传递给他人，能够起到宣传自我的作用。

2. 宣传企业

在名片中一定会印有企业标志、企业名称、地址、电话、企业业务等内容，而且作为品牌视觉系统的重要组成部分，名片会使用企业的标准色，以达到一种与企业形象统一的效果，对企业的宣传是非常有帮助的。

3. 联系卡

名片中会有一些较为重要的联系方式，例如，电话、地址等信息，这些都有助于企业、个人或业务之间的相关联系。

配色方案

名片作品赏析

 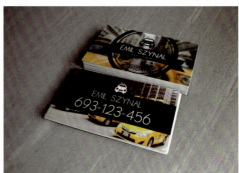

◎ 4.2.2　信封

信封是指包住信件的袋状包装，具有保守信件内容、保护信件的作用。在品牌形象中，信封可以用来邮递广告、合同、感谢信等，可以用来邮寄，也可以用来赠送。通常信封在设计中会突出品牌的名称及LOGO，采用企业的标准颜色和标准字，还会根据需要使用辅助图形作为装饰，这样做是为了保持整套视觉识别系统的统一性，同时对品牌起到宣传作用。信封的折叠方式也很重要，不同的折叠方式也会常给人不同的心理感受。

具有强化品牌宣传效果的作用。

🎨 该品牌以LOGO图形作为辅助图形，这是一种很常见的手法，这样就能够在潜移默化中宣传品牌，对建立品牌效应起到推波助澜的作用。

🎨 该信封的颜色轻柔，给人一种愉悦感和舒适感，对建立品牌的信赖感起到帮助作用。

■ CMYK=7,14,22,0　RGB=242,226,203
■ CMYK=23,19,18,0　RGB=250,203,20,2
■ CMYK=84,80,78,64　RGB=28,28,28

设计理念：该信封的折叠方式属于复古风格，外形古朴、典雅，版式布局也风采简约，但是展开信封后却别有洞天，能够看到品牌的辅助图形，这样的设计有强化品牌宣传的作用。

色彩点评：该信封为单色调的配色方案，以标准色作为信封的主体颜色，给人一种代入感和联想感，让人在看见信封时就联想到该品牌。

🎨 开启信封的位置添加了品牌LOGO，

该信封造型并没有特别之处，但用一条褐色的细线缠绕，并打上蝴蝶结，给人一种复古、亲切之感。这样的信封不适合邮递，更适合赠送，在赠送的过程中能够提升品牌的好感度，并且能为接受者留下深刻的印象。

■ CMYK=64,80,73,40　RGB=85,50,50
□ CMYK=0,0,0,0　RGB=255,255,255
■ CMYK=7,10,10,0　RGB=241,233,228

第4章　品牌形象设计的分类

信封的样式

信封的用途有很多，样式也有很多，不同的信封样式能够带给人不同的感觉。

1. 常规信封

常规信封从长边开口或从短边开口，这样的信封款式比较常见，通常设计者会在信封的配色、图案上下功夫。

2. 菱形信封

菱形信封样式美观，通常用于装贺卡。

3. 开窗信封

开窗信封能够通过开窗将信件露出，通常应用于银行对账单信封、CD袋等。

该信封使用火漆封口，给人一种高档、大气之感。在火漆上印有品牌的LOGO，可以在开启信封时加深消费者对该品牌的印象。灰色调的信封搭配上灰色调的火漆，整体带给人一种和谐、舒适的感觉。

- CMYK,56,53,52,1 RGB=133,122,116
- CMYK,12,13,10,0 RGB=230,224,224
- CMYK,31,30,28,0 RGB=188,177,173

配色方案

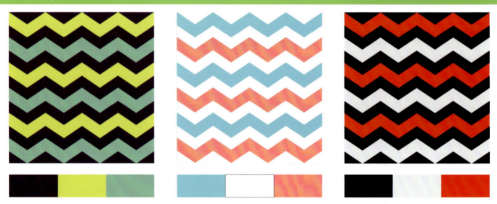

信封作品赏析

◎ 4.2.3 纸张

在品牌形象设计中,纸张的用途包括信纸、传真用纸、稿纸、便签等,这些纸张会采用品牌标准颜色为主色调,突出品牌 LOGO,使之与整套品牌视觉形象系统相统一。在纸张的设计上,通常在正反两面都不会添加品牌 LOGO,一般信纸的背面会以品牌的辅助图形作为装饰,或使用标准色作为装饰。而正面则会保留大面的空白以用来使用。

设计理念:该信纸属于简约风格,信纸的正反两面都添加了企业 LOGO,有强调、突出品牌的作用。整个信纸版式简约,去繁就简,给人一种清新脱俗、简单质朴的感觉。

色彩点评:该信纸整体配色简单,灰色的信封背面给人一种朴素、简约的心理感受。信纸的背景以高亮度的灰色为主色调,在使用的过程中会给人一种视觉上的放松感。

🎨①在信纸的正面,倾斜的淡粉色图形是企业的辅助图形,应用在信纸正面,作为背景装饰,在应用过程中能够产生一种联系感。

🎨②信纸中的辅助图形没有大面积使用是为了避免产生凌乱感。

🎨③在信纸的正面 LOGO 位于左上角,符合人类的阅读习惯,能够在打开信纸后首先注意到企业 LOGO。

▇ CMYK=60,53,54,1 RGB=122,119,112
▇ CMYK=79,74,75,50 RGB=47,46,44
▇ CMYK=8,6,9,0 RGB=39,238,233
▇ CMYK=10,14,18,0 RGB=236,224,210

　　该纸张的特色在于它使用了企业的辅助图案作为装饰，信纸背景中绿色的叶子给人一种自然、质朴之感，在信纸的正面，线条效果的辅助图形作为背景装饰，既让纸张看上去具有观赏性，又不会有喧宾夺主的感觉。

- ■ CMYK=79,75,74,51 RGB=46,45,44
- ■ CMYK=66,37,96,1 RGB=107,140,57
- ■ CMYK=41,27,86,0 RGB=175,175,61
- □ CMYK=41,27,86,0 RGB=175,175,61

　　该信纸的背面以木质纹理作为背景，深灰色的色彩给人一种低调、优雅的质感。而且背景图应用到了整个版面，给人舒展、大气之感。烫金的品牌LOGO提升了纸张档次的同时，也提升了企业品牌形象。

- ■ CMYK=28,36,53,0 RGB=199,169,125
- ■ CMYK=76,70,67,30 RGB=68,68,68
- ■ CMYK=62,53,50,1 RGB=118,118,118
- □ CMYK=9,7,7,0 RGB=237,237,237

铜版纸的小知识

　　铜版纸作为高级印刷纸，品牌形象系统中的 VI 手册、信纸、宣传广告等内容都会使用到。铜版纸又称为涂布印刷纸，它是以原纸涂布白色涂料制成。铜版纸有单面铜版纸、双面铜版纸、无光泽铜版纸、布纹铜版纸之分。根据质量分为 A、B、C 三等。铜版纸的特性是厚薄均匀、伸缩性小、强度较高、抗水性好、无斑点、无皱纹、无孔眼。

配色方案

纸张作品赏析

 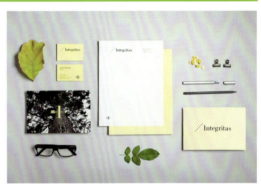

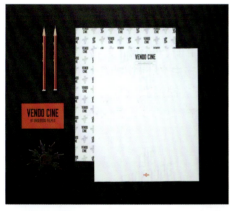 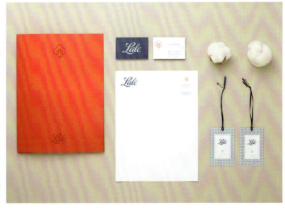

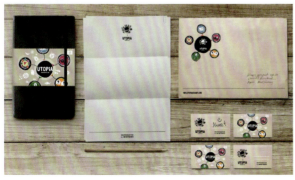 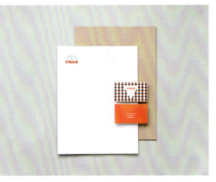

4.2.4 资料袋

资料袋也称文件袋、档案袋，是用来装资料的袋子。通常资料袋中会用来装合同、公文等。资料袋的设计对企业内部有强化员工荣誉感、增加凝聚力的作用，对外则有增加品牌宣传力、建立品牌效应的作用。

该档案袋以藏蓝色为主色调，整体给人一种理智、沉稳的视觉感受。资料袋上的纽扣、文字都使用了土黄色，形成一种较为鲜明的对比。同时，也使整体更加高端与商业化。

■ CMYK=16,35,54,0 RGB=225,179,123
■ CMYK=90,84,58,33 RGB=39,47,70

■ CMYK=30,34,39,0 RGB=93,172,151
■ CMYK=5,21,48,0 RGB=48,213,146

设计理念：该资料袋造型简单，右侧开口的设计更加人性化。封口的位置造型较为独特，在人们开启档案袋时留下深刻的印象。而且单色调的资料袋既美观，又节约成本。

色彩点评：该资料袋以牛皮纸的原色为主色调，整体给人一种柔和、舒适的心理感受。

❶ 在该资料袋上，没有繁杂的装饰和文字，这使品牌 LOGO 更加突出。

❷ 品牌 LOGO 与封口在同一水平位置，具有一定的视觉导向作用。

❸ 在该作品中金色的品牌 LOGO 与扣线的颜色相互呼应。

该资料袋以深灰色作为主色调，搭配黑色的点缀色，整体给人一种低调、奢华的心理感受。

■ CMYK=35,56,85,0 RGB=186,128,58
■ CMYK=100,100,100,100 RGB=0,0,0
■ CMYK=78,73,70,42 RGB=55,55,55
■ CMYK=47,38,36,0 RGB=152,152,152

资料袋

资料袋是品牌形象系统中必不可少的一部分，它的设计应该以整套 VI 系统的设计风格作为出发点，紧紧围绕品牌系统的中心思想，使其能够与整套品牌系统形成统一的视觉印象。

下图所示为资料袋各部分的尺寸。

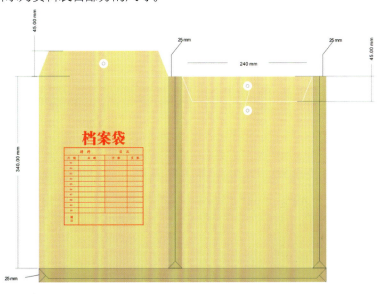

配色方案

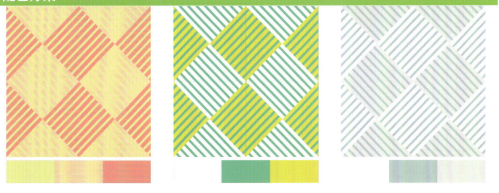

资料袋作品赏析

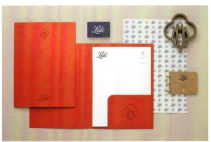
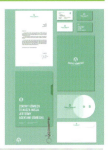
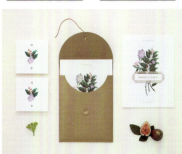

4.2.5 包装袋

包装袋泛指用来包装商品的袋子，具有保护商品、方便运输、方便携带的特点。品牌形象中的包装袋大多是指能够用于手提、肩背的袋子，具有一定的容量，可以用来包装商品。在现在的商业活动中，不仅要考虑包装袋的美观性和实用性，更要考虑其环保、循环使用的特性。

设计理念：这是一款品牌的环保手袋设计。帆布材质的布料结实耐用，可以反复使用。手袋的造型比较常见，只印有品牌的 LOGO，这样的设计具有宣传品牌的作用。

色彩点评：该手袋以深蓝色为主色调，以红色为点缀色，两种颜色产生对比效果。白色的图形同时制造了一种缓冲效果，使蓝色和红色的配色不会产生太刺激、生硬的效果。

🌸 手袋上品牌 LOGO 具有装饰的作用。

🌸 这种质量考究的手袋虽然会增加成本，但是手袋经过反复使用，宣传效果反倒会更好。

🌸 设计精良、质量考究的手袋，同时也象征着该品牌优质、可信的品牌形象。

■ CMYK=98,91,48,17 RGB=23,49,90
□ CMYK=0,0,0,0 RGB=255,255,255
■ CMYK=6,92,88,0 RGB=238,46,35

该手袋以卡其色为主色调，给人一种优雅、休闲的感觉。手袋以辅助图形作为装饰，将美感和建立品牌形象集于一身。不仅如此，叶子图案都朝着手袋的中心位置，具有引导视线的作用。

■ CMYK=29,70,87,0 RGB=197,103,49
■ CMYK=77,52,57,4 RGB=71,110,108
■ CMYK=51,43,96,1 RGB=148,140,48
■ CMYK=79,66,91,47 RGB=47,57,35
■ CMYK=16,23,21,0 RGB=222,202,194

这是一款比较常见的包装袋设计。白色的主色调给人干净、大方的感觉，黑色的点缀色增加了对比效果。纸制手袋虽然重复使用率较低，但是作为一种可回收资源，是非常环保的。

□ CMYK=0,0,0,0 RGB=255,255,255
■ CMYK=100,100,100,100 RGB=0,0,0

包装袋的设计原则

包装袋是品牌推广中最经济实用的广告宣传与竞争工具，所以设计师必须有敏锐的观察力和创造力，不仅要捕捉市场信息、符合消费者的审美情趣，而且还要与品牌

形象统一协调。这样才能够在市场竞争中脱颖而出，达到宣传、推广品牌的目的。

配色方案

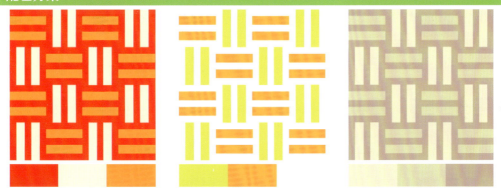

包装袋作品赏析

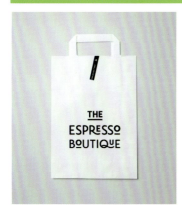
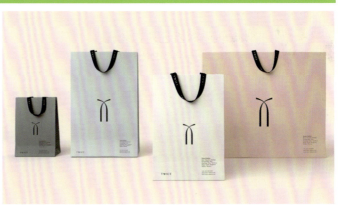
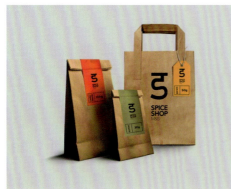
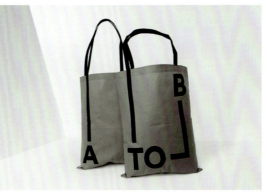

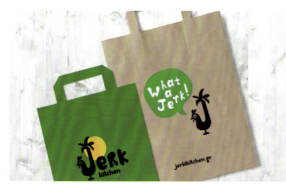

◉ 4.2.6　其他事务用品

在事务用品中还包括其他很多内容，例如，笔记本，合同书，企划书封面、工作胸卡、工作牌、来宾卡、水杯等。

设计理念： 这是一款品牌台历的设计。版面分为两部分，上半部分为图案，下方是文字和日历，整体给人一种和谐之感。

色彩点评： 该台历以白色为主色调，整体呈现出一种干净、大方的感觉。台历中的色彩主要来自于图案，带给人一种清新、素雅之感。

❶作品以辅助图形作为版面的装饰，不仅增加了版面的观赏性，而且还可以突出品牌形象。

❷版面的左下方为段落文字，此处的文字可以用来宣传品牌或商品。

❸这样美观的台历既可以在企业内部使用，又可以用来赠送。

CMYK=12,14,17,0 RGB=231,222,212
CMYK=72,34,79,0 RGB=85,142,87
CMYK=44,24,65,0 RGB=162,176,110
CMYK=0,96,95,0 RGB=255,6,0

这是一款工作牌设计，以黑色为主色调，以深灰色为辅助色，整体给人一种炫酷、稳重的感觉。白色的点缀色使作品更具韵律感。

CMYK=0,0,0,0 RGB=255,255,255
CMYK=53,44,41,0 RGB=138,138,138
CMYK=84,80,81,67 RGB=25,25,24

这是一款品牌旗帜设计。该旗帜主要是为体现品牌 LOGO 和品牌名称，为了使旗帜美观，在旗帜上以辅助图形作为装饰。这样的设计既美观，又能更好地建立品牌形象。

CMYK=0,0,0,0 RGB=255,255,255
CMYK=1,45,78,0 RGB=253,168,60
CMYK=1,45,78,0 RGB=253,168,60

标准字种类

根据不同的用途，可将企业标准字分为以下四种。

1. 企业名称标准字

企业名称标准字用于表现企业理念、传递企业精神、建立企业信誉。

2. 产品或商标名称标准字

为了迎合市场、面对激烈的市场竞争，制作产品或商标的标准字可以让品牌更具识别性。

3. 特有名称标准字

特有名称标准字主要是强化、区别产品间的特性。

4. 广告活动标准字

广告活动标准字通常为了展示新品的推出、纪念会、庆典等活动。

配色方案

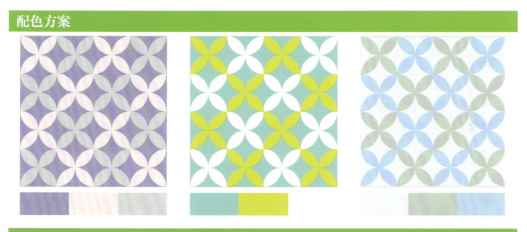

其他事务用品作品赏析

4.3 交通工具类

　　交通工具最大的特点是具有流动性，是非常公开化的品牌形象传播方式。因为交通工具的速度较快，在设计上要考虑瞬间记忆的效果。在交通工具上，企业标准字和字体应该醒目，色彩要强烈才能够引起观者的注意。交通工具包括轿车、面包车、大巴士、货车、工具车、油罐车、轮船、飞机等。

◎ 4.3.1 汽车

汽车传播是比较公开化的品牌传播工具，汽车在路上移动的过程中可以让人们加深对该品牌的印象。在设计车身图案时，会以品牌的标准色进行装饰，搭配上辅助图形，也会将企业标志和名称进行突出展示，这样才能将宣传效果最大化。

色彩点评：在该作品中，首先看见的是红色的主色调，给人一种抢眼、夺目的感觉，在汽车移动过程中会瞬间吸引他人注意。

🍃 红色与灰色的搭配，活跃了整体的氛围并给人一种稳定、踏实的感觉。

🍃 流线型的图案给人一种流畅感和速度感。

🍃 在车头和车身位置都印有品牌名称，具有强化、突出品牌的作用。

- CMYK=21,96,88,0 RGB=211,35,42
- CMYK=60,51,47,0 RGB=122,123,125
- CMYK=100,100,100,100 RGB=0,0,0
- CMYK=0,0,0,0 RGB=255,255,255

设计理念：这是一款商务车，一般情况下会在团体出行、接待宾客时使用。

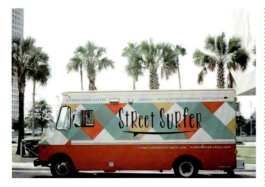

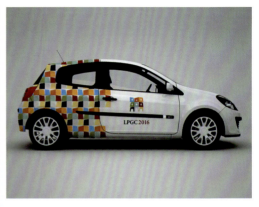

该车为展销车，菱形格的图案给人一种有规则感，经过颜色的不断变化带给人以动感。红色、青色、白色、土黄色的搭配给人清新、可爱的感觉。

这是一款服务用的轿车，在汽车的后半部分以企业的辅助图形作为装饰，给人一种活泼、年轻、跳跃的感受。

- CMYK=69,27,44,0 RGB=83,155,151
- CMYK=19,33,61,0 RGB=220,180,110
- CMYK=25,94,100,0 RGB=205,43,23
- CMYK=36,16,24,0 RGB=177,198,194
- CMYK=35,99,100,2 RGB=185,31,34

- CMYK=100,100,100,100 RGB=0,0,0
- CMYK=74,34,0,0 RGB=41,150,243
- CMYK=20,57,92,0 RGB=216,134,32
- CMYK=36,80,88,1 RGB=182,82,49
- CMYK=0,0,0,0 RGB=255,255,255

标准色的常见行业分类

红色：食品类、金融类、药品类、石化类。

橙色：食品类、化工类、服饰类、交通类。

黄色：食品类、照明类、农业类、体育类。

绿色：环保类、农业类、食品类、医药类。

蓝色：科技类、护肤类、体育类、化工类、交通类。

紫色：护肤类、服装类。

配色方案

汽车作品赏析

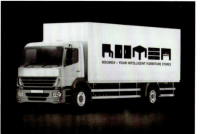
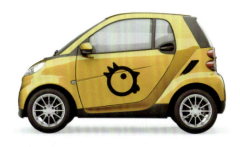
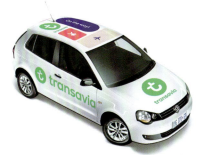
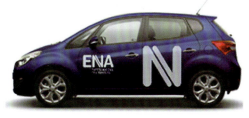

⊙ 4.3.2　飞机

在机场可能会同时停留很多架飞机，若希望被他人记住，那么就必须做到色彩强烈、文字醒目，这样才能够最大限度地发挥视觉效果，起到流动广告的作用。

设计理念：在机身上添加辅助图案和LOGO不仅可以装饰飞机，还可以起到宣传的作用。在该机身上，黄色调的曲线形图案带给人一种流畅感。

色彩点评：黄色与土黄色象征着温暖和热情，搭配上蓝绿色调的LOGO，形成一种对比效果，给人留下深刻的印象。

❶ 该飞机以白色为主色调，给人一种大方、安全的感觉。

❷ 曲线的装饰象征着动感和速度。

❸ 在机身上，添加了企业的LOGO和名称，具有宣传、展示的作用。

CMYK=8,6,2,0　RGB=39,240,246
CMYK=35,45,79,0　RGB=185,148,73
CMYK=9,0,83,0　RGB=254,249,5
CMYK=92,61,78,33　RGB=1,73,61
CMYK=89,65,30,0　RGB=30,93,142

该飞机的亮点在飞机尾部，墨绿色和深红色为对比色，两种颜色搭配在一起十分抢眼。

该飞机通体呈青色，给人一种舒适、辽阔之感，这种大面彩色的应用能够瞬间吸引观者的注意，提高品牌的识别度。

CMYK=49,99,100,25 RGB=130,24,26
CMYK=92,67,100,56 RGB=3,47,19
CMYK=92,67,100,56 RGB=3,47,19

CMYK=40,44,57,0 RGB=171,147,114
CMYK=15,4,2,0 RGB=224,237,248
CMYK=88,57,19,0 RGB=2,105,165

品牌吉祥物设计

品牌吉祥物是品牌的图腾，是品牌的化身、象征。吉祥物设计能够利用形象、生动的造型，灵活多变的表情来表达情感。它相对于品牌标志、标准字而言更具有灵活性。所以这样拟人化、拟物化的设计能够博得社会大众的注意和好感，从而拉近与品牌的距离。通过吉祥物的设计还能够衍生出其他的周边产品，如钥匙扣、毛绒公仔、文具等，通过这些周边产品也能够起到推广品牌的作用。

配色方案

飞机作品赏析

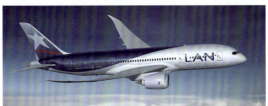

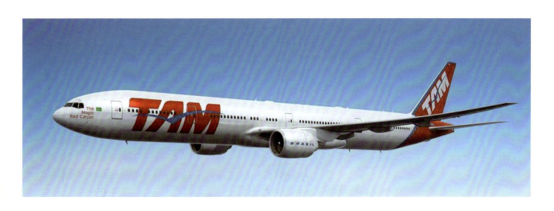

4.4 服饰类

　　对企业的服饰进行统一设计，员工统一进行着装，是品牌文化的一种体现，能够让员工对企业具有归属感、荣誉感和主人翁意识，同时也会令客户产生信任感。对外代表着统一的品牌形象，对内有利于培养团队精神。在服装的设计上，要考虑到工作范围、性质和特点，要符合不同的岗位需求。

设计理念：这是一款谷物饼干企业的员工服装设计。在衬衫的胸口和袖子位置上添加了品牌的LOGO，具有很好的宣传作用。

色彩点评：该服装以青色为主色调，象征着自然和蓝天。以土黄色为点缀色，象征着土地和麦田。这两种颜色为对比色，整体给人一种稳重中带有活力的感觉。

① 在衣服的袖口处还有辅助图案作为装饰，这样使服装变得更加美观。

② 在员工服装设计上，要舒适、美观，且能突出品牌特点。

③ 青色的服装能够给人一种理智、稳重的视觉印象，使人对该品牌产生好感和信任感。

CMYK=70,31,25,0 RGB=78,153,182
CMYK=40,44,69,0 RGB=174,147,92
CMYK=1,2,5,0 RGB=254,252,246

黄色给人一种热情、温暖的印象。在这套工作服中黄色的马甲搭配黄色的帽子，在人群中会变得非常显眼，易于识别。

CMYK=39,29,86,0,RGB=178,172,61
CMYK=47,38,85,0,RGB=158,152,67
CMYK=10,9,88,0,RGB=249,229,4

在该工作服中，围巾部分是最能突出品牌的部分，该围巾以辅助图形作为图案，橘色调的图案为呆板的工作装增添了活力。在围巾上还添加了品牌LOGO，提高了品牌的传播效果。

CMYK=1,80,95,0 RGB=246,84,10
CMYK=0,0,0,0 RGB=255,255,255
CMYK=91,85,66,50 RGB=27,35,50

企业员工统一着装的好处

（1）对于企业来说，统一的着装能够展现企业和谐稳定、整齐划一的形象。还能提高企业凝聚力、创造独特的企业文化的特性。

（2）对于员工来说，统一着装可以提高员工的士气、增强员工的归属感和企业认同感。

（3）对于客户来说，统一的着装能够在客户建立信任方面起到积极的作用。

配色方案

服饰作品赏析

4.5 环境和导视

　　环境和导视包括企业的外观设计、内部环境和导视设计。环境与导视是品牌形象在公共场合的视觉再现，体现着企业面貌特征系统。要将品牌的理念传播出去，必定要与人们日常接触的公共环境发生联系，才能将品牌推送出去。

　　导视系统是品牌文化的一部分，具有引导、说明和指示的作用，导视设计分为环境导视、营销导视、公益导视和办公导视四种。每一种导视都有自己独特的特点，但是它们之间虽然功能不同，但要求形式统一、协调，并与周围环境融于一体。既能够引起观者注意，又能够起到引导、导视的作用。

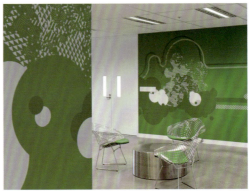
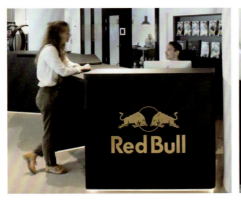
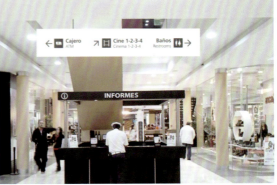

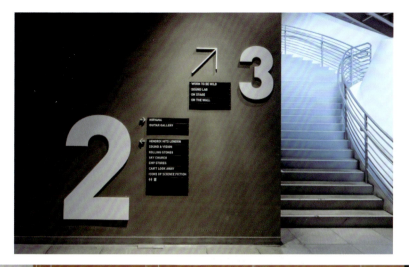

◉ 4.5.1 建筑外观

企业的建筑外观要以企业文化定位为基点，通过艺术化的创作使其产生独特的建筑形态和内涵。建筑的外观需要表达企业文化和内涵，让建筑去传播企业文化、宣传企业业绩、打造独特的象征意义。

这是美国彼得森汽车博物馆，该建筑外形独特，由外银内红的波浪形不锈钢金属板包裹，给人一种流动、炫酷的感觉。

■ CMYK=41,27,21,0,RGB=166,177,189
■ CMYK=47,100,94,20,RGB=171,0,35

设计理念：这是一家品牌专卖店的建筑外观设计。该建筑的外观给人一种古堡的感觉，整体呈现出奢华、宏伟的气势。

色彩点评：该建筑为深褐色调，给人一种朴实、坚韧的心理感受。在夜晚金色灯光的映衬下，让人产生一种金碧辉煌的感觉。

❶ 复古式的建筑外观设计，不仅引人注意，而且还具有宣传品牌的作用。

❷ 在该建筑的外观设计中，主要突出了品牌的名称，建筑立面装饰通过对比产生易识别性和观赏性。

❸ 建筑本身恢宏的设计效果突出该品牌精致、奢华的品牌特色。

■ CMYK=1,70,66,26 RGB=83,72,71
■ CMYK=28,43,44,0 RGB=197,156,136

这是一家专卖店的建筑外观设计，整体造型庄重肃穆、气势恢宏。通过这样的建筑外观设计，向他人传递一种精致、高雅、奢华的品牌形象。

■ CMYK=59,40,75,0 RGB=125,140,88
■ CMYK=21,26,79,0 RGB=220,192,70
■ CMYK=22,63,95,0 RGB=210,119,28
■ CMYK=85,76,65,40 RGB=42,52,61

企业标准色的结构设定

企业的标准色并不都是单色使用,还有双色或多色使用的情况。

1. 单色标准色

单色标准色是以一种指定的颜色作为标准色,具有集中、强烈的视觉效果,方便传播,容易记忆,是最常见的企业标准色形式。例如,红色的可口可乐、绿色的七喜等,都是采用单色标准色。

2. 双色标准色

双色标准色是用两种色彩进行搭配,追求一种对比、组合的效果。双色标准色不仅能够让色彩搭配更具美感,而且还能让颜色表达的情感更加丰富。例如,百事可乐就以蓝色和红色作为标准色。

3. 多色标准色

多色标准色是以一种颜色作为标准色,搭配多种辅助色。这种表现手法在品牌形象系统中也是常用的,它通常有一种主要色调,这种颜色代表着企业的精神、文化,是其中心思想。辅助色围绕着标准色进行搭配,通过色彩系统化条件下的差别性,产生独特的识别特征。

配色方案

建筑外观作品赏析

◎4.5.2 入口、店面

企业的入口、店面是品牌的"门面",是人与品牌最直接的接触。入口和店面的设计要明确品牌理念,以整体的品牌形象系统为指导,突出品牌特色及文化。尤其是在商业店面设计上,既要做到美观,又要符合消费者的心理特征。

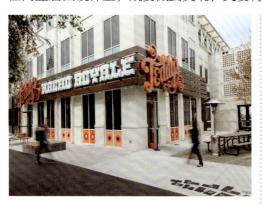

设计理念:该作品为店面设计,夸张的品牌LOGO造型独特,能够为行人留下深刻的印象。

色彩点评:该品牌以橘黄色为主色调,搭配青色、咖啡色,整体给人一种复古、明快的心理感受。

🎨 牌匾以咖啡色作为底色,利用明暗对比将白色的文字凸显出来。

🎨 该店面以品牌的辅助图形作为装饰,既能突出品牌特色,又能增加店面的美观效果。

🎨 该建筑的外观为灰色,这样简洁明快的店面颜色会显得非常醒目、突出。

CMYK=58,75,85,30 RGB=106,66,46
CMYK=19,80,97,0 RGB=215,84,26
CMYK=5,58,51,0 RGB=243,139,113
CMYK=60,13,25,0 RGB=105,186,198
CMYK=20,19,21,0 RGB=212,205,197

在该空间中，品牌以青色为主色调，以橘黄色作为点缀色，两种颜色产生对比效果，给人一种活泼、灵动之感。高纯度的青色也在这样的空间中非常夺目。

- CMYK=3,64,94,0 RGB=246,124,1
- CMYK=77,38,0,0 RGB=2,144,242
- CMYK=77,38,0,0 RGB=2,144,242

这是一个企业入口的设计，该牌匾的面积较大，高纯度的黄色非常醒目，具有很强的视觉穿透力，容易引人注目。

- CMYK=47,37,30,0 RGB=151,155,164
- CMYK=5,27,89,0 RGB=254,201,1
- CMYK=100,100,100,100 RGB=0,0,0

LOGO 设计的类型

根据 LOGO 的构成，可以将 LOGO 分为文字标志、图形标志和图文组合标志。

1. 文字标志

文字既有图形的美感，也有传递信息的作用。使用文字作为标志，往往能够直接传达企业或商品的信息，具有准确性、可读性的特点。

2. 图形标志

图形标志是通过图形来象征企业的精神和理念，具有易识别、美观、形象的特点。图形标志又可分为三种，即具象图形标志、抽象图形标志与具象抽象相结合的标志。

3. 图文组合标志

图文组合标志是一种互补的做法，能够集中两者的长处，让 LOGO 达到既美观又具可读性，是现代 LOGO 设计中常见的表现手法。

配色方案

入口、店面作品赏析

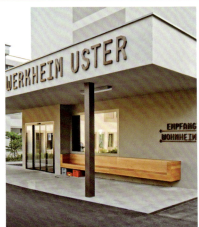
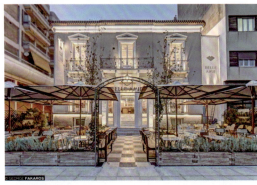
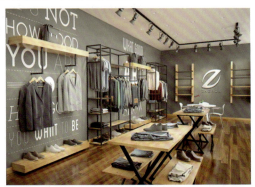
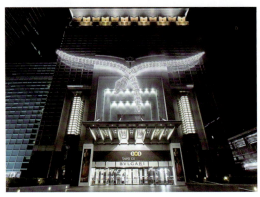

◎ 4.5.3　前台、会客室

　　前台是对外交流的窗口，通过前台可以向客户展现公司的形象。优秀的前台设计，能够留给访客一种正规、严谨、有实力的心理感受，从而提高访客对品牌的认同感和信任感。在前台的设计上，要充分展示品牌形象，还要追求视觉冲击力，这样才能给访客留下深刻的印象。会客室也叫洽谈室，是与客户进行交流的场所。在会客室的设计上，要体现温馨、舒适之感，还要渗透公司的企业文化和宣传元素，从而增进客户对品牌的了解与信任。

在该空间内，主色为青灰搭配浅灰色，给人一种安静、沉稳的感觉。同时点缀色十分丰富，橘色与红色的搭配给人一种友好、热情的感觉。可让访客产生一种友好、亲近的心理感受。

■ CMYK=34,99,23,0 RGB=190,3,120
■ CMYK=12,0,82,0 RGB=249,251,22
■ CMYK=19,96,81,0 RGB=214,33,50
■ CMYK=9,65,97,0 RGB=236,121,1
■ CMYK=91,75,64,38 RGB=26,54,65
■ CMYK=11,9,6,0 RGB=232,231,235
■ CMYK=42,22,16,0 RGB=162,186,204

设计理念： 这是一间小型的会议室，在该空间内具有非常鲜明的企业特色，以品牌LOGO制作的装饰是一种点缀，同时也能够突出品牌。

色彩点评： 该空间以青色作为主色调，以黄色、红色、蓝色、绿色作为点缀色，整体给人一种清爽、放松、活泼的感觉。

① 青色调的地面象征着海水，黄色的木质板凳象征着沙滩，整个空间给人一种舒适、放松的感觉。

② 蓝色的座椅和地面颜色相呼应。

③ 在该空间内不仅能够感受到企业的文化，也能让交流变得更加轻松、自然。

■ CMYK=1,20,15,0 RGB=58,170,210
■ CMYK=8,37,42,0 RGB=239,182,145
■ CMYK=0,91,87,0 RGB=249,46,32
■ CMYK=7,32,88,0 RGB=248,189,25
■ CMYK=39,27,88,0 RGB=179,176,55

整个前台的设计简约、大方，给人非常友好的感觉。在白色的前台背景墙上，红色的品牌LOGO非常醒目。

■ CMYK=41,100,100,7 RGB=168,28,31
■ CMYK=49,71,89,12 RGB=143,87,50
■ CMYK=49,56,93,4 RGB=151,117,49
■ CMYK=12,14,17,0 RGB=231,221,211

店铺的招牌设计

招牌是悬挂在店铺外面的匾额，主要用来指示店铺的名称和记号。招牌同样是品牌形象设计的一部分，所以在设计和配色上要服从整套品牌形象系统，与其相统一。招牌作为一个店铺门面最重要的部分，它应该突出且具有吸引力，这样才能够吸引消费者进入店铺。

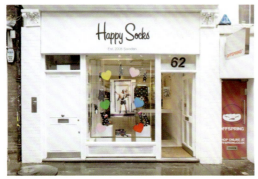
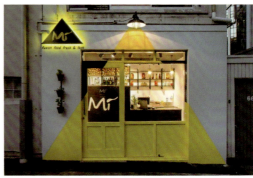

配色方案

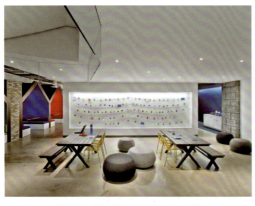

前台、会客厅作品赏析

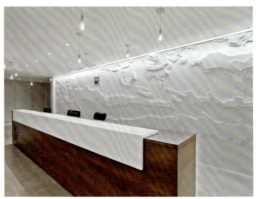
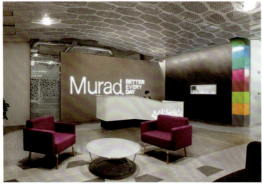
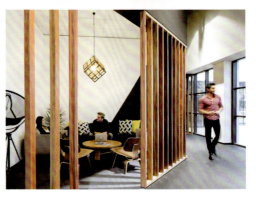

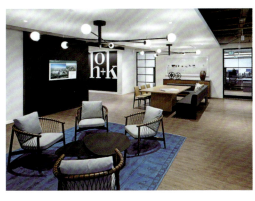
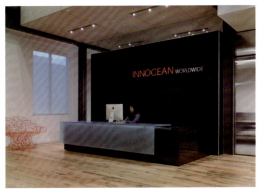

◎ 4.5.4 环境导视

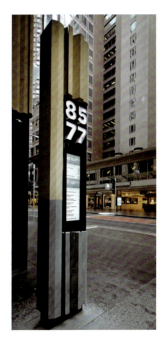

环境导视系统在特定的环境中风格和功能指向是有所不同的，它不仅具有指向的功能，而且还要与区域内的环境如建筑、景观、图形和色系融为一体，形成系统性的风格设计。

设计理念：该导视牌造型笔直修长、棱角分明，具有很强的设计感和现代感。

色彩点评：整体呈现一种灰色调，土黄色和青灰色的搭配给人一种优雅、内敛、从容的感觉。

① 该导视牌文字非常醒目，金属质感的文字非常具有现代感。

② 导视牌整体色调较为柔和，与城市的整体氛围相吻合。

③ 导视牌中的主要文字位于视线的位置，整体效果美观、实用。

- CMYK=30,32,48,0 RGB=194,174,137
- CMYK=62,46,36,0 RGB=111,130,147
- CMYK=89,86,70,58 RGB=25,27,39
- CMYK=6,34,30,0 RGB=30,156,169

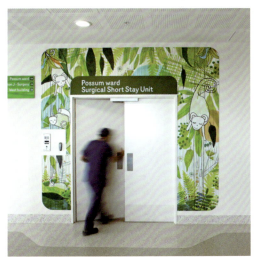

这是一家儿童医院的导视设计。绿色的卡通图案可以带给孩子一种明朗、醒目、活泼的心理感受，符合儿童的情感需求。绿色调的标准色，也可以给孩子一种放松、亲切感，从而减轻孩子的心理压力。

- CMYK=55,16,91,0 RGB=135,179,60
- CMYK=90,51,97,18 RGB=1,96,55
- CMYK=44,25,86,0 RGB=166,175,64
- CMYK=80,64,89,42 RGB=48,64,42
- CMYK=28,7,26,0 RGB=198,220,200

第 4 章　品牌形象设计的分类

这是一幅楼层导视图，由两种颜色构成，洋红色的文字效果突出，代表着此时观者所处的位置。导视的箭头具有指向性。

■ CMYK=26,99,44,0 RGB=204,9,95
■ CMYK=100,100,100,100 RGB=0,0,0
■ CMYK=25,17,14,0 RGB=201,205,211

导视设计的要点

导视主要的作用是辅助人在空间内的移动行为，但是它的设计还要与区域内的环境如建筑、景观、图形和色系融为一体，形成系统性的风格设计。在导视设计中要遵循以下四个要素。

1. 和谐

导视设计要与所处的环境相和谐，使导视自然地融入整个环境中，这样才不显得突兀。

2. 突出企业文化

导视设计是整套视觉形象系统中的一部分，同样能够突出品牌、企业的文化与内涵。

3. 突出人文关怀

导视设计不仅能够方便人的出行，还要突出人文关怀，这样会使品牌更具人性化。

4. 注重实用性

在导视设计中注重设计感的同时，还不能忽视实用性，要做到以人为本。

配色方案

环境导视作品赏析

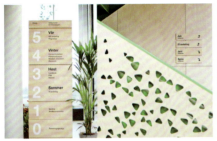
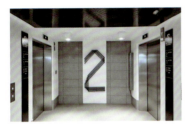

◎ 4.5.5 营销导视

营销导视是一种广告行为，它与营销活动同步，具有周期短、更新快的特点。营销导视系统为销售过程服务，通常会突出品牌的特色、卖点，引起消费者的注意。在营销导视的设计上，会首先考虑突出品牌，例如，将LOGO、名称突出显示。营销导视不需要与周围环境相融合，反倒是越鲜明、越具有冲击力越好，这样才能吸引人们的注意，抓住人们的目光。

设计理念： 这是商场的户外宣传广告设计。该广告通过面积、艺术化的效果营造出了非常强烈的视觉冲击力。这样的设计让受众在很远的位置就能够感受到广告的宣传效果。

色彩点评： 白色与红色搭配在一起给人一种鲜明、耀眼的感觉，非常具有视觉冲击力。红色也代表着品牌的年轻、活力、新潮。

🍋 该品牌以圆形作为辅助图形，圆形的装饰有规律的变化给人一种节奏感。

🍋 该户外宣传广告张贴的面积非常大，视觉传播效果强烈。

🍋 该广告整体版式非常简约，以品牌的标准颜色和标准图案作为视觉中心，能够起到宣传品牌的作用。

CMYK=0,96,91,0 RGB=255,0,15
CMYK=0,0,0,0 RGB=255,255,255

这是体育馆的旗帜广告，由四种不同的颜色组成，色彩鲜艳、亮丽，非常醒目。在这样空旷的环境中，这种旗帜广告颜色不仅要鲜艳而且面积要足够大。

CMYK=10,18,56,0 RGB=242,215,130
CMYK=64,0,35,0 RGB=1,222,204
CMYK=0,76,52,0 RGB=253,95,96
CMYK=100,96,51,10 RGB=2,42,99

该建筑为白色，宝石蓝的营销导视牌非常显眼、醒目。建筑上悬挂的营销导视牌色调统一，视觉冲击力强。

■ CMYK=98,84,0,0 RGB=0,55,171
□ CMYK=7,5,6,0 RGB=240,240,239

营销导视的优势

营销导视作为一种广告形式，具有其他导视不可比拟的优势。
（1）提高品牌的公众认知度，从而达到品牌推广的作用。
（2）使用时间灵活，更新换代快，具有时效性。
（3）营销导视通常经过精心设计，具有美化环境，为环境增添光彩的作用。

配色方案

营销导视作品赏析

◉ 4.5.6 公益导视

公益导视主要是用来提示、警示的，例如，禁止吸烟、小心地滑这样的警示牌。公益导视设计不能脱离整套导视系统，但是在设计中要更多地强调它的温馨与人情化。

红色带有禁止、警告的含义，以红色作为警示牌的主色调不仅显眼，容易被人发现，同时还具有震慑的作用。

■ CMYK=100,100,100,100 RGB=0,0,0
□ CMYK=0,0,0,0 RGB=255,255,255
■ CMYK=36,100,100,2 RGB=184,0,9

设计理念：该警示牌从造型到图案的设计都非常简约，通过生动易懂的人物形象和穿插在人物中具有警示作用的斜线来向受众表明寓意。通俗易懂，容易引发受众的情感共鸣。

色彩点评：该警示牌颜色非常简单，正因为这种简单使它变得非常具有说服力。

❶ 警示牌上红色的斜杠非常醒目，让人一瞬间就能了解警示牌所要表达的信息。

❷ 在该作品中，虽然没有文字说明，但它以图案进行诉求，效果更加直观。

该警示通过独特的造型告诉人们"禁止宠物随地大小便"这个主题，非常风趣幽默，给人留下深刻的印象，并且容易理解。

❸ 深灰色调的警示牌与整个空间的色调相呼应，整体给人一种严肃、正规的心理感受。

■ CMYK=72,66,65,21 RGB=84,80,77
□ CMYK=0,0,0,0 RGB=255,255,255
■ CMYK=7,83,92,0 RGB=236,76,27

■ CMYK=100,100,100,100 RGB=0,0,0
■ CMYK=50,97,99,27 RGB=126,31,30
□ CMYK=0,0,0,0 RGB=255,255,255

导视系统的重要意义和设计特点

导视系统是品牌形象设计中的一个重要环节，它不仅具有引导、指向的作用，通过导视人们可以在短时间内了解周围环境，并能够顺利到达目的地。导视系统还能够体现企业的面貌特征和品牌文化。在导视系统的设计上可以遵循以下几个特点。

1. 统一性

导视系统作为 VI 设计的一部分，它要与整套 VI 系统的风格、颜色进行统一。这

样才能在一种公共环境下让人与品牌进行交流。

2. 协调性

导视系统是一种综合性的学科，它不仅属于平面学科，同样属于环境艺术学科。这就要求导视系统的设计风格要与所处的环境相互协调，比如，建筑、景观、图形、色系融为一体，形成系统的风格设计。

3. 易辨识

导视系统最基本的功能就是用来引导、指向，在设计上要做到以人为本，便于识别。

4. 差异性

在导视系统中，整套环境系统在不同区域之间要存在差异性，通过这种差异性才能让导视更易识别。例如：每个楼层的导视系统的颜色不一样。

配色方案

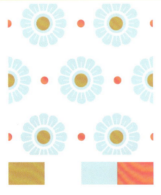
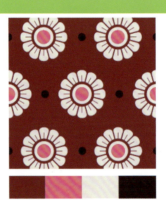
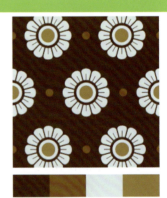

公益导视作品赏析

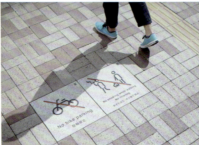
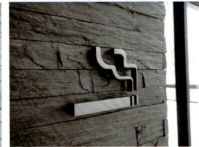

4.5.7 办公导视

办公导视设计是应用在企业内部的，它与办公环境相融合。办公导视设计能够让办公体现得更加严肃，让员工更具有企业荣誉感。在设计上可以以品牌理念、价值、文化为背景，与整套导视系统协调。

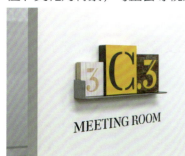

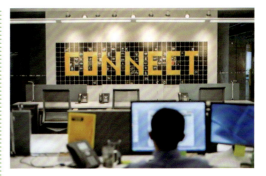

这是办公室中的企业名称，黄色与黑色的搭配呈现出一种非常鲜明、明快的视觉感受。

- CMYK=2,37,90,0 RGB=255,182,1
- CMYK=81,82,89,71 RGB=28,19,12
- CMYK=30,35,47,0 RGB=193,170,138

设计理念： 这是一个会议室的门牌设计。门牌号的造型非常独特，且在门牌号的下面标有房间的具体功能，让人在短时间内对该环境有大致的了解。

色彩点评： 该门牌采用类似色的配色方案，整体呈现暖色调，与白色的墙壁搭配，效果非常突出。

- ❶ 该门牌在配色上都相互关联，所以看上去颜色非常和谐。
- ❷ 造型独特的名牌能够给人留下深刻的印象。
- ❸ 该品牌以黄色为标准色，以标准色作为门牌的主色调，能够与品牌文化、特色相呼应。

- CMYK=14,30,92,0 RGB=234,188,0
- CMYK=64,65,75,21 RGB=102,84,66
- CMYK=15,18,14,0 RGB=222,212,212
- CMYK=65,61,84,21 RGB=98,89,57
- CMYK=65,61,84,21 RGB=98,89,57

该门牌的造型特别，无论是在哪个角度都能够充分了解门牌所要表达的信息。

- CMYK=0,0,0,0 RGB=255,255,255
- CMYK=80,32,36,0 RGB=0,144,162

导视的级别

在导视系统的设计上可以分为以下 4 个级别。

1. 一级导视

一级导视是进入空间内所看到的第一个引导标识，它不仅具有引导作用，而且还具有招揽、吸引的作用。例如，室外的大型名牌、招牌。

2. 二级导视

从一级导视开始引导到二级导视，二级导视主要是指定方位。例如，户外区域指示图、停车场牌等。

一级导视

二级导视

3. 三级导视

三级导视是用来指示功能区域。例如，楼层指示、大堂索引牌。

4. 四级导视

四级导视的作用是用来指示到达目标，是最后一次的引导。例如，门牌。

三级导视

四级导视

配色方案

办公导视作品赏析

4.6 公司品牌形象建立的过程

◎ 4.6.1 品牌简介

　　DESIGN家具设计公司是一家专业生产衣柜、衣帽间、沙发、衣柜等系列家居制品的公司。公司无论在用料选材还是款式上都采用高标准。公司秉承专业、创新、诚信、精致的发展理念，注重产品的艺术性、美观性、安全性，专心为客户打造高品质的家具用品。

4.6.2 建立品牌 LOGO

该公司的 LOGO 图形部分是由四个直角梯形组成，四个直角梯形呈现顺时针旋转的动势。倾斜的图形灵活而富于变化。品牌 LOGO 中的文字采用拉丁文，整体字型笔画均衡、风格现代、方中带圆、端庄简约。

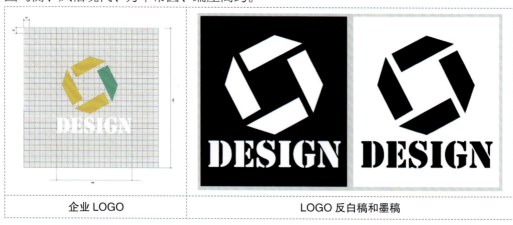

企业 LOGO　　　　　　　　　　LOGO 反白稿和墨稿

4.6.3 企业标准色

标准色是象征企业精神和企业文化的重要因素，具有识别的作用。品牌标准色广泛应用于传播系统、文具、印刷品、广告等内容中。该企业的标准色为青绿色和土黄色，青绿色代表环保、典雅、自然、健康，土黄色代表温馨、幸福、希望、关切。

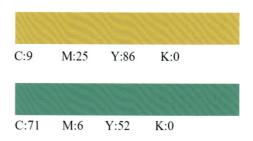

C:9　M:25　Y:86　K:0

C:71　M:6　Y:52　K:0

4.6.4 企业辅助色

辅助色能够让公司形象在统一中富有变化，是企业视觉识别系统中重要的组成部分。辅助色也可以体现企业的精神和企业的文化。辅助色与标准色进行搭配，从而产生强有力的视觉印象。

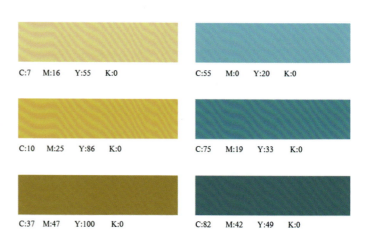

C:7　M:16　Y:55　K:0　　　C:55　M:0　Y:20　K:0

C:10　M:25　Y:86　K:0　　C:75　M:19　Y:33　K:0

C:37　M:47　Y:100　K:0　　C:82　M:42　Y:49　K:0

4.6.5 企业标准字

为使视觉形象更加统一，加强文字的可读性、说明性等明确化特征，塑造企业独特风格，以达到企业识别的目的，所以传统媒体文字均应选用以下字体。

专用中文印刷字体
黑体简体

专用中文印刷字体
细黑简体

专用中文印刷字体
中宋简体（小标宋）

专用中文印刷字体
大宋简体

ABCDEFGHIJKLMNOPQRSTUVWXYZ
abcdefghijklmnopqrstuvwxyz
1234567890
Times

ABCDEFGHIJKLMNOPQRSTUVWXYZ
abcdefghijklmnopqrstuvwxyz
1234567890
Helvetica

ABCDEFGHIJKLMNOPQRSTUVWXYZ
abcdefghijklmnopqrstuvwxyz
1234567890
Helvetica Black

4.6.6 标准图案

标准图案是视觉系统中不可缺少的一部分，它可以增加标志等 VI 设计中其他要素在实际应用中的应用面，尤其在传播媒介中可以丰富整体内容、强化企业形象。

该企业设计了四种辅助图形，每种辅助图形的形态各不相同，可以应用在不同的场合。虽然四种标准图案的形态不同，但是可以通过辅助色使之产生联想反应，从而达到统一的目的。

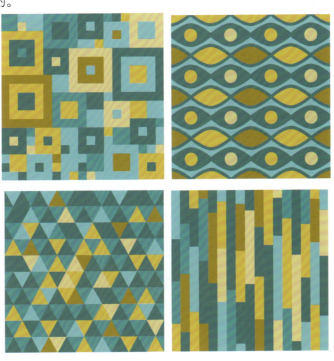

4.6.7 办公用品设计项目

办公用品设计项目包括信纸、便签、传真纸、票据夹、档案袋、工作证、记事本、文件夹、办公文具、考勤卡、请假单、名片盒、纸杯、茶杯、办公用笔、企业旗帜等内容。

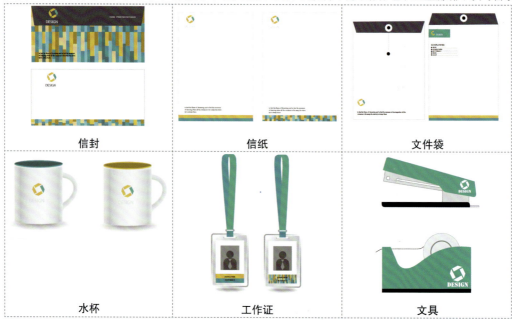

4.6.8 公共关系设计项目

公共关系设计项目包括名片、贺卡、请柬、邀请函、手提袋、包装纸、钥匙扣、鼠标垫、挂历、台历、明信片、礼盒、雨伞等内容。

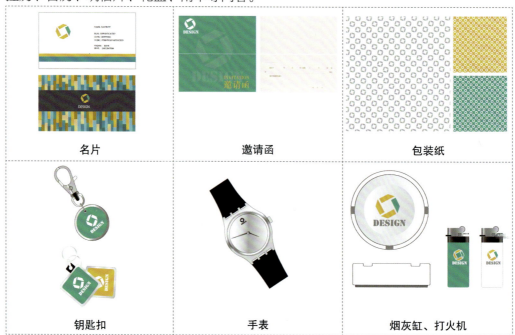

◉ 4.6.9　服饰系统设计项目

服饰系统设计项目包括员工男装、员工女装、冬季防寒工作服、运动服外套、运动服、运动帽、文化衫、外勤人员服装、安全帽、工作帽等内容。

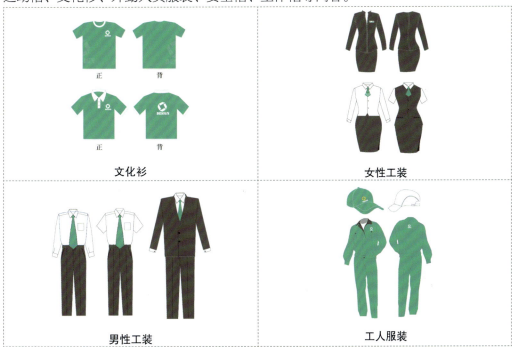

文化衫	女性工装
男性工装	工人服装

◉ 4.6.10　车体外观设计项目

车体外观设计项目包括公务车、面包车、班车、大型运输货车、小型运输货车、集装箱运输车、特殊车型等内容。

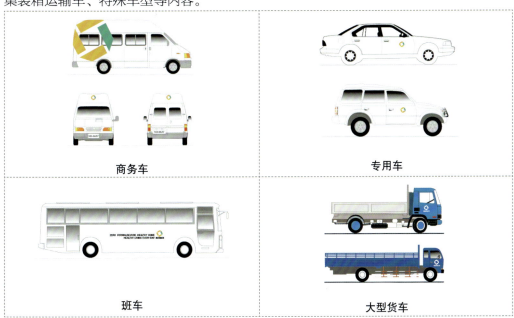

商务车	专用车
班车	大型货车

4.6.11 环境系统设计项目

环境系统设计包括企业大门外观、企业厂房外观、办公大楼示意效果图、大楼户外招牌、公司名称标示牌、活动式招牌、公司机构平面图、大门入口指示、楼层标识、方向指引标识牌、公告设施标识、布告栏、立地式通道导向牌、立地式标识牌、欢迎标语牌、各部门门牌等内容。

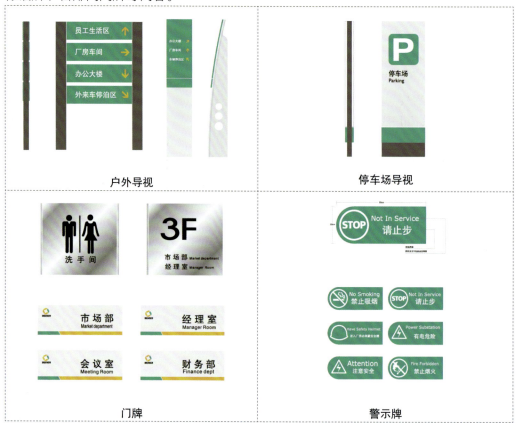

户外导视　　停车场导视　　门牌　　警示牌

第5章 品牌形象设计的风格

　　设计风格是对不同表现手法的分类。在现代设计中，由于商品之间的同质化严重，品牌之间的竞争更倾向于品牌形象上的竞争。不同风格的品牌形象设计可以在竞争中突出差异性和独特性。

　　不同风格的品牌形象具有以下三点优势。

　　（1）独特的品牌形象风格更容易让消费者识别，从而形成品牌意识。

　　（2）独特的品牌形象风格可以帮助消费者区分产品和服务。

　　（3）独特的风格还可以帮助消费者对产品和服务进行分类。

5.1 简约

"简约"一词来源于西方,是密斯·凡德罗提出的"少就是多"(Less is more)的设计思想。简约的设计风格摒弃冗杂装饰,删繁就简,做到以少胜多。这种风格的设计特点是大气、精致,以细节取胜。

设计理念: 在这套办公事务中,整体的版式布局简洁明快,但是无论在哪个作品中,品牌LOGO都放在了视觉的中心位置,对宣传品牌、树立品牌形象有很大帮助。

色彩点评: 在该作品中以白色作为主色调,在大面积的白色的衬托下青灰色显得非常优雅、别致。

① 图片中的作品色调统一、协调,这是VI系统最重要的原则。

② 该品牌以青灰色作为标准色,这种颜色给人一种优雅、亲切的视觉感受。

③ 该品牌以一种颜色作为标准色,并且品牌形象系统采用简约的设计风格,这样简洁、明快的设计手法能够给人留下深刻的印象。

☐ CMYK=0,0,0,0 RGB=255,255,255
☐ CMYK=78,40,53,0 RGB=60,131,127

在该作品中,所选的企业标准色为红色。在白色的对比下,红色显得格外耀眼、鲜艳,仿佛一团红色的火焰,非常具有感染力。

☐ CMYK=34,94,100,1 RGB=187,45,14
☐ CMYK=0,0,0,0 RGB=255,255,255

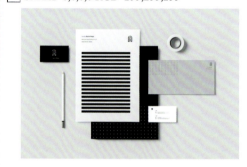

黑色与白色是非常经典的搭配,二者的明度对比非常强烈。在该作品中,黑色与白色的搭配给人一种简约、帅气、时尚的感觉。

☐ CMYK=24,18,18,0 RGB=203,203,203
☐ CMYK=0,0,0,0 RGB=255,255,255
☐ CMYK=100,100,100,100 RGB=0,0,0

技巧提示——能够体现简约的配色方案

在品牌形象设计中,简约风格不仅要在版式设计上突出简约,而且还要在配色上突出简约。通常简约风格的配色方案,颜色不会超过三种,一般多为两种。在颜色的选择上,通常采用类似色或同类色的配色方案。因为简约追求的是一种宁静、安稳,

所以在配色上要尽量避开对比色或互补色，以免造成混乱的感觉。

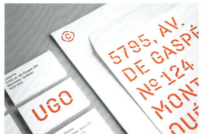 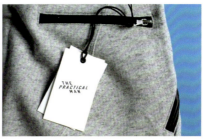

配色方案

简约品牌形象作品赏析

实例赏析——国有机构品牌 VI 设计

这是一款国有机构品牌 VI 设计,该品牌 LOGO 的图形为折线图,非常具有行业特点。该品牌的辅助图形以点组成面,形成折现效果,是 LOGO 图形的延伸。

 品牌 LOGO 品牌辅助图形

该品牌以深青灰色作为主色调,体现了该品牌的理性、严肃、严谨的感觉。以青色和灰色作为辅助色,青灰色和灰色搭配时,能够体现一种理性、庄重的视觉印象。当深青灰色与青色搭配时会给人一种和谐、协调的视觉印象。

R:242	C:4	R:210	C:75	R:41	C:93	R:70	C:78	R:117	C:53
G:240	M:4	G:211	M:68	G:73	M:72	G:108	M:53	G:178	M:9
B:242	Y:2	B:217	Y:67	B:115	Y:31	B:140	Y:29	B:189	Y:20
	K:0		K:90		K:17		K:7		K:0

标准色彩

事务用品类都是以白色为主色调,以辅助图形作为装饰。白色与淡青色的搭配给人一种非常清爽、干净、大方的感觉。而且辅助图形的装饰有节奏的变化,会产生动感和韵律。

 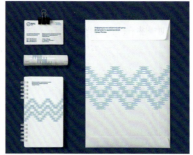

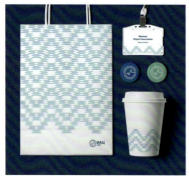 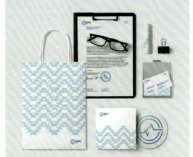

5.2 复古

复古并非陈旧，而是对设计的一种意念与追求。复古风格的设计通常在配色上色调古朴、深邃，表现着或沧桑、或神秘、或浪漫的感受。

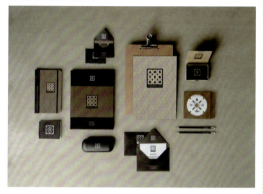

该作品最突出的特色就是以矢量插画作为辅助图案，轻柔的配色搭配复古造型的图案，整体营造了一种浪漫、温馨的氛围。

- CMYK=28,7,74,0 RGB=206,218,90
- CMYK=54,100,55,9 RGB=137,27,80
- CMYK=87,63,87,43 RGB=26,63,45
- CMYK=6,23,18,0 RGB=243,210,201
- CMYK=6,5,5,0 RGB=242,242,242

设计理念： 在该作品中，品牌的LOGO为矩形，辅助图形为曲线形，二者的结合给人一种相互对比、矛盾的感觉，从而引起人们的注意。

色彩点评： 该作品采用深灰色搭配棕色的配色方案，属于低明度色彩基调。棕色调给人一种斯文、亲切的感觉，它与黑色的搭配，整体给人一种复古、怀旧的感觉。

① 棕色和咖啡色属于类似色，这样的搭配可以让作品看上去更富层次感。

② 在该作品中既有明暗的对比，又有颜色的对比，整体效果稳定和谐。

③ 画面中的每一样作品排版都非常讲究，无处不在的品牌 LOGO 能够起到良好的宣传目的。

- CMYK=75,68,61,21 RGB=76,77,82
- CMYK=62,66,70,18 RGB=108,86,73
- CMYK=41,58,61,0 RGB=170,122,59
- CMYK=37,39,42,0 RGB=176,157,143

该作品属于中明度色彩基调，所选的颜色都属于不饱和的色彩基调。整体给人一种复古、安静、平缓的心理感受。

- CMYK=69,78,88,55 RGB=60,40,27
- CMYK=27,26,34,0 RGB=199,187,167
- CMYK=33,14,34,0 RGB=186,204,178

技巧提示——什么是品牌策划

在当代，同类商品之间的差异越来越小，同质化趋势严重。为了提高品牌的竞争力，企业会在品牌文化上大做文章，那么这就需要进行品牌策划。品牌策划是指企业将自身形象和产品形象进行定位，经过推广后使消费者在脑海中形成一个固定的形态，并

使消费者与品牌之间形成统一的价值观，从而建立起自己的品牌形象。品牌策划更注重的是意识形态和心理描述，这就需要企业在产品质量、文化内涵、品牌个性等方面进行规划，从整体上相互联系、相互支持、相互统一。

配色方案

复古品牌形象作品赏析

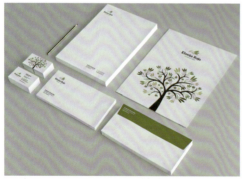

实例赏析——烧烤店品牌形象设计

这是一款烧烤店的品牌形象设计。在品牌LOGO中，人骑着猪的形象非常幽默，而且可以让人联想到斗牛士，这寓意着征服、力量、健康。曲线的文字与图像的结合让整个LOGO显得更加形象、有趣。

在该品牌形象中采用两种辅助图形，一种是以厨房用品剪影的图案为辅助图形，这能够与餐厅、美食联系到一起。另一种是以格子图案为辅助图形，这个图案能够让人联想到桌布。通过加入与食品、餐饮相关的元素和受众传递信息代入感更强。

该品牌以低纯度的红色为标准色，搭配黑色，整体给人一种复古、俏皮的心理感受。

— COLORS —

BLACK　　PANTONE 178S PINK

在服饰上，将品牌LOGO印在衣服最显眼的位置，能够让观者在第一时间发现，对品牌宣传起着很大的作用。而且这样的设计简约、大方、美观，对于员工来说可以提高他们穿着工装的积极性。

5.3 潮流

潮流风格是一种流行趋势动向，是一种标新立异、走在时尚前沿的设计风格。这种风格通常应用在以时尚、奢侈、高端为主导的行业中。

设计理念： 在该设计作品中，波点的图案给人一种整齐、规律的感觉，是一种很常见的图案。在包装中大面积应用图案元素，给人一种时尚、活力与动感。

色彩点评： 在这个包装上，颜色是第一视觉语言。红色与蓝色是一种互为对比的关系，二者颜色对比强烈，非常吸引人的眼球。

❶ 作品从配色到装饰图案都很有个性，非常具有时代感。

❷ 高纯度的红色是非常刺激的颜色，象征着热情、奔放。

❸ 包装的图案为两种，两种不同的图案可以让包装更具层次感。

CMYK=30,100,93,1　RGB= 194,18,40
CMYK= 90,63,14,0　RGB= 0,96,165
CMYK= 8,44,62,0　RGB= 240,167,12

这是一款品牌手袋的设计。该手袋通过辅助图案去体现品牌。同心圆造型的图案给人营造一种旋转、运动，甚至眩晕的效果。在众多的手袋设计中能脱颖而出。

在该作品中纸箱原有的颜色呆板而且沉闷，但搭配上洋红色的标签就不一样了，整体效果变得十分醒目，别具一格。

☐ CMYK=0,0,0,0 RGB=255,255,255
■ CMYK=100,100,100,100 RGB=0,0,0
■ CMYK=76,30,11,0 RGB=33,153,208

■ CMYK=6,96,45,0 RGB=238,9,92
☐ CMYK=0,0,0,0 RGB=255,255,255
■ CMYK=29,41,49,0 RGB=196,159,128

技巧提示——如何建立一个良好的品牌形象

品牌策划本身并不是空穴来风，而是把人们对品牌的模糊认识清晰化的过程。对于良好品牌形象的建立，企业的美誉度和产品的质量是基础要素，是一种有形的属性；其次是品牌的定位要得到消费者的认同，使消费者心理产生共鸣；最后企业的文化与个性则是品牌精神层面的内涵，能对品牌价值进行升华。

配色方案

潮流品牌形象作品赏析

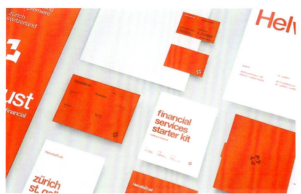

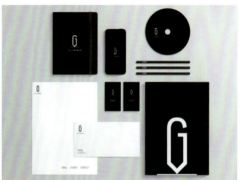

实例赏析——女性主题的 VI 视觉设计

这是一套关于女性主题的 VI 设计。从 LOGO 上来看，手写感觉的 LOGO 像是幼儿的涂鸦，给人一种随意、自在的感觉。

辅助图形同样采用涂鸦的方式，水滴、树枝等图案都是简笔画，能够给人一种随意、无拘无束的印象。

在标准色选择上，以洋红色为主色调。这种颜色是深受女性喜爱的颜色，其他高纯度的颜色与洋红色的搭配能够产生一种明亮、艳丽、绚丽多彩的感觉。

对于其他方面的应用，都是以标准色、辅助图案作为设计重点，整体效果和谐、统一。作品的这种风格非常前卫、新潮，迎合了年轻人的品位。

5.4 优雅

优雅是一种精神，是一种品格，更是一种骨子里折射出的文化艺术气息。优雅风格的设计通常色调柔和，排版布局效果简单、干净。它不同于简约，也不同于时尚，而是一种文化的积累和沉淀。

设计理念： 这是系列化妆品的包装设计，从外包装上的图案和配色中就能够体会到产品传递的浪漫、温柔之感。

色彩点评： 该作品呈现中明度色彩基调，颜色在明度和色相上对比较弱，整体给人一种柔和、温柔、优雅的视觉感受。

● 包装上水彩的花朵装饰清新脱俗，与包装上的颜色氛围相吻合。

● 包装这种清新、优雅的色调象征着产品的温和、自然、高端。

● 作品所使用的色调是深受女性喜爱的颜色。

■ CMYK= 10,12,9,0 RGB=234,226,227
■ CMYK= 14,0,50,0 RGB=225,85,99
■ CMYK= 16,52,51,0 RGB=221,146,117
■ CMYK= 44,53,28,0 RGB=162,131,153

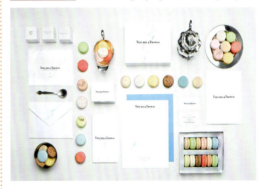

在该作品中，白色是主导颜色，象征着纯洁、浪漫和优雅。淡粉色和淡青色的线条装饰呈现出不规则的动态，让整个作品看上去更加灵动。

■ CMYK=0,50,25,0 RGB=255,162,164
■ CMYK= 42,2,2,0 RGB=156,219,252
□ CMYK=0,0,0,0 RGB=255,255,255

灰色象征着男性的优雅,它色调谦和、不温不火。在该作品中,中明度的灰色给人温和、谦虚的感觉。

■ CMYK=79,70,61,25 RGB=65,71,78
■ CMYK=18,13,11,0 RGB=216,217,221
■ CMYK= 31,20,15,0 RGB=187,195,206

技巧提示——建立品牌形象的好处

营销时代的市场竞争正越来越体现在品牌的竞争上,良好的品牌形象是企业无形的资产。它可以提高品牌自身的竞争力,从而给拥有者带来更多的利益。

以可口可乐公司为例,可口可乐总裁曾多次说过:"即使我的工厂被大火毁灭,即使遭到世界金融风暴,但只要给我留下可口可乐的配方,我就能东山再起,还能重新开始,因为这是可口可乐的品牌作用。"作为全球最大的饮料厂商,它凭借品牌可以吸引资金、渠道商、消费者、媒体等一切资源,东山再起,这就是品牌的力量。

配色方案

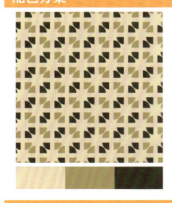
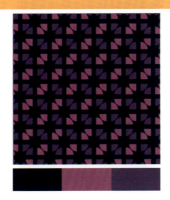
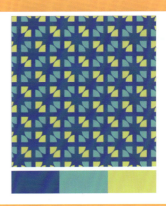

优雅品牌形象作品赏析

实例赏析——婚礼VI设计

这是一套婚礼VI设计。婚礼往往要营造一种浪漫、温馨的情调，在婚礼上应用VI设计，能够让整场婚礼体现出高端、精致、奢华的感觉。在这套VI设计中，以花朵和小鸟作为辅助图案，手绘效果的图案给人一种精致、细腻的感觉。粉红色调的图案更是给人营造一种浪漫、唯美之感。

LOGO采用两人名字的首字结合的方式，花式的手写字体给人一种优雅、洒脱、随意的感觉，非常具有欧式浪漫风情。

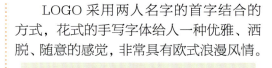

在这套VI系统中，最有表现力的就是信封、信纸和糖果盒等这些应用事务。在作品中，可以看到粉红色调的辅助图案色彩浓郁，搭配大面积的白色带给人一种精致、优雅的美感。

5.5 炫酷

炫酷风格的表现形式新颖、独特，思想意识超前。炫酷风格的品牌形象设计通常色彩变化非常丰富，表现风格也非常的前卫，让人遐想其中。

设计理念： 该品牌主要定位于年轻群体，所以在配色和版式上都以夸张、新潮、个性作为出发点。

色彩点评： 在作品中，黑色衬托下的高纯度的绿色显得非常抢眼，两种颜色形成鲜明的对比效果。

❶ 绿色代表着品牌的年轻、动感、活力和激情。

❷ 黑色与绿色搭配带给人一种很振奋、高亢的心理感受。

❸ 该作品中的字体非常硬朗、厚重，也象征年轻人积极、进取的精神。

■ CMYK=100,100,100,100 RGB=0,0,0
■ CMYK=61,0,88,0 RGB=45,247,73
□ CMYK= 0,0,0,0 RGB= 100,100,100

在该作品中，藏蓝色的主体色给人一种深沉、低调之感。粉色和青色与藏蓝色形成对比，通过颜色渐变打造了一种霓虹灯般的效果，整体效果非常的绚丽。

■ CMYK=36,93,41,0 RGB=183,45,103
■ CMYK= 71,7,24,0 RGB=32,186,207
■ CMYK= 100,100,64,47 RGB=9,11,52

黄色的穿透性非常好，效果非常醒目。它与黑色的搭配形成了鲜明的对比效果，是一种非常个性化的色彩搭配方法。

■ CMYK= 25,21,10,0 RGB=200,200,215
■ CMYK= 11,0,84,0 RGB=251,249,1
■ CMYK= 80,75,73,50 RGB=45,45,45

技巧提示——品牌的命名

品牌的核心在于先建立一个品牌识别体系。建立品牌识别体系的第一步是给品牌取一个好名字。一个好的名字，是企业、产品拥有的一笔永久性的财富。品牌的命名对品牌未来发展有着密切的关系，它是非常有效的传播利器，是消费者与品牌沟通的桥梁。

在品牌的命名上，必须能反映出品牌的理念与个性，发音独特，易于识别、易于记忆，还要注意谐音，以免产生不佳的联想。

配色方案

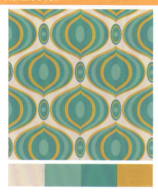 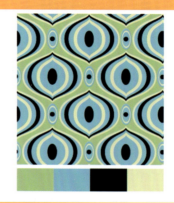 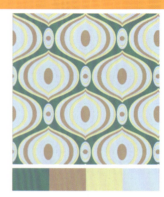

炫酷品牌形象作品赏析

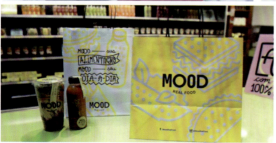 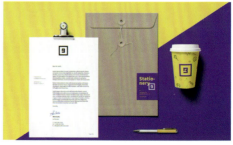

实例赏析——活动形象视觉设计

这是一个大型活动的形象设计，整体为紫色调，以洋红、青色、橘黄等颜色作为辅助色。颜色对比鲜明、炫酷，给人一种非常年轻、活力的感觉。在这套VI系统中，辅助图形的应用非常广泛，是最大的特色所在。

对于活动的策划、管理人员，统一的着装是非常有必要的。这件衣服本身在款式上并没有特点，但是以辅助图形作为装饰，就为一件普普通通的T恤添加了亮点。而且图案的面积还比较大，非常的抢眼。

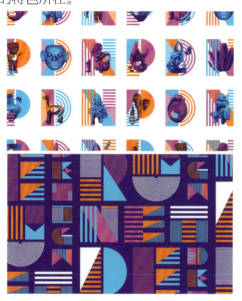

在这种大型活动中工作证是必不可少的，它同样属于形象系统中的一部分。在该作品中，工作证的颜色不同，所代表的职能也不同，通过颜色区分职能，可以给人更直观的感受。

导视系统是VI系统中不可缺少的部分。该作品中的导视牌从颜色到版式都非常具有吸引力。

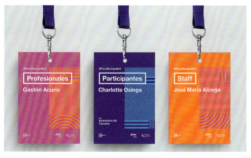

5.6 华丽

华丽的设计风格是一种美丽而有光彩的感觉，它象征着品牌的奢华、高端、气派。

华丽有很多种表现形式，它可以是奢华气派，也可以是精致优雅，但是在设计和搭配中要注意色彩的平衡与协调，这样才能避免给观者华而不实、虚有其表的感觉。

该品牌的名片采用深灰色搭配红色烫金的设计方法，烫金的光泽感让整个名片更有品位，整体效果也非常独特。

■ CMYK=46,99,94,17 RGB=145,32,39
■ CMYK=73,71,54,12 RGB=89,80,95
□ CMYK= 7,5,5,0 RGB=241,241,241

设计理念：这是一款包装设计，包装上文字信息丰富，信息根据文字的大小进行先后传递。其中，产品的名称为黑色，效果明确、突出。

色彩点评：该包装采用金色搭配银色的方式，这两种具有光泽感的颜色能够充分展现产品华丽、高贵的气质。

❶产品的包装设计能够给消费者最直观的印象，优秀的包装设计加上好的产品，是建立良好品牌形象的关键所在。

❷金色搭配银色给人一种奢华、绚丽的视觉感受。

❸该包装造型优美，搭配上这种非常精致、华丽的包装，在琳琅满目的货架上非常显眼、突出。

　CMYK= 17,18,52,0 RGB= 225,209,140
　CMYK=8,6,5,0 RGB= 238,238,240

在该品牌设计中，以黑色作为主色调，以金黄色为点缀色，二者的结合留给人的是一种低调中透着奢华的视觉感受。

■ CMYK=26,59,88,0 RGB=204,127,47
■ CMYK= 83,78,77,60 RGB=34,34,34

技巧提示——品牌命名的方法

品牌命名的方法有很多种，总结起来具体有以下几种。

（1）以人名或人名的首字母命名。例如，戴尔（Dell）、香奈尔（Chanel）、迪奥（Dior）这些都是以人名进行命名的。

（2）以地名进行命名。例如，青岛啤酒、泸州老窖、东芝这些都是以地名进行命名的。

（3）以水果、动物、物体进行命名。例如，苹果计算机、壳牌汽油、金龙鱼等。

（4）以目标、意愿进行命名。例如，华硕计算机，就是以"华人之硕"为期许进行命名的。

（5）以产品特征进行命名。例如，果汁品牌美汁源、白酒品牌五粮液等。

配色方案

华丽品牌形象作品赏析

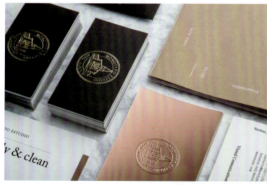 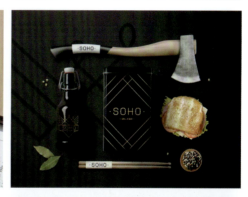

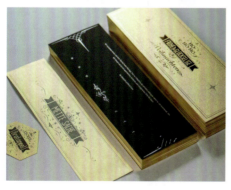 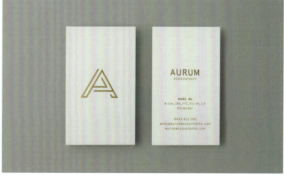

实例赏析——奢侈服装品牌形象 VI 设计

这是一个奢侈品牌的 VI 设计，整个设计以黑色搭配上金色，是要体现品牌气质

尊贵、低调奢华的感觉。品牌 LOGO 的图案是从传统图案中提取而来，金色调的颜色十分的高贵。

辅助图形的设计灵感同样来源于传统图案，给人以欧式的典雅、奢华，与品牌的气质相呼应。

黑色给人一种忧郁、神秘、高贵的感觉，在黑色的映衬下，金色的 LOGO、辅助图案都显得非常大气、华丽。

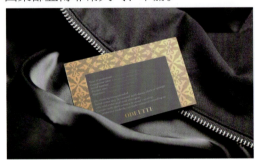 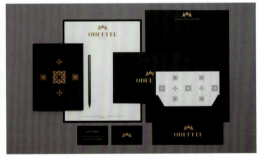

门店作为品牌的"脸"，在设计上要突出品牌并吸引人的注意。在该品牌的门店中，金色的灯光搭配欧式的建筑外观，给人一种华丽、精致的视觉感受。

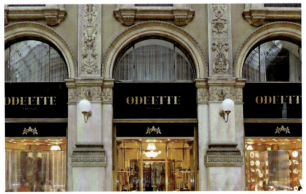

5.7 抽象

抽象风格的设计手法是当下最流行、最具特色的艺术风格，它摒弃传统的表达观念，将众多事物的共同特点抽取出来，然后将其通过独特的艺术形式进行再次表达。在创作的过程中，抽象风格会以直觉和想象力作为创作的出发点，舍弃具象的修饰、装点，只保留其本质特征；然后将其进行艺术化的加工和创作；最后给人一种纯粹、狂想、神秘的视觉感受。

在这张卡片中，最大的亮点是墨蓝色的背景图案。该图案是水墨晕染开的效果，这种效果存在很大的随机性，所以无可替代。

- CMYK= 45,0,30,0 RGB=147,230,206
- CMYK=0,0,0,0 RGB=255,255,255
- CMYK= 36,28,25,0 RGB=177,178,181
- CMYK= 92,85,70,58 RGB=18,28,39

设计理念：这是一个系列包装设计，包装上的图案及颜色是其最大的亮点。抽象风格的图案搭配多变的颜色，留给人一种耳目一新的感觉。

色彩点评：在包装上颜色的对比非常鲜明，是一种高纯度和低纯度的对比，二者产生鲜明的对比效果。

① 在该作品中，虽然在颜色上不尽相同，但是在整体感觉、设计手法上都是非常统一的。

② 作品中的图案通过颜色的晕染、过渡，产生了丰富的变化。

③ 该包装的外观独特，一定会在琳琅满目的柜台中脱颖而出。

- CMYK=70,85,0,0 RGB=,135,17,206
- CMYK= 73,29,17,0 RGB= 59,155,197
- CMYK= 18,93,55,0 RGB=,218,42,83
- CMYK= 17,17,12,0 RGB= 218,212,216

在该作品中，每一个卡片上的图案都是不同的，它通过简单的几何图形进行表达，给人一种凝练、简约的感觉。

- CMYK=23,18,68,0 RGB=215,205,102
- CMYK= 45,94,59,4 RGB=162,47,81
- CMYK= 56,17,35,0 RGB=125,181,175
- CMYK= 87,54,26,0 RGB=3,109,157
- CMYK= 19,9,11,0 RGB=215,224,226

技巧提示——什么是品牌定位

在产品越来越同质化的今天，要成功打造一个品牌，品牌定位已是举足轻重。品

牌定位是指对品牌在文化取向及个性差异上的商业性决策，其目的就是为了与竞争品牌产生差异，使品牌在消费者心中占据不同的位置。例如，当提到奢侈品牌时就会想到"路易·威登""迪奥"这些品牌；当要添置运动服时会想到"耐克""阿迪达斯"。

配色方案

抽象品牌形象作品赏析

实例赏析——餐饮品牌形象设计

这是一家餐饮品牌形象设计。该品牌的 LOGO 是一个六边形,它将品牌的名称摆放在图形的居中位置,视觉传播效果极佳。

品牌名称所使用的字体与 LOGO 上使用的字体一致,带给人统一、协调之感。标准字在设计上没有经过太多的修饰,整体给人一种简洁、大方、凝练的视觉感受。

辅助图形的设计来源于字母 B 的右半部分,将该图形整齐地排列,然后通过颜色的变化形成一种动感。红色、青色和藏蓝色的搭配形成明度及色相上的对比,给人一种非常活跃、热烈的心理感受。

将辅助图形应用到包装中,能够扩大品牌的推广范围,也可以让品牌与消费者产生互动,让消费者对该品牌产生好感和信任感。

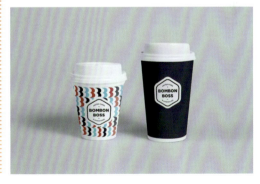

5.8 清新

清新风格的设计通常给人的感觉是清爽而新鲜,是一种不落俗套、超凡脱俗的

感觉。通常清新风格的设计，颜色明度较高，颜色纯度较低，色彩对比较弱，整体是一种唯美、梦幻、浪漫的视觉感受。

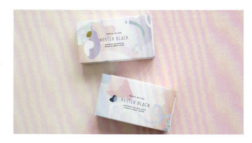

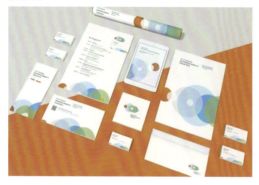

这是一款包装盒的设计。该包装盒以柔和的粉色作为主色调，色彩对比较弱，整体配色给人一种轻柔、清新的视觉感受。

■ CMYK=35,10,19,0 RGB=180,210,210
■ CMYK=25,28,3,0 RGB=202,189,219
■ CMYK=24,13,5,0 RGB=203,214,232
■ CMYK= 8,27,17,0 RGB=238,201,198
■ CMYK=7,6,5,0 RGB=240,239,241

设计理念： 该品牌以重叠的圆形作为辅助图形，给人一种饱满、有张力的视觉感受。

色彩点评： 在作品中以白色作为背景颜色，以青色、淡青色和淡绿色为主色，这种偏冷的色调，给人一种清爽、整洁的视觉感受。

① 在设计作品中，橘黄色作为点缀色，这种暖色给原本清冷的色调带来了生机与活力。

② 该作品中白色的应用面积较大，奠定了作品清新、干净的基础。

③ 这种清新脱俗的色调象征着轻柔、舒缓、温和的品牌形象。

■ CMYK= 22,7,5,0 RGB= 209,227,239
■ CMYK=56,20,0,0 RGB= 115,181,241
■ CMYK=48,13,51,0 RGB=150,192,146
■ CMYK=16,63,72,0 RGB= 221,123,73

在该作品中以粉色作为主色调，柔和、典雅中带着小女人的感觉。是一种很女性化的配色，多应用在女装、化妆品等以女性为主导的品牌设计中。

■ CMYK=78,72,69,38 RGB= 59,59,59,
■ CMYK= 33,13,24,0 RGB= 186,206,197,
■ CMYK= 12,21,14,0 RGB= 230,209,209,
■ CMYK= 11,6,0,0 RGB= 233,238,249,

技巧提示——如何对品牌进行定位

对于品牌的定位既要满足消费者的物质需求，还要满足消费者的心理需求。企业必须站在消费者的角度进行思考，充分挖掘消费者的想法与诉求，只有了解消费者的心理诉求，满足消费者的需求和想法，才能正确区分。例如，要去思考：产品主要销售给哪类人群？消费者的偏好是什么？消费者的价值观是什么？消费者的生活消费方式等一系列的问题。

做好品牌定位，需要进行"执行品牌识别""切中目标受众""积极传播品牌形象"和"创造差异化优势"四项基本工作。

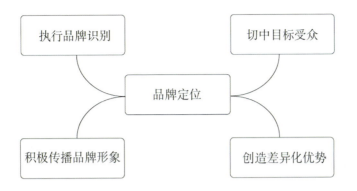

配色方案

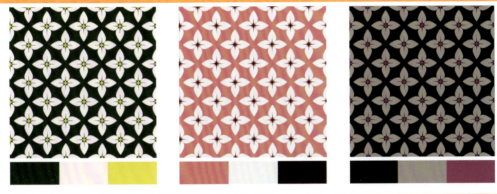

清新品牌形象作品赏析

实例赏析——博物馆品牌和导视设计

　　这是一家博物馆的品牌和导视系统设计。这家博物馆主要展出现代工业、技术的产品，例如，力学、电力、磁场等相关领域的产品。

　　该品牌采用文字型的 LOGO 设计方式，具有很强的诉求力。该 LOGO 文字造型严谨、规范，不矫揉造作，给人一种认真、严肃的心理感受。

ЭКСПЕРИМЕНТАНИУМ
МУЗЕЙ ЗАНИМАТЕЛЬНЫХ НАУК

该品牌以紫色、橘黄色和绿色作为品牌的标准颜色，整体给人一种积极、活跃，蓬勃而热烈的心理感受。这样的色彩搭配，象征着该品牌积极思考、与时俱进的思想。

C=0 M=65 Y=100 K=0

C=55 M=100 Y=0 K=0

C=55 M=0 Y=100 K=0

该品牌的周边产品都是以品牌的标准色作为主色调，而且在其外观上都添加了品牌的 LOGO 及文字，这样很好地宣传了品牌，对品牌的塑造和推广都有着极大的帮助。

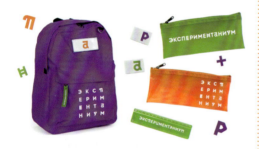

对于空间的导视设计，也是采用了品牌的标准色。这样既容易区分不同的楼层采用不同的颜色，又显得协调美观。该品牌对图标的设计也是非常用心，简单、明确的图标非常容易理解，且与整个空间的风格和情感基调相吻合。

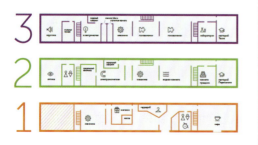

5.9 庄重

庄重风格是一种典雅端庄，不浮靡虚夸的设计手法，通常颜色深沉、浑厚，构图稳重、大方，能够展现出高端、体面、奢华的品牌形象。

■ CMYK=100,100,100,100 RGB=0,0,0
■ CMYK=38,41,87,0 RGB=179,152,57

设计理念：这是一个珠宝品牌的VI视觉，该品牌主要是突出奢华、意境悠远的品牌形象。

色彩点评：该品牌以纯黑色作为主色调，黑色是一种后退色，给人一种稳重、庄严的视觉感受。在作品中以金黄色作为点缀色,这两种颜色的搭配给人一种华丽、庄重的感觉。

🔴 该作品为品牌手册视觉设计。在封面设计中大面积的黑色营造出了神秘的气氛，把金黄色的品牌LOGO凸显得熠熠生辉。

🔴 在作品的构图上，采用简约的构图手法，充分展现出了品牌的LOGO。

🔴 这种简洁、庄重的表现方法，体现了产品高档、奢华的品牌形象。

这个空间呈现出灰色调，整体给人一种低调、深沉、冷静的心理感受。导视所采用的文字字号较大，非常醒目。

□ CMYK=11,6,7,0 RGB=233,236,236
■ CMYK=80,75,75,51 RGB=44,45,43
■ CMYK=47,37,46,0 RGB=153,153,137

在这套系列产品包装中，采用了深灰色调，整体给人一种深沉、内敛的感觉。包装黑色与金色的搭配形成一种硬朗、金属的视觉感受，非常符合男士的品位。

■ CMYK= 33,48,88,0 RGB=189,142,53
■ CMYK=54,68,94,17 RGB=128,87,44
■ CMYK= 81,78,74,55 RGB= 40,38,40
■ CMYK= 72,66,59,15 RGB=86,84,88

技巧提示——品牌形象定位的作用

良好的品牌形象定位是品牌经营成功的前提，它为企业进占市场、拓展市场起着导航作用。若一个品牌没有品牌定位，无论是在品牌推广、品牌形象建立，还是受众对品牌的印象，都是盲目且缺乏统一感的。在现代商业中，找准品牌定位是品牌的制胜法宝。

配色方案

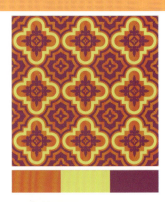

庄重品牌形象作品赏析

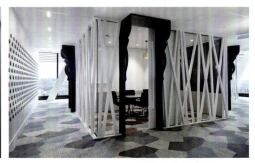

实例赏析——儿童医院环境导视设计

这是一家儿童医院的环境导视设计，根据儿童活泼、好动、好奇这些特点，利用高纯度的颜色将不同的科室进行划分。而且两个相邻的颜色都是采用同类色或对比色

进行衔接,这样的设计方法能够让人在空间行走的过程中不会产生突兀、迷失的感觉。

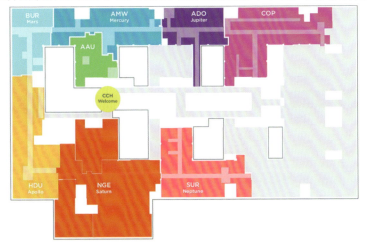

在这所医院中,最具特色的就是墙壁上的插画。整个插画以"我的宇宙"为核心概念,利用不同的故事情节去划分不同科室,这样小朋友在进入医院后,就仿佛来到了一个神奇的童话世界,能够减轻小患者的心理压力。

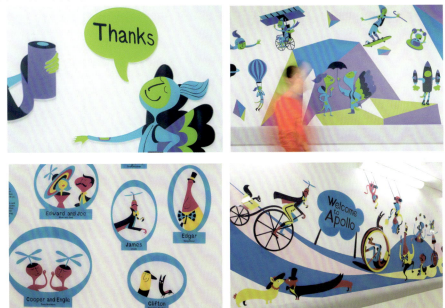

在导视的设计方面,整体颜色同样采用高饱和的颜色,这与小朋友的喜好相吻合,也与周围的环境相呼应。

5.10 现代

现代风格是比较流行的一种风格,它提倡突破传统,创造革新。现代风格的设计通常使用纯色进行搭配,强调颜色的对比与和谐,整体给人一种耳目一新的感觉。

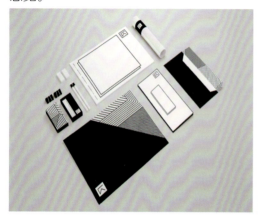

设计理念: 在该作品中,以线段组合成不同的图形,黑白交替的颜色打造出一种二次元的视觉效果。

色彩点评: 该作品以黑色和白色进行搭配,利用点、线、面的对比效果形成一种新奇、大胆、前卫的视觉印象。

① 在该作品中直线代表着平静、沉着、刚毅,是非常强有力的视觉符号。

② 黑色与白色的搭配非常能够体现出现代感和设计感。

③ 作品中的图案是作品的一大特色,能够带给人一种新奇、现代、另类的视觉感受,从而对品牌产生深刻的印象。

- ■ CMYK=100,100,100,100 RGB=0,0,0
- □ CMYK=0,0,0,0 RGB=255,255,255

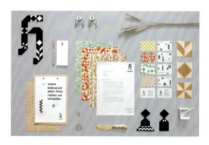

该品牌属于暖色调的配色方案,土黄色、红色、黄色的配色给人一种阳光、温暖的感觉。这种色调能够体现出品牌亲民、贴心的感觉,从而可以让消费者对品牌产生好感和认同感。

- □ CMYK=0,0,0,0 RGB=255,255,255
- ■ CMYK=9,16,77,0 RGB=248,218,71
- ■ CMYK=51,13,56,0 RGB=140,189,137
- ■ CMYK=29,44,68,0 RGB=198,153,92
- ■ CMYK=13,84,86,0 RGB=226,73,42

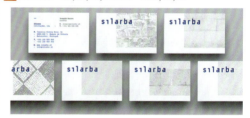

这是一组名片设计,白色和亮灰色搭配在一起是一种很舒服、干净的配色方式,有一种现代、优雅的感觉,作品中宝石蓝的点缀色是点睛之笔,效果醒目。

- ■ CMYK=94,82,0,0 RGB=31,59,172
- ■ CMYK=18,13,13,0 RGB=217,217,217
- □ CMYK=0,0,0,0 RGB=255,255,255

> **技巧提示——品牌定位的过程**
>
> 品牌定位是整个品牌形象建立的核心,品牌定位的成功与否将直接影响到产品的销售。品牌定位的过程也就是市场定位的过程,它们之间的关系可用下图表示。

配色方案

现代品牌形象作品赏析

实例赏析——购物中心视觉形象设计

这是一个购物中心的品牌形象设计。该品牌形象设计的最大亮点在于辅助的设计及应用。该品牌的辅助图形来源于欧洲古典图形、眼睛、手、嘴唇、欧式花纹等，这些元素都是非常明确、个性强烈的视觉符号，搭配在一起给人一种另类、怪异的心理感受。

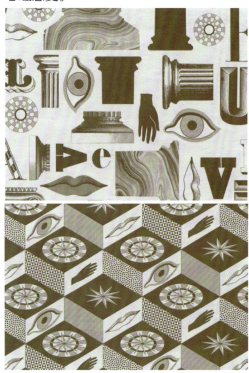

在户外的旗帜广告中，该品牌选择了以金色搭配黑色，这样的配色一方面是呼应建筑的外观，另一方面金色和黑色的搭配显得富丽堂皇。

将辅助图形应用到产品包装上，它变成了一个无须解读的符号，大面积的使用使其变得非常利于识别，有助于品牌的推广。包装是黑色与白色相搭配，墨绿色的丝带让整个包装显得个性、神秘。

5.11 教育机构不同的设计风格

◉ 5.11.1 设计说明

效果说明：

这是一个教育机构的品牌形象系统，该教育机构致力于学生学习能力的开发和培养、自主学习社区建设、家庭教育研究和咨询、课外辅导服务的个性化教育机构。为了企业的长远发展，公司采用品牌形象设计去建立一个友好、积极、智慧的品牌形象。

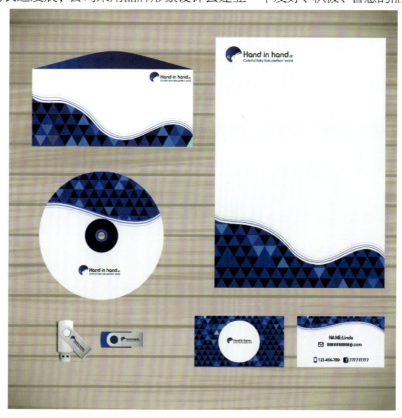

商家要求：

- 能够体现学校的办学宗旨、办学理念。
- 能够从色彩上体现出凝聚力，建立群体意识。
- 色彩和图形具有激励的作用。
- 色彩要足够的鲜明、与众不同。

解决方案：

- 宝石蓝是一种鲜明、活跃的颜色，它象征着理性智慧和宽广包容。
- 该作品的辅助图形为不同蓝色的三角形，这代表活跃的发散思维、完善的教育体系。
- 作品以宝石蓝搭配白色，整体给人干净、纯粹的心理感受。

◎ 5.11.2 不同设计风格赏析

真 诚	分 析
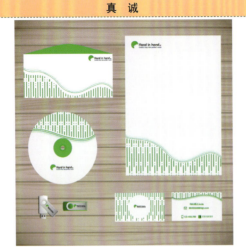	- 将绿色作为教育行业的主色调，象征着它的呵护、真诚和成长。该作品中以绿色搭配白色，给人一种轻盈、愉快的视觉感受。 - 该作品中，辅助图形轮廓为曲线形，它具有柔和、优美的视觉感受。 - 辅助图形的造型是由圆角矩形和圆形组合而成，有规律的变化形成节奏感。

同类欣赏：

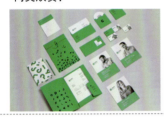 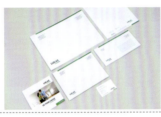

理 性	分 析
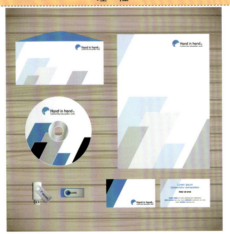	- 该作品中，以青色作为标准色，青色代表着对教育理性、认真的态度。 - 该作品中的辅助图形是四边形，这种简单、常见的图形作为辅助图形带给人一种精练、简约的感受。 - 该作品中，通过将图形的不透明度降低的方法来装饰作品，这样不仅能够体现出作品统一的视觉效果，而且丰富了作品的层次感。

同类欣赏：

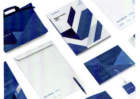 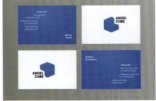

个 性	分 析

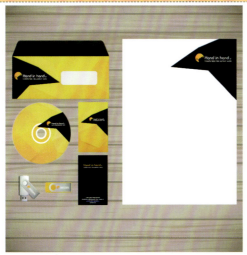

- 在该作品中黄色代表着温暖和热烈，黑色代表着稳重、坚实，两者的结合给人一种时尚、新锐之感，也象征着教育不断创新的精神。
- 该作品中，两种色调都采用渐变色调，颜色之间的过渡柔和且充满了变化。
- 该作品中，黑色比较抢眼，将企业名称放于此处，同时更容易引起观者的注意。

同类欣赏：

 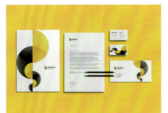

活 泼	分 析

- 该作品以红色作为标准色，红色给人以热情、希望、温暖之感，同时能够表现出对教育事业的热爱。
- 该作品中的辅助色选择了比较轻柔的色彩，低纯度、高明的色彩能够给人一种典雅、大方和柔情似水的感觉，这代表着对教育的细腻和认真的态度。
- 该作品中，白色的底色显得画面中的内容落落大方。

同类欣赏：

5.11.3 其他作品赏析

这是一款卡通风格的包装设计。卡其色的底色干净、舒服，其上方的卡通形象可爱、生动，搭配涂鸦风格的字体，整体给人一种稚嫩、可爱的心理感受。

这是一款花店的 VI 设计。复古的插画搭配鲜亮的颜色，给人一种另类、时尚的视觉感受。在 VI 设计中，所选的颜色都是比较鲜艳，对比强烈，在单色的背景上显得非常引人注意。

该作品采用无彩色的配色方案，灰色调象征着温和、低调、成熟。中明度的灰色搭配低明度的灰色，二者的搭配为作品增添了更多的层次感。

该作品采用洋红色和黄色进行搭配，两种高纯度的颜色为对比色，给人一种光鲜、明艳的感觉。由于这种搭配过于抢眼，使用到了白色作为辅助色，这使整体效果更加鲜明的同时，也为作品增添了一丝平静之感。

5.11.4　不同设计风格作品欣赏

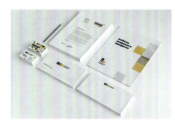

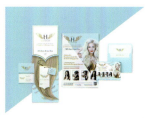
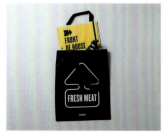

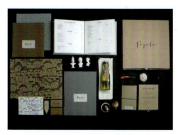
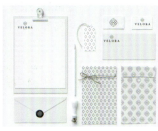
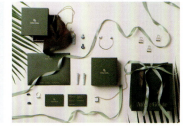

第6章 品牌形象色彩的视觉印象

　　色彩是构成品牌的要素之一，它占据着重要地位。作为第一感知要素，色彩的视觉印象表现为对品牌形象发挥着至关重要的效能。在品牌形象中，通过设计师对色彩的表达，使其产生不同的色彩印象，从而引发一系列对色彩的联想。符合品牌特点的配色，不仅可以增加品牌的艺术感染力，而且会使企业拥有高强度的视觉识别性，从而影响产品的销售。

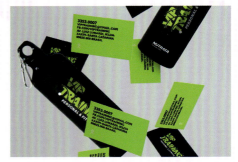
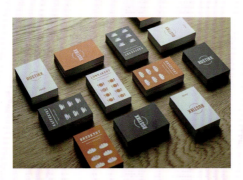
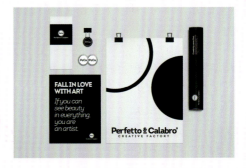
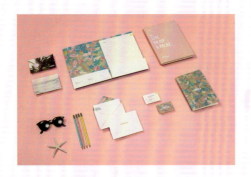
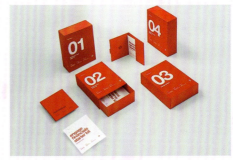

6.1 平静

平静是指平和与安静，它与强烈、喧嚣相对。平静的色彩印象颜色单纯，对比较弱，会采用一种较为浅的颜色作为主体色调，然后以少量的颜色作为点缀色。

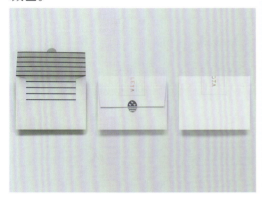

设计理念： 这是一款信封的设计。信封的外观造型简单，品牌名称位于折痕处，使信封的前后两面都能够看到品牌的名称。

色彩点评： 白色是最能使人觉得平静的颜色。该作品以白色为主色调，搭配少许的紫灰，给人一种平和、安静的心理印象。

① 该信封展开后，横向的细直线装饰给人以平稳、安定、纤细的感受。

② 作品以品牌 LOGO 作为封口，在开启信封之时，受众对该品牌又加深了一次印象。

③ 金色的文字为作品增添了一丝精致、奢华的感觉。

- CMYK=0,0,0,0 RGB=255,255,255
- CMYK=68,62,38,1 RGB=107,103,130
- CMYK=11,37,43,0 RGB=233,179,143

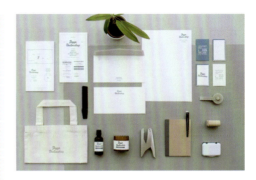

该作品以白色为主色调，青灰色为点缀色，整体颜色没有特别强烈的对比，在视觉上容易引起平静、安详之感。

- CMYK=61,40,21,0 RGB=115,144,178
- CMYK=16,12,14,0 RGB=221,220,216
- CMYK=12,8,4,0 RGB=230,233,240

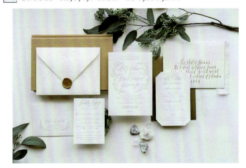

作品要体现的是一种自然、纯粹的感觉，它以白色为主色调，搭配浅灰色和土黄色作为点缀色，整体色调舒缓而从容，给观者一种平静、祥和的心理感受。

- CMYK=33,26,25,0 RGB=182,182,182
- CMYK=39,49,68,0 RGB=176,138,91
- CMYK=0,0,0,0 RGB=255,255,255

VI 设计的系列化设计的技巧

对于一套 VI 系统的设计，统一的色调和形式是必备的要求，但是太过统一就会变得过于教条和死板。以左图中的吊牌为例，吊牌的款式是相同的，但是颜色、图

案是不同的，这样的设计方法既能体现出统一的风格，又可让作品富有变化。还有一种方法就是在颜色上追求统一，在形式上追求变化，例如，在右图中，整体的色调为黑色与白色的搭配，但是不同的内容搭配不同的图案，同样给人一种变化丰富的感觉。

配色方案

平静品牌形象作品赏析

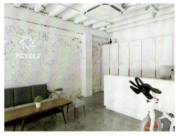

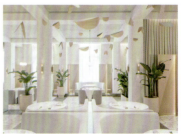

6.2 浪漫

说到浪漫，能够联想到代表爱情的玫瑰，或者普罗旺斯的薰衣草花田。浪漫有很多种姿态，它可以是柔情百转，也可以是天真烂漫，还可以是富有诗意、充满幻想。浪漫也是女性钟爱的情调，粉红色、淡紫色是最能代表浪漫的颜色。

这是一个雪糕的包装设计，该包装以半透明的塑料为包装，透过塑料能够隐约看到商品的颜色，这种朦胧之感引人遐想。

■ CMYK=43,11,6,0 RGB=155,204,234
■ CMYK=9,11,31,0 RGB=240,228,188
■ CMYK=14,30,2,0 RGB=226,194,220
■ CMYK=25,8,12,0 RGB=203,221,225
□ CMYK=9,4,0,0 RGB=236,242,255

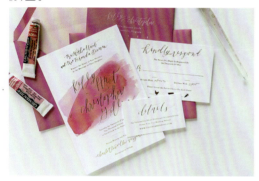

设计理念：在这套VI作品中，矩形的邀请函给人一种大方、得体的感觉。手写体的金色文字显得洒脱、自如。

色彩点评：粉红色是代表浪漫的颜色之一，浪漫的粉红色搭配白色，整个作品传递出的是浓浓的恋爱的感觉。

❶ 作品中以随意涂鸦的水粉图案为视觉中心，将观者的视线自然地吸引到主要信息的位置。

❷ 烫金的文字给人一种华丽、唯美的感觉，而且提升了整个作品的档次。

❸ 作为婚礼VI设计，粉红色调与整个婚礼的氛围相融合。

■ CMYK=32,86,29,0 RGB=192,67,124
■ CMYK=15,78,26,0 RGB=225,89,134
■ CMYK=13,45,7,0 RGB=227,165,196
□ CMYK=14,11,8,0 RGB=255,255,229
■ CMYK=22,35,48,0 RGB=210,175,136

红色通常代表热烈，而淡红色则代表浪漫。以白色搭配淡红色，并以正红为点缀色，整体效果有着复古中透着浪漫之感。

■ CMYK=29,95,92,0 RGB=197,44,41
■ CMYK=22,84,73,0 RGB=209,73,65
□ CMYK=15,18,18,0 RGB=,224,212,204

色彩的味觉感受

不同的色彩不但能给我们不同的视觉印象，而且还能给我们不同的味觉体现。在生活中，这种色彩感觉往往是因为事物的颜色刺激，从而产生了味觉联想。例如，火

腿、红烧肉、螃蟹这些都是红色调或者金色调的，那么红色或者金色就代表香醇、浓郁；成熟的苹果、桃子都是粉红色的，那么粉红色就代表着甘甜。一般食品、餐饮类较为重视色彩的味觉感受。以下为味觉感受的代表颜色。

酸：酸的联想主要来于未成熟的果实，如青苹果、柠檬，所以黄绿色、绿色、青绿色具有酸的感觉。

甜：甜的联想主要来于成熟的果实，所以橙色、黄色、粉红色都具有甜的感觉。

苦：苦的感觉主要来于烤焦了的食物或者中药，所以深褐色、深灰色具有苦的感觉。

辣：辣椒是辣味的来源，所以红色是最能够体现出辣味感觉的颜色。

咸：盐或酱油都是咸的，所以灰色、黑色、深褐色都能够体现出咸味的感觉。

涩：灰色和灰绿色这样的色调能够体现出涩的感觉。

配色方案

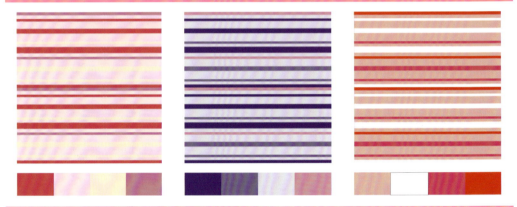

浪漫品牌形象作品赏析

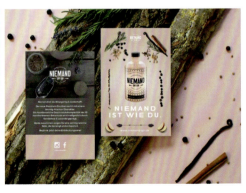

6.3 清爽

从字面上理解清爽的含义是清新而凉爽，给人一种舒适、放松的感觉。能够体现"清爽"这一感觉的颜色非青色莫属了，首先青色属于冷色调，而且青色单纯、干净，尤其是淡青色与白色的搭配，是非常能够体现"清爽"这一感觉的配色方案。

设计理念：这是一套婚礼的 VI 设计，邀请函的造型精致而独特，给人一种古典欧式的梦幻、优雅的感觉。

色彩点评：该作品以青色和白色进行搭配，清新、雅致的色调给人一种初夏微凉的感觉。该作品采用类似色的配色方案，淡紫色与淡青色的搭配非常的协调。

① 作品中手写的花式字体给人飘逸、随意、浪漫之感。

② 作品中羽毛给人轻柔、缥缈的感觉，以羽毛作为辅助图案，与整个色调相协调。

③ 作品中青色过渡到白色的这种方式，为作品营造出了一种舒缓的节奏感。

■ CMYK=18,6,0,0 RGB=218,233,252
■ CMYK=4,5,2,0 RGB=246,244,247
■ CMYK=26,23,3,0 RGB=198,197,225
■ CMYK=21,30,37,0 RGB=212,186,161

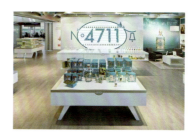

这是一个专卖店的空间设计，青色和白色的搭配象征着海洋与浪花，淡黄色的地板象征着沙滩。这种配色方案让顾客一进到室内就有一种假日在海边的放松、舒适之感，并且整个空间的色调与产品的性质也相对应。

■ CMYK=59,6,21,0 RGB=103,197,213
■ CMYK=15,13,16,0 RGB=224,221,214
■ CMYK=19,25,33,0 RGB=216,196,172

这是一款豆浆的包装设计。包装整体造型简约、清爽，透明的包装能够看到淡黄色的豆浆。在搭配上，绿色的标签，整体给人一种清新、自然、健康的感觉。

■ CMYK=54,13,81,0 RGB=136,185,84
■ CMYK=17,10,28,0 RGB=223,223,193

色彩的节奏

音乐是有节奏变化的，色彩也同样具有节奏感。颜色在不断地变化、重叠、融合、反复中产生韵律的变化，使之形成不同的美感。一般色彩的节奏具有以下三种形式。

1. 重复性节奏

颜色有规律、秩序的变化可以体现出重复性的节奏感。

2. 渐变性节奏

渐变性节奏是指将色彩按某种定向规律进行变化。渐变性节奏有色相、明度、纯度、冷暖、补色、面积等多种变化方式。渐变的形式会带给人很强的节奏感和审美情趣。

3. 多元性节奏

多元性节奏是一种无规律可循，且较为复杂的变化节奏。其特点是色彩运动感很强，层次非常丰富，形式起伏多变。

重复性节奏

渐变性节奏

多元性节奏

配色方案

清爽品牌形象作品赏析

6.4 可爱

可爱是单纯、童真又富有爱心的意思。可爱的色彩搭配表现为颜色干净、活泼,给人一种朝气蓬勃的感觉。这种配色方案通常情况下会应用在以儿童为受众群体的产品或品牌形象中。

设计理念: 这是一款饮品的包装设计,其主要消费群体是少年儿童,所以包装以插画为主要视觉元素,给人一种童真、童趣的感觉。

色彩点评: 该包装整体的色调感觉非常活泼、可爱,淡青色与洋红色形成色相上的对比,整体色彩感觉符合儿童的心理特征。

① 该包装配色可爱,插画内容丰富,更容易吸引儿童的注意力。

② 包装所选择的颜色多是高纯度的,整体给人一种活力、活泼之感。可以起到更好的宣传效果。

③ 洋红色的商品名称在白色的背景颜色下显得格外醒目。

- CMYK=40,7,8,0 RGB=164,212,234
- CMYK=0,0,0,0 RGB=255,255,255
- CMYK=12,94,11,0 RGB=230,24,134
- CMYK=99,83,11,0 RGB=0,64,152

该作品整体由淡粉、淡黄、淡青和白色组成,这种颜色组合会带给人一种轻柔、温和的感觉,搭配在一起显得非常可爱。

- CMYK=52,27,24,0 RGB=136,169,184
- CMYK=13,23,62,0 RGB=235,204,112
- CMYK=19,52,33,0 RGB=215,147,149
- CMYK=6,3,4,0 RGB=243,254,245

该作品中的图案属于可爱、活泼的风格。黄色和蓝色为互补色,这两种颜色形成了鲜明的对比效果。冲击力较强,容易吸引受众的注意。

- CMYK=19,36,89,0 RGB=222,173,39
- CMYK=5,6,0,0 RGB=246,243,254
- CMYK=100,98,52,3 RGB=0,31,112

技巧提示——光的三原色和颜料的三原色

物理学家大卫·鲁伯特发现染料原色只有红、黄、蓝三色,其他色彩都可以由这三种颜色混合而成。法国染料科学家席弗通过各种染料实验证明了这种理论。1802年生理学家汤麦斯·杨根据眼睛的视觉生理特征提出了新的三原色理论。他认为色光的三原色并非红、黄、蓝,而是红、绿、蓝。这种理论又被物理学家马克斯·韦尔证实。他通过实验,将红光和绿光混合产生黄光,然后混入一定量的蓝紫光,结果呈现出白光。此后,人们才开始认识到光的三原色和颜料的三原色之间的区别。

配色方案

可爱品牌形象作品赏析

6.5 硬朗

硬朗通常指男性身体强壮有力，也可以指内心坚毅，勇于担当。能够体现硬朗这个色彩印象的为低明度色彩基调，较为典型的颜色有黑色、深灰色、深蓝色等。

这是一款卡片设计，以深灰色为主色调，搭配黑色给人一种深沉、低调的感觉，这种色调非常符合男性的审美倾向。

- CMYK=100,100,100,100 RGB=0,0,0
- CMYK=78,71,65,30 RGB=63,66,70

设计理念： 这是商品的外包装礼盒，矩形的盒子棱角分明，带给人笔直、硬朗的视觉感受。

色彩点评： 盒子以深灰色为主色调，烫金的LOGO显得整个包装都极具艺术品位，这种礼盒能够提升商品的档次。

🎨 盒子的造型及版式都非常简约，象征着商品的高端与品位。

🎨 深灰色搭配金色给人一种神秘、低调的感觉。

🎨 将产品的LOGO摆放在视觉中心位置，具有良好的品牌推广的作用。

- CMYK=78,72,67,36 RGB=59,60,63
- CMYK=28,59,82,0 RGB=198,125,61

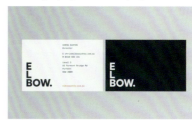

深青色是一种神秘、深邃、低调的颜色，它与白色的搭配形成鲜明的对比效果。该名片整体带给人一种商务、严谨的视觉印象。

- CMYK=0,0,0,0 RGB=255,255,255
- CMYK=87,77,66,42 RGB=36,50,59

印刷中的烫金工艺

在VI设计中，很多印刷品都采用烫金工艺，这种工艺应用在平面设计中，可以起到画龙点睛、突出设计主题的作用，特别是用在商标注册上效果非常显著。烫金并不是指烫上去的金色，而是在一定温度和压力下将电化铝箔烫印到承印物表面。烫金纸材料分很多种，有金色、银色、镭射金、黑色、红色等多种颜色。

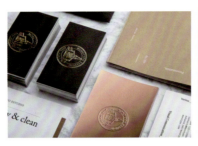
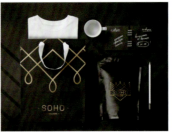

配色方案

硬朗品牌形象作品赏析

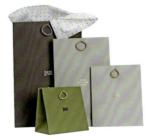

6.6 寒冷

冷色调的颜色在视觉上具有收缩的作用，所以能够给人带来寒冷的视觉感受。冷色调的颜色明度越高，颜色的感觉越清爽，例如，淡青色、淡绿色。相反，冷色调的颜色明度越低，颜色感觉就越冷，例如，深蓝色、深青色。

这是一个男款衬衫的包装设计。藏蓝色的包装带给人一种理性、严肃的感觉。通过冷色调的包装使产品更加容易吸引男性消费者。

- CMYK=5,5,0,0 RGB=245,245,255
- CMYK=45,30,0,0 RGB=154,172,227
- CMYK=96,89,36,2 RGB=35,58,115
- CMYK=89,87,58,34 RGB=41,44,69

设计理念： 这是一本企业宣传画册设计，该画册以企业的经营理念、文化作为出发点，是企业对外宣传必不可少的利器。

色彩点评： 封面中蓝色和白色的搭配给人一种冷静、理智的感觉，再搭配上几何图形，商务范十足。

① 蓝色属于冷色调，它与白色搭配带给人的是一种理性、科技的感觉，是很多企业喜爱的颜色。

② 在该作品中，从封面到内页都采用企业的标准色，整体给人一种和谐统一之感。

③ 作品中几何图形无规律地摆放着，有着企业在严谨中推陈出新的寓意。

- CMYK=0,0,0,0 RGB=255,255,255
- CMYK=100,100,52,3 RGB=16,1,118
- CMYK=90,71,0,0 RGB=1,68,221
- CMYK=74,23,0,0 RGB=13,164,235

该空间以深灰色为主色调，属于后现代主义风格，整体给人一种深沉、压抑之感。在这样的空间中，宝石蓝的导视设计不仅非常醒目，而且具有活跃气氛的作用。

- CMYK=0,0,0,0 RGB=255,255,255
- CMYK=96,79,0,0 RGB=0,65,174
- CMYK=69,60,58,7 RGB=98,100,99

色彩的心理联想

对色彩的联想是人们对生活经验的一个长期积累，受到观察者年龄、性别、生活

环境、时代背景、生活经历等方面因素的影响。色彩的联想有具象和抽象两种形式，儿童大多是具象的联想，成年人多为抽象的联想。

具象联想： 人们看到某种色彩后，会联想到自然界、生活中某些相关的事物。例如，看到红色会想到辣椒、苹果。

抽象联想： 人们看到某种色彩后，会联想到理智、高贵等某些抽象概念。例如，看到黑色搭配金色时会对其产生一种奢华、精致的联想。

配色方案

寒冷品牌形象作品赏析

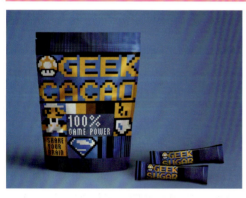 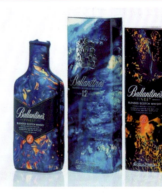

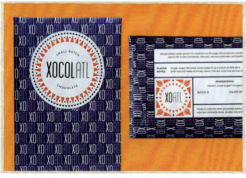

6.7 健康

绿色是最能体现健康的颜色。嫩绿色象征着新鲜，正绿色象征着年轻、活力，橄榄绿象征着沉稳、老练。餐饮、能源、健身等行业都需要体现健康这一感觉。

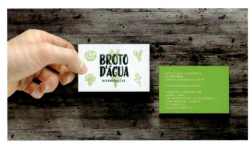

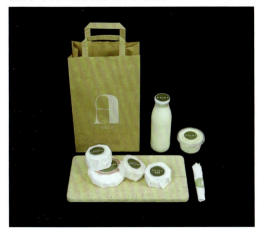

这是一个卡片的设计。该作品以白色搭配绿色给人一种清新、活力的视觉感受。墨绿色的品牌名称选择了同类色中较深的颜色，整体对比效果明显。

■ CMYK=94,80,84,70 RGB=0,22,20
□ CMYK=5,4,4,0 RGB=244,244,244
■ CMYK=56,1,100,0 RGB=129,198,2

设计理念：这是一个面包店的包装设计，在每个包装上都贴上印有商店LOGO的标签，给人一种协调、统一的感觉。

色彩点评：该品牌以橄榄绿为标准色，带给人一种健康、深沉、质朴的感觉。

① 在作品中采用类似色的配色方案，将这些商品放在一起时，给人协调、统一之感。

② 绿色是代表健康的颜色，食品行业以绿色为标准色很容易引起共鸣。

③ 食品类大多会选择嫩绿色、正绿色为标准色，但该品牌以橄榄绿作为标准色，能够增加品牌的独特性。

■ CMYK=44,38,77,0 RGB=164,154,82
□ CMYK=21,5,31,0 RGB=216,230,194
■ CMYK=74,56,97,21 RGB=76,93,47

这是一个包装设计，包装上绿色的图案既能表达商品健康、新鲜的主题，又能表达商品实质的内容。

■ CMYK=72,6,72,0 RGB=54,180,110
■ CMYK=46,3,86,0 RGB=161,207,64
■ CMYK=68,27,96,0 RGB=97,154,57

平面构成中的点、线、面——点

点是最基本的形态，也是日常生活中常见的图形之一。点有多种形态，它可以是一个色块，也可以是一个文字。点的面积虽小，但它有形状、方向、大小、位置等区分。点在排列、组合中同样能够给人带来不同的视觉感受，不同大小的点排列在一起会产生对比感；相同大小的点有序地排列则会带给人一种秩序感。

配色方案

健康品牌形象作品赏析

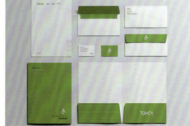
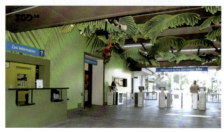
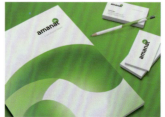

6.8 热烈

热烈是激动、兴奋的意思。色彩是人类对一件事物的第一感觉,热烈的视觉印象会表现为颜色纯度高、颜色对比强烈,能够使人情绪高涨,或是使人血脉偾张。

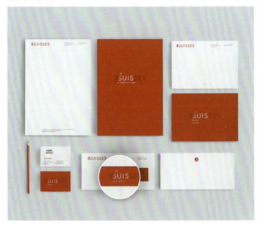

高纯度的橘黄色是非常具有感染力的颜色。作为工作服的主色调,橘黄色可以给人带来一种热情、兴奋的感觉。同时,也具有警示和醒目的作用。

- CMYK=0,0,0,0 RGB=255,255,255
- CMYK=26,20,20,0 RGB=197,197,197
- CMYK=0,74,92,0 RGB=255,100,0

设计理念: 这是一款办公事务的设计。该作品中品牌的LOGO为渐变色的烫金效果,充分显示了该品牌的奢华与尊贵。

色彩点评: 作品以红色和白色进行搭配,这种有彩色和无彩色的搭配可以引发强烈的对比效果,给人一种热烈、亢奋的感觉。

🌈 该品牌以红色作为企业的标准色,红色象征着企业的奋进、财富、进取的含义。

该作品以正黄色为标准色,象征着企业积极、进取、热情的理念。白色与黄色的搭配给人一种温暖、张扬、年轻的感觉。

- CMYK=100,100,100,100 RGB=0,0,0
- CMYK=0,0,0,0 RGB=255,255,255
- CMYK=6,18,87,0 RGB=254,216,15

② 作品以两种颜色进行搭配,配色简单,给人一种纯粹、大气之感。

③ 作品非常注重实用性,例如,信纸的正面为白色,主要用来书写;背面则用红色来表现。

- CMYK=6,100,100,0 RGB=204,0,1
- CMYK=0,0,0,0 RGB=255,255,255

平面构成中的点、线、面——线

线在平面构成中起着表示方向、长短、重量、刚柔的作用。不同的线给人的感受也不同,直线给人以耿直、平衡之感;曲线带给人柔和、优雅之感;螺旋线给人以旋转、舞动之感。线的粗细不同也会有不同的视觉效果,粗线显得有力,细线显得锐利。

配色方案

热烈品牌形象作品赏析

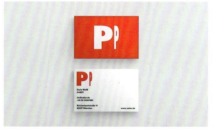
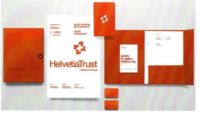
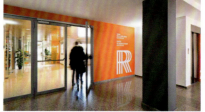

6.9 活泼

活泼是一种生动、不呆板的感觉。能够带给人活泼之感的配色通常颜色亮丽、色调鲜明，整体的对比效果明显。

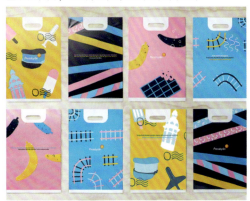

这是一所儿童医院的空间设计。该空间整体为暖色调，墙壁、地面上的图案无不给人一种活泼、积极的感觉，符合受众的视觉审美。

- CMYK=71,71,55,13 RGB=93,80,92
- CMYK=17,17,8,0 RGB=219,212,222
- CMYK=31,0,78,0 RGB=202,229,76
- CMYK=9,5,72,0 RGB=249,237,89
- CMYK=6,10,23,0 RGB=245,234,206

设计理念：这是一个连锁便利店的手提袋设计。手提袋上的图案丰富多样化，整体给人一种年轻、活泼的心理感受。

色彩点评：作品选择的颜色也极为丰富，粉色、青色、黄色搭配在一起给人一种活力四射、活泼爽朗的感觉。

● 该手提袋上的图案是一大特色，丰富、可爱的插画让人不禁眼前一亮。

● 作品颜色多姿多彩，这种配色象征着年轻、动感，非常符合年轻人的审美情趣。

● 作品无论在配色还是图案上都给人一种很新奇的感觉，独特的设计风格可以拉开与同行之间的差距，从而提高品牌竞争力。

- CMYK=7,23,81,0 RGB=249,207,56
- CMYK=4,57,0,0 RGB=254,143,203
- CMYK=67,7,7,0 RGB=50,191,239
- CMYK=96,93,57,36 RGB=26,36,67

在该产品的系列包装中，包装颜色多姿多彩，每个包装的颜色也是对比鲜明。将整个系列的包装放在一起，有一种形式统一且变化丰富的感觉。

- CMYK=42,0,53,0 RGB=164,224,150
- CMYK=33,0,59,0 RGB=193,231,132
- CMYK=10,5,84,0 RGB=248,235,36
- CMYK=0,49,21,0 RGB=255,164,172
- CMYK=49,93,0,0 RGB=163,27,156

平面构成中的点、线、面——面

面的表现力比点和线都要强，面的形态体现了整体、厚重、充实、稳定的视觉效果。面具有一定的长度和宽度，受线的界定而呈现出不同形状。不同的面给人不同的感觉，例如，三角形和正方形的面具有稳定感；不规则的面具有自由感。

配色方案

活泼品牌形象作品赏析

 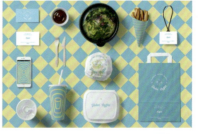

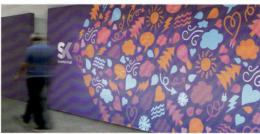 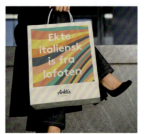

6.10 艳丽

艳丽与清淡朴素相反，通常色彩鲜艳，饱和度较高。诸如洋红色、宝石蓝、紫色都是非常艳丽的颜色。具有艳丽感的配色要注重颜色面积对比，大面积使用较为鲜艳的颜色，容易产生俗气、浮夸的感觉。

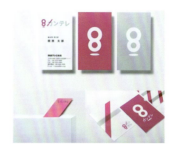

洋红色是非常艳丽的颜色，常被应用在关于女性商品的行业中，它能够充分体现女性美丽、大方的一面。该作品以洋红色作为标准色，搭配白色和浅灰色，整体给人一种现代都市女性自信、优雅的感觉。

- CMYK=0,0,0,0 RGB=255,255,255
- CMYK=18,96,23,0 RGB=218,13,120
- CMYK=24,16,14,0 RGB=203,208,212

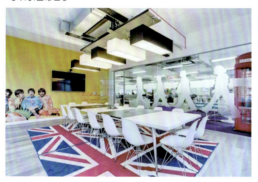

设计理念：这是一间会议室设计，整个空间宽敞而明亮，处处透着人文化的特征。

色彩点评：该空间属于高明度色彩基调，地毯是整个空间的点睛之笔，蓝色和洋红色为对比色，二者对比鲜明，十分抢眼。

① 黄色墙壁搭配亮灰色的地板，给人一种温暖、亲切的感觉。

② 艳丽的颜色可以帮助活跃员工思维。

③ 艳丽的颜色代表着该品牌活跃、时尚、创新的理念。

- CMYK=89,67,0,0 RGB=5,85,207
- CMYK=16,96,18,0 RGB=223,1,125
- CMYK=25,38,83,0 RGB=208,166,60
- CMYK=23,13,0,0 RGB=205,216,242

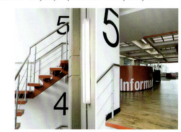

这是一个空间的导视设计，该空间以白色为主色调，红色的楼梯、前台设计非常突出、抢眼，整体效果富有现代感和时尚感。

- CMYK=39,100,100,4 RGB=175,0,27
- CMYK=0,0,0,0 RGB=255,255,255
- CMYK=100,100,100,100 RGB=0,0,0

包装设计与品牌形象

随着现代科技的不断发展，同类产品之间的差距变得越来越小，从而产品的包装设计在商品竞争中显得日趋重要。包装设计与品牌形象有着密不可分的关系，优秀的包装设计不仅外形美观，而且还体现出品牌的理念，重点突出品牌的名称或商标。这对于提高品牌的知名度和信誉感，建立市场形象，树立品牌效应具有很大的帮助。

配色方案

艳丽品牌形象作品赏析

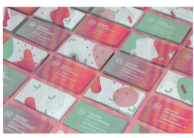

6.11 朴实

朴实是一种朴素、诚实的视觉感受。大地能给人朴实的感觉，因为它朴实无华却能生长万物。褐色是大地的颜色，所以它是最朴实的颜色，属于暖色调，代表着厚重、朴实和包容。

该作品以牛皮纸的原色为主色调，加上牛皮纸略带粗糙的手感，整体给人一种质朴、淳厚的感觉。

■ CMYK=84,79,78,63 RGB=30,30,30
■ CMYK=39,49,57,0 RGB=173,138,110

设计理念： 这是一家专卖店设计，墙面上悬挂的带有品牌名称的装饰与整个空间的气氛十分吻合。

色彩点评： 黄褐色调的室内配色给人一种深沉、朴实的感觉，搭配柔和的灯光，室内显得一片安静、悠然。

① 原木的墙壁装饰带有自然的味道。
② 棚顶垂下的吊牌不仅装饰了空间，而且还与空间的色调相呼应。
③ 朴实、自然的色调可以让品牌更具亲和力，更容易让消费者接受、信任品牌。

■ CMYK=42,58,82,1 RGB=169,120,66
■ CMYK=59,71,98,31 RGB=102,69,33

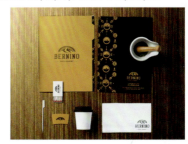

该作品为咖啡店的品牌形象设计，咖啡色与土黄色的搭配象征着咖啡淳厚、香浓的口感，这种配色方案与商品的特点相映衬。

■ CMYK=18,46,82,0 RGB=220,156,58
■ CMYK=75,83,78,62 RGB=46,28,29

辅助图形设计的方法——直接应用标志图形

将标准图形直接用作辅助图形，可以延展品牌标志的应用范围，进一步强化标志的视觉识别。

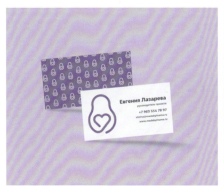
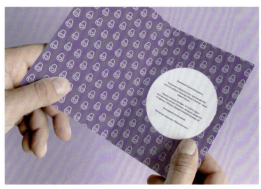

配色方案

朴实品牌形象作品赏析

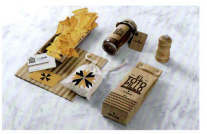

6.12 素雅

素雅具有朴素、优雅的意思，在色彩的表达上通常颜色的重量感较轻，整体的对比效果较弱。素雅的配色，可以是恬静的，也可以是禅意的；总之，它是对高尚的生活情操的一种追求和体现。

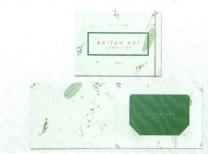

设计理念：这是一个信封设计，该品牌以叶子、小花等植物作为标准图案，再搭配这样清新的配色，让整个作品有了一种植物的芳香，这与品牌的特性相呼应。

色彩点评：该信封整体为淡绿色调，以碧绿色作为点缀色，两种颜色为同类色，搭配在一起让作品更富有层次感。

🍁 信封的正面，碧绿色的矩形具有集中视线的作用，使中间的文字更加突出。

🍂 素雅的配色搭配简约的构图，让整个作品给人一种婉约、恬静、清新的感觉。

🍃 运用少量的烫金装饰，提升了作品的档次。

■ CMYK=10,1,11,0 RGB=236,246,236
■ CMYK=30,3,31,0 RGB=195,225,194
■ CMYK=78,22,60,0 RGB=32,156,127
■ CMYK=26,24,40,0 RGB=203,192,158

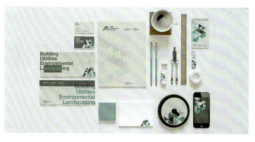

该作品为中明度的灰色调，颜色对比较弱，整体呈现出一种安静、大方的感觉。青灰色和灰色的搭配在素雅的同时也带给人一种很强的文艺气息。

■ CMYK=23,13,21,0 RGB=208,214,203
■ CMYK=66,58,54,4 RGB=108,106,107
■ CMYK=52,24,33,0 RGB=137,173,171
■ CMYK=17,12,19,0 RGB=220,220,208

白色是非常纯净、高洁的颜色。该作品以白色作为主色调，以淡粉色为点缀色，整个作品带给人一种女性雅致、温柔的感觉。

■ CMYK=18,12,8,0 RGB=216,220,227
■ CMYK=7,31,7,0 RGB=240,197,213
■ CMYK=0,0,0,0 RGB=255,255,255

辅助图形设计的方法——将品牌标志组合成图案

将品牌标志和图案重新组合，这种辅助图形不仅具有装饰的意义，同时也强化了受众对标志的认知。例如，路易威登、古驰等一些奢侈品牌就是将标志与图像进行组合，经过有规律的组合和排列后制作出美观的辅助图形。这种辅助图形的设计手法，兼具美感和品牌效应。

配色方案

素雅品牌形象作品赏析

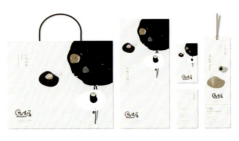

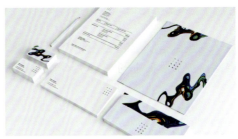

6.13 老练

老练是资历深厚、经历丰富的意思。老练的色彩通常给人一种成熟、稳重、包容的心理感受。例如，深灰色、土黄色、深褐色等这类颜色，对于这种颜色的搭配，在配色时要注重颜色的明暗对比，以免产生过于沉闷、呆板的感觉。

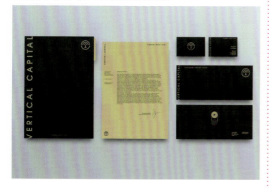

设计理念： 这是一组信封、稿纸的设计，统一规范的格式，不仅表现出企业的风格，而且展示了对工作认真和严谨的态度。

色彩点评： 该作品以大面积的黑色搭配土黄色，这种色彩搭配可以体现成熟、老练、稳重的企业精神。

❶ 土黄色与黑色搭配在一起不仅可以减轻黑色严肃的感觉，还可以营造出一种温暖、亲切的气氛。

❷ 作品不仅配色统一，而且排版也很统一，这样有助于品牌的推广和传递。

❸ 该企业选择两种颜色作为标准色，具有个性鲜明、视觉效果强烈的特点。

■ CMYK=100,100,100,100 RGB=0,0,0
■ CMYK=3,26,61,0 RGB=213,190,114

这是一套日式风格的品牌VI设计，深褐色是一种中性的暖色调，给人一种厚重、深沉的感觉，它与土黄色的搭配具有很古朴、成熟之感。

■ CMYK=47,50,61,0 RGB=155,131,103
■ CMYK=21,39,86,0 RGB=216,166,51
■ CMYK=74,78,89,61 RGB=46,34,22

这是一款酒水的包装设计，以黑色搭配棕红色象征商品的酒体醇厚、回味悠长的口感。

■ CMYK=36,62,63,0 RGB=182,117,92
■ CMYK=84,82,75,63 RGB=31,27,31

辅助图形设计的方法——截取图形标志的部分元素

将标志放大后只保留其部分的设计方法，可以联想到该品牌。对于标志的截取，一定要让人注意到标志的独特性和美感。

配色方案

老练品牌形象作品赏析

 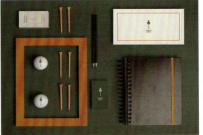

6.14 理智

冷色调的颜色给人一种冷静、理智的感觉，例如，蓝色、深青色、黑色、深褐色等，都是能够给人带来理性感觉的色彩。

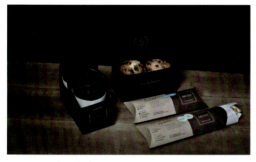

设计理念：这是一个咖啡店的品牌包装设计，整套包装设计非常人性化，方便消费者携带和使用。

色彩点评：整套包装属于低明度的色彩基调，黑色搭配灰色给人一种低调、深沉的感觉。

➊ 黑色代表着庄重、肃穆，在该包装设计中象征着品牌的高档、大方。

➋ 大面积的黑色会产生死板的感觉，作品中灰色调的辅助色具有缓冲、调和的作用。

➌ 包装中无处不在的品牌 LOGO 可以方便品牌的推广与扩散。

■ CMYK=100,100,100,100 RGB=0,0,0
■ CMYK=41,38,35,0 RGB=167,156,154
■ CMYK=79,75,66,38 RGB=56,55,61
■ CMYK=78,33,6,0 RGB=10,148,213

冷色调给人一种冷静、理性的感觉。该作品以蓝色作为品牌的标准色，体现了企业善于思考、冷静严肃的经营理念。蓝色和白色的搭配非常经典，二者形成鲜明的对比效果，具有很强的视觉冲击力。

■ CMYK=95,81,0,0 RGB=22,63,169
□ CMYK=0,0,0,0 RGB=255,255,255

该作品中以青灰色作为企业的标准色，青灰色既有青色的理性，又有灰色的温和，它有着谦虚、质朴的性格。青灰色搭配浅灰色，给人一种谦逊、沉着的色彩印象。

■ CMYK=75,73,55,16 RGB=75,73,55,16
■ CMYK=80,66,45,4 RGB=71,91,116
□ CMYK=15,12,10,0 RGB=222,222,224

辅助图形设计的方法——与品牌相关的辅助图形

这种辅助图形的设计方法通常需要重新设计，与品牌的标志没有直接关系。图形的设计从品牌的主题出发，还要充分发挥图形的美观性和可识别性。这种辅助图形的设计一般应用在文字型标志设计中，因为这样可以避免辅助图形和标志图形之间的冲突。

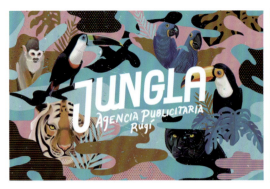

配色方案

理智品牌形象作品赏析

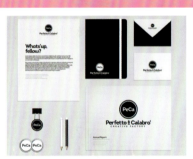
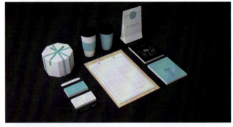

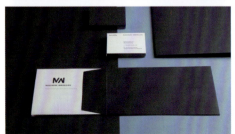

6.15 温柔

通常在一种颜色中不断添加白色，其明度会越来越高，色彩感觉也会越来越轻柔。在色彩搭配中，两种轻柔的颜色搭配在一起，同样会产生柔软、温和的视觉印象。

这是一个卡片设计，三张卡片虽然颜色不同，但是其色彩感觉是相同的。这样的一组卡片既能体现出轻柔、温和的品牌形象，还能通过丰富的颜色体现出品牌广泛、多元的特征。

设计理念：这是一个美容院的室内设计，整个空间宽敞而明亮，整洁的陈设会让人心情舒畅。

色彩点评：该空间属于高明度色彩基调，整个空间内所采用的颜色都属于高明度、低纯度的颜色，整体对比较弱，给人一种温柔、亲切的感觉。

🎨淡粉红色的装饰突出了女性温柔、娇美的特征。

🎨大部分的美容院都是针对女性服务的，选择粉红色作为品牌的标准色，可以得到女性消费者的青睐。

🎨该空间这种温柔、安静的色调同样符合女性的心理特点。

CMYK=36,56,96,0 RGB=184,127,36
CMYK=30,10,0,0 RGB=189,216,245
CMYK=28,0,16,0 RGB=195,241,231
CMYK=2,20,12,0 RGB=251,220,215

这是一组婚礼的VI设计，粉红色搭配淡紫色是一种类似色的配色方案，整体给人一种温馨、浪漫的感觉。镂空的装饰，更为这套VI添加了精致、唯美的感觉。

CMYK=73,85,51,15 RGB=91,58,89
CMYK=0,0,0,0 RGB=255,255,255
CMYK=25,49,19,0 RGB=204,150,173
CMYK=10,25,0,0 RGB=235,206,232

CMYK=14,15,16,0 RGB=226,217,210
CMYK=20,15,12,0 RGB=211,212,216
CMYK=16,28,25,0 RGB=222,194,183

辅助图形设计的方法——多种辅助图形

在一个品牌中设计多种辅助图形，并赋予不同辅助图形不同的功能和用途。这样的设计手法不仅可以增加辅助图形的适应性和灵活性，而且还会让品牌VI系统看上去更加丰富、饱满。

配色方案

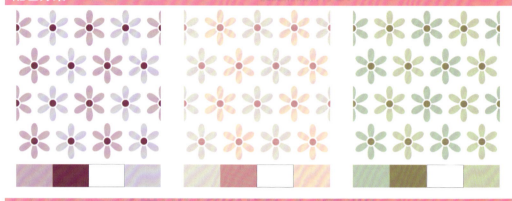

温柔品牌形象作品赏析

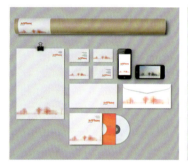

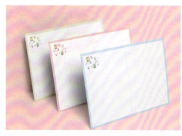

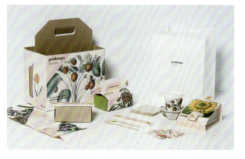

6.16 科技公司导视设计

◎ 6.16.1 设计说明

效果说明：

歌德曾经说过："色彩对于人的心灵有一定的作用，它能刺激感觉，唤起那些使人激动、使人痛苦或使人快乐的情绪。"从这句话中能够了解色彩是会随着时间、感知、联想等形成一定共识的。色彩能够为导视作品赋予精彩的设计魅力，唤起观者的不同情绪。

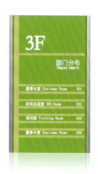
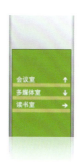
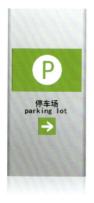

商家要求：

- ◆ 信息完善，指向明确。
- ◆ 符合整体 VI 风格，并具有独特的装饰风格。
- ◆ 导视设计与建筑物、地理风貌、企业文化有机结合，最终能够带给人良好的体验。
- ◆ 能够体现出与其他企业之间的差异性。

解决方案：

- ◆ 将导视信息全面、系统，条理清晰地展示给受众。
- ◆ 该导视采用金属拉丝工艺，形成前卫感和时代感。
- ◆ 简洁、干净的配色能够体现出企业的经营范围、企业文化和理念。

◎ 6.16.2 不同色彩的视觉印象

自 然	分 析
 同类欣赏： 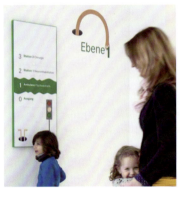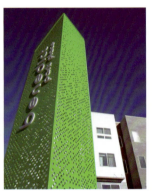	● 绿色是生命之色，它象征着生命、活力，该导视以绿色为主色调，能够给整个空间带来一种轻松、愉快的心理感受。 ● 该导视采用类似色的配色方案，嫩绿色搭配淡黄色，两种颜色带给人一种温暖、亲切之感。 ● 导视牌以亮灰色为底色，金属拉丝的材质会反射出独有的光泽，给人一种精致、优雅的感觉。

深 沉	分 析
同类欣赏： 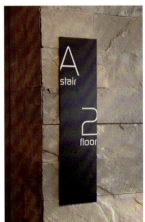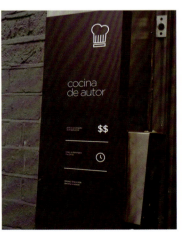	● 该导视牌为低明度色彩基调，深咖啡色调给人一种高档、大气的感觉。 ● 该作品以白色作为点缀色，在低明度的对比作用下，白色的文字非常显眼，符合导视设计的基本原则。 ● 低明度的深咖啡色容易造成呆板感，所以导视牌以高明度的亮灰色为背景色，两种颜色形成对比，整体效果深沉但不呆板。

理 性	分 析
 同类欣赏： 	● 该导视牌以青灰色的渐变作为主色调，青灰色给人一种高雅、宁静、理性的感觉。 ● 导视的主视区为渐变色，作品中采用同类色的渐变方式，这样的处理方式给人一种过渡柔和、颜色具有变化的感觉。 ● 通常灰色调被称为"高级灰"，这是因为灰色能够给人一种和谐、宁静的心理感受。在本案例中，青灰色调能够体现出企业理性、严肃、认真的经营理念。

稳 重	分 析
 同类欣赏： 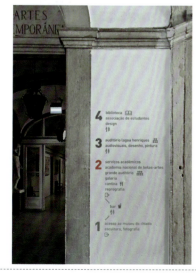 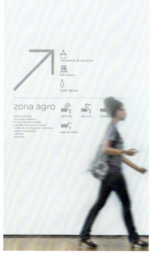	● 该作品整体以灰色为主色调，中明度的灰色与亮灰色搭配在一起，形成一种稳重、安静的感觉。 ● 灰色虽然不够艳丽、鲜明，但是它有一种独特的气质，更容易与整个空间相融合。 ● 通常企业会选择鲜明、抢眼的颜色作为导视的颜色。该作品以灰色作为导视的主色调，更容易形成与其他企业的差异感，从而提高识别度。

6.16.3 其他导视赏析

该导视以亮黄色作为主色调，以青色为点缀色，两种颜色为对比色，整个导视的效果是鲜明、温暖的。不仅如此，该作品采用灯箱的形式，在灯光较暗的时候，同样会发挥指引的作用。

该导视采用古典和现代相结合的处理方式。青色搭配红色以及黄色给人一种复古的感觉，再搭配上复古风格的插画作为装饰，整体效果非常独特。

该导视牌采用木头材质，干净的颜色带有木质特有的不规则纹理，给人一种自然、朴素之感。导视的颜色为浅卡其色，搭配上橘红色的点缀色，整体形成了一种温暖、亲切之感。

该导视采用单一的灰色调，亮灰色的墙壁搭配中明度灰色的导视，整体给人一种严肃、端庄之感。该导视还采用了图标的方式，让行人在不通过阅读文字的情况下，就知道如何去往目的地。

6.16.4 导视作品欣赏

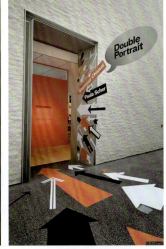
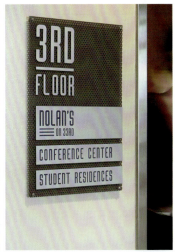
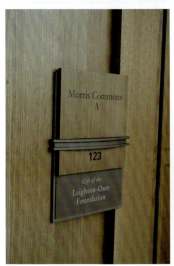
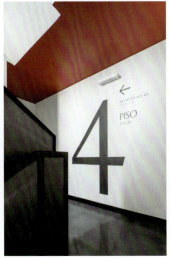

第 7 章 品牌形象设计的秘籍

在商界有一句名言：一流的企业卖品牌，二流的企业卖技术，三流的企业卖产品。可见，在商业竞争激烈的今天，建设品牌形象的重要性。现在很多企业都认识到了建立品牌的重要性，但是品牌的建立是一个复杂的过程，它不仅需要靠精力、财力去维持，而且也是"一场持久战"。一旦品牌建立成功，它给企业带来的价值也是不可估量的。本章主要讲解关于品牌形象设计的技巧。

7.1 导入品牌形象需要注意的事项

在当代，企业导入品牌形象设计的观念已被大部分人认可和接受，良好的品牌形象不仅创造了经济效益和社会效益，而且在企业发展中发挥了重要的作用。但是，俗话说"打天下难，守天下更难"，这就需要企业在导入品牌形象以后仍要坚持和维护，以适应残酷的市场竞争。企业导入品牌形象后需要注意以下几点。

（1）对于品牌形象的建立，企业的高层一定要有足够的重视，并将品牌形象设计的开发和导入流程当作一个长期的投资。品牌形象的投资和促销不同，品牌形象的投资需要时间的累积和实践才能实现品牌价值。

（2）企业的工作人员同样要具有品牌意识，因为品牌形象设计不只是一件印有企业LOGO的工作服或工作证就能建立的。它需要全体工作人员必须具有统一的思想、理念、行动才能共同树立良好的品牌形象，才能将品牌形象发挥到极致。

（3）品牌形象的开发团队要与品牌进行沟通，在实践中不断进行调整和改进，将最完美的品牌形象推广到广大受众面前。

案例：

肯德基（Kentucky Fried Chicken，KFC）是世界上最大的鸡肉餐饮连锁店，也是全球范围内有口皆碑的品牌。说到肯德基就会联想到其创始人山德士上校一身西装、满头白发及山羊胡子的形象，这也是肯德基最大的资产。时代在不断地变迁，不变的是肯德基在快餐中的地位，这不仅归功于其产品的品质，也归功于它对品牌形象的运用之道。肯德基一直以来力求让品牌形象具有新鲜感，跟得上时代的步伐。以肯德基的LOGO设计为例，经过几次的更新设计，以山德士上校形象设计的肯德基标志，已成为世界上最出色、最易识别的品牌之一。

KFC Logo, 1952,

KFC Logo, 1978,

肯德基的形象永远都是那个一身白色西装、满头白发，戴着黑框眼镜，笑眯眯的山德士上校。Lippincot & Margulie 公司先后在1952年和1978年为肯德基设计了企业标识。

KFC Logo, 1991

到了20世纪90年代，公司将名字从 Kentucky Fried Chicken 改变成缩写 KFC，因为其中的 Fried（油炸）太容易把人和肥胖、脂肪联系起来。标志中仍然保留山德士的形象，且一直沿用至今。这个标志由 Schechter & Luth 于1991年设计。

KFC Logo, 1997

1997年，肯德基委托著名的品牌公司——朗涛为公司重新定位，以山德士上校的人像为重点，面带友善微笑的山德士上校非常的亲切，这突出了肯德基热情好客的品牌形象。以红色为主色的LOGO，不仅有很强的视觉感染力，还可以刺激食欲。而且新的设计突破了传统的形象，象征着品牌不断创新、注重健康、优质便捷的品牌特色。

KFC Logo, 2006,

2006年11月，肯德基再次更新了视觉形象，新形象由旧金山的Tesser公司设计。这次新的LOGO将白色双排扣西装换成了红色围裙，这样会让食客联想到山德士依旧像50年前一样在厨房中为顾客烹制美味食物的画面。

7.2 品牌创新的五大原则

德鲁克指出："创新就是为达到一个有用的目的而采用的一种新方法。"品牌的创新就是赋予品牌要素以创造价值的新能力的行为，没有创新，品牌就会老化，企业就会衰亡。市场似水，品牌如舟，水能载舟，也能覆舟。一个企业要想走在时代前列，就一刻也不能没有创新思维，一刻也不能停止各种创新。品牌的创新可以遵循以下五大原则。

1. 消费者原则

品牌创新最本质的目的就是为了促进销售，于是创新就应以消费者作为出发点。只有为消费者提供更大的价值满足，才能算得上成功的品牌创新。忽略了消费者感受的品牌创新，注定只是企业本身的闭门造车，而不会得到消费者的认可，也不会获得成功。

2. 及时性原则

创新不是对之前品牌形象的全盘否定，而是不断推陈出新的过程。只有不断的创新才能紧跟时代的步伐，迅速地满足消费者对产品或服务的需求变化，避免在激烈的商业竞争中被淘汰。

3. 持续性原则

持续性原则和及时性原则关系密切、互为因果：没有一劳永逸的品牌创新，随着时代的变迁，品牌需要进行及时的创新才能跟上时代的步伐，在不断的创新中便构成了有效的持续性创新。只有坚持不断的品牌创新，才能满足消费者不断变化的市场需要。

4. 全面性原则

品牌形象是由不同内容构建起来的，

在品牌创新的同时也要求其他环节一同进行创新，这样才能达到最好的效果。例如，对产品进行创新，除了需要科技创新，还需要对广告的传播形式进行创新，它们之间有着千丝万缕的联系，牵一发而动全身。

5. 成本性原则

品牌创新的成本是巨大的，例如，前期调研决策费用、技术与产品创新费用、管理费用、广告费用等，企业要严格控制成本，才能提高经济效益。

案例：

吉列（Gillette）是国际知名的剃须护理品牌，由"吉列之父"金·吉列(King C. Gillette) 创办于 1901 年。吉列一直是世界剃刀和刀片领域的领先品牌，其在全球市场的占有率高达 65%，处于绝对领先的地位。但是吉列公司曾因为创新不及时险些退出竞争舞台。起初吉列以高级蓝色刀片占据大部分市场份额，之后竞争对手开发出不锈钢刀片，但是吉列却没有及时研发新的产品。六个月后吉列公司发现市场已经被竞争对手大片占领，这时才顺应市场要求开发新产品，为此吉列公司付出了很大代价。

7.3 品牌的推广

品牌推广是指企业塑造自身及产品品牌形象，使广大消费者广泛认同的系列活动过程。品牌推广有两个目的，一是树立良好的品牌形象，提高品牌的知名度和美誉度；

二是将商品推销出去。

品牌推广是让品牌"走出去"的一个过程，只有将品牌推广出去，消费者才会知道品牌的存在。在品牌创建初期就需要打响企业品牌。以下为品牌推广的常用手段。

第一种：直接对顾客的推广。

品牌直接对顾客进行推广是最直接的推广方式，其形式为：赠送样品或者是免费试用样品、有奖销售、产品陈列、演示销售、开办"分期付款"业务、折扣、减价等活动。

第二种：对中间商的推广。

增加中间商的数量对于品牌的推广也有很大帮助，品牌可以通过订货会、进货优惠政策、推广津贴、协助经营、扶持中间商、举办销售竞赛、年终福利等活动去吸引中间商。

案例：

可口可乐作为一个商业奇迹，一百多年来始终处于增长期，这离不开它对品牌的推广。为了保住汽水饮料的霸主地位和培养新一代消费群体，可口可乐于2013年悄然推出了针对中国市场的新包装，把可口可乐的包装替换成个性化的昵称。在一贯的红色包装上，"可口可乐"四个大字已经被"替换"，取而代之的是诸如氧气美女、喵星人、白富美、天然呆、高富帅、邻家女孩、大咔、纯爷们等网络词语。

7.4 如何选择品牌代言人

品牌代言人是指品牌为了进行推广和宣传，所邀请的明星或公众人物作为品牌的发言人。品牌邀请代言人能够让消费者通过代言人的知名度、职业、形象、个性、品行的联想，从而对该品牌产生良好的印象。品牌代言人会影响到一个品牌的效益，选对品牌代言人能够扩大品牌的知名度、认知度；但是请明星做代言成本高，同时常会有不合时宜的行为及负面信息的产生，易使代言产品品牌形象受到影响。

案例：

百事可乐比可口可乐晚问世12年，开始时一直处于劣势。作为被动的追随者，百事可乐一直处于破产的边缘。为了增加自身的竞争力，百事可乐通过品牌的革新成了一流的软饮料品牌。百事可乐以"百事可乐新一代"作为广告语，以年轻人为主要对

象，重新设计包装和广告，这一举动使百事可乐在不到 10 年的时间内，销售额增长了 4 倍之多。直到今天，百事可乐都力图树立"年轻、活泼、时代"的形象，为了配合自己的产品定位，百事可乐将自己描绘成一种年轻人的饮料。从选代言人中就能突出百事的这一特点，例如，2014 年百事可乐就凭借着世界杯的东风，签下了顶尖的球星作为代言人。

7.5 导入品牌形象的时机

对于产品和服务同质化的今天，品牌战略变得非常重要。但是由于企业在市场中所处的地位不同，它们对企业形象系统需求的程度也不同，因而各自导入企业形象系统的时机也不尽相同。若想取得理想的效果，那么企业导入品牌形象的时机就变得尤为重要。企业一般可利用以下时机导入企业品牌形象。

1. 新公司成立之时

新公司成立是导入品牌形象的最佳时机，因为公司刚刚成立，一切都需要从零开始，

在企业中应用品牌形象可以快速地进行品牌的推广。

2. 新品上市之时

新品上市能够表现出品牌的进取之心，而且新品上市一定要进行品牌的推广，借着新品的推广导入品牌系统，既收到促销效果，又能迅速建立起自己的品牌，是一举两得的事情。

3. 原有品牌过于陈旧之时

对于一些较老的企业，企业形象陈旧老化，跟不上时代的步伐，这时导入品牌形象，能够向老顾客展现企业新的活力，同时吸引更多的消费者。

4. 品牌进行扩展之时

品牌在不断地发展、壮大，在发展过程中一定会产生很多分支机构，通过统一的品牌形象，可以使母子公司形成统一的风格，以此维系企业的向心力和凝聚力。

5. 品牌陷入危机之时

品牌陷入危机之时导入品牌形象，可以给消费者留下敢于创新、有进取心的感受，让消费者对品牌重新定位，挽回僵局。

案例：

万宝路在创业初期将市场定位为女性消费者，其广告口号是：像五月天气一样温和，可是其销售效果并不理想。1954年莫里斯公司找到了当时非常著名的营销策划人李奥·贝纳，经调整后广告发生了巨大的变化，万宝路香烟广告不再以女性为主要诉求对象，而是在广告中一再强调万宝路香烟的男子汉气概。以浑身散发粗犷、豪迈、英雄气概的美国西部牛仔为品牌形象，来吸引男性消费者。广告一经问世就给"万宝路"带来了巨大的财富。仅1954—1955年间，"万宝路"销售量就提高了3倍，一跃成为全美第十大香烟品牌。

7.6 品牌形象的导入周期

为迎合消费者的审美和日益增长的文化需要，品牌都会进行创新，这种市场活动的规律叫作品牌生命周期。狭义的品牌生命周期是指品牌从进入市场到退出市场为止。品牌生命周期包括导入期、知晓期、知名期、成熟期和衰退期。

1. 导入期

导入期是指一个新产品刚刚问世进入市场时，这个时候的产品没有知名度，所占的市场份额也较小。所以这个时候产品以推广为主，尽可能地挖掘市场、培养市场。此期间商品的普及率为15%左右。

2. 知晓期

知晓期是产品已经被一部分人了解和认知，市场需要不断上涨。这时不仅需要及时抢占市场，而且还要给消费者输入产品、品牌概念，这样才能开拓更广阔的市场。此期间商品的普及率为30%～50%。

3. 知名期

随着产品的需求空间不断扩大，产品的知名度就会越来越高。在此期间，同类产品的竞争也就越发激烈，这时就需要提升自己的品牌，迅速建立市场，尽可能地占据更多的市场份额。例如，随着购买人数的增多，企业可适当地降价促销，利用价格来打压对手。此期间商品的普及率为30%～50%。

4. 成熟期

产品进入成熟期，这与企业的美誉度和信誉度有着不可分割的关系。这是需要通过良好的信誉和品质保留住固有的消费群体，然后根据产品特点来划定特定的消费者群体，并根据不同需要去满足不同的消费人群。此期间商品的普及率为50%以上。

5. 衰退期

月有阴晴圆缺，品牌衰退也有自然规律。当产品出现陈旧老化，市场缩减时，就意味着品牌进入了衰退期。

案例：

麦当劳（McDonald's）是全球大型跨国连锁餐厅，1940年创立于美国，在世界上拥有大约3万家分店。麦当劳主要售卖汉堡包，以及薯条、炸鸡、汽水、冰品、沙拉、水果等快餐食品。麦当劳的金色拱门是最强大和最容易识别的标志，而且麦当劳叔叔作为快餐店的主体标志，也对品牌的传播做出了巨大的贡献。

7.7 品牌传播的方法

要想打造品牌的知名度，就要将品牌推广出去，通过广告传播、视觉传播、公关传播、促销传播和人际传播这五种方式可将品牌传播出去。

1. 广告传播

广告传播是指品牌所有者以付费方式，委托广告经营部门通过传播媒介，以策划为主体，创意为中心，对目标受众所进行的以品牌名称、品牌标志、品牌定位、品牌个性等为主要内容的宣传活动。通过广告传播可以迅速地打造知名度，加强品牌在消费者心里的印象，促使消费者对品牌产生忠诚度。

2. 视觉传播

将视觉识别系统导入到品牌中，由于视觉系统具有统一性，所以它将贯穿于整个商业活动中，同时也是一种品牌传播的手段。例如，工作人员统一的着装、店铺统一的形象设计、统一的商品包装，这些都是通过视觉进行传播的。

3. 公关传播

高额的广告费用越来越让企业难以承受，于是公关传播便成为企业品牌的重要武器，公关手段在很多企业的传播过程中发挥着越来越重要的作用。公共传播是公共关系传播的简称，是通过借助媒体等各种途径来拉近企业、品牌、产品与消费者之间的关系。公共关系传播强调的是企业与社会各个公共群体的相互关系，范畴包括政府、社会大众、媒体、专业协会等。

4. 促销传播

"促销"是促进销售的简称，是指通过对商品或服务进行尝试或促销活动而进行品牌传播的一种方式，其主要方式为降价、赠品、赠券、抽奖等活动。促销不仅可以节约广告费，而且还可以吸引消费者

使用该品牌。

5. 人际传播

人际传播是指个人与个人之间的信息交流。人际传播是形成品牌美誉度的重要途径，也是与消费者产生最大互动的方法。通过第一线的工作人员和消费者的接触，根据消费者的年龄、兴趣、偏好、心理等方面去传递商品或品牌信息，这样非常具有针对性，这也是广告传播无法做到的。想要让人际传播取得一个良好的效果，那就必须提高员工素质，灌输品牌观念，让工作人员在传播信息时更精准、更专业。

如下图所示为不同的传播方法产生的效果也不同。

	广告传播	视觉传播	公关传播	促销传播	人际传播
打响知名度	✓	✓	✓	✓	
介绍产品知识					✓
诱发兴趣		✓		✓	
引起欲望	✓			✓	
维持偏好			✓	✓	
树立形象	✓		✓		
强化品牌忠诚度	✓		✓	✓	✓

案例：

苹果公司是由史蒂夫·乔布斯、斯蒂夫·沃兹尼亚克和 Ron Wayne 在 1976 年 4 月 1 日创立的，在高科技企业中以创新而闻名。苹果公司避开了一些时髦却小众的名字，而选择了一个常见的水果的名字，并以一个被咬过一口的苹果作为商品图案。设计师的意图是在告诉大家，计算机没有那么神圣，它就像随便吃一个苹果那么简单、平常。苹果公司的广告创造了很多优秀的作品，在 2015 年推出的新款手机，其海报就是以简洁、优雅来体现科技的高端与产品的精良。

7.8 品牌的危机处理

品牌危机是指由于企业自身、同行竞争、顾客甚至是恶意破坏等外界因素给品牌带来的不良影响，致使公众对品牌产生了信任危机，进而危及品牌甚至是企业生存的危机状态。当品牌处于危机时，品牌应该采取自救行动，消除负面影响，恢复品牌形象。

消费者对品牌的信任就像一张白纸，一旦出现褶皱就再难抚平。处理品牌危机要坚持以下七个原则。

1. 主动性原则

在发生危机后不要试图回避、压制，而是要积极、主动地去面对，这样可以对有效地控制局面起到一个良好的作用。

2. 快速性原则

面对危机要在第一时间内建立应急小组，对危机事件反应必须迅速。

3. 诚意性原则

此时企业要拿出足够的诚意去面对消费者，保护消费者的利益，将损失降到最小。

4. 真实性原则

此时企业会面对多方面的压力和质疑，这时企业必须向公众陈述事实真相。

5. 统一性原则

危机处理必须协调统一，宣传解释、行动步骤统一到位。

6. 全员性原则

此时所有的员工必须要有危机意识，全员参与其中，同心协力，共同善后。

7. 创新性原则

面对危机，消费者的流失是在所难免的，这时要对产品及时创新，以挽回僵局。

案例：

美国强生公司所属的著名医药品牌"泰莱诺尔"，就曾遭遇过一次接近毁灭性的灾难。1982年9月29日至30日，在美国芝加哥地区发生了有人服用含氰化物的强生公司生产的"泰莱诺尔"药而中毒身亡的严重事故。事件发生以后，"泰莱诺尔"品牌的信誉遭到空前打击，甚至有专家断言，"泰莱诺尔"品牌肯定会万劫不复。此事件发生之后，在首席执行官Jim Burke的领导下，强生公司采取了一系列快速而有效的措施。

据报道强生公司在很短的时间内就回收了数百万瓶这种药，一方面花了50万美元来向那些有可能与此有关的内科医生、医院和经销商发出警报；另一方面公司及时关注消费者的健康情况，而这正是消费者所希望的。如果它当时竭力掩盖事故真相，将会犯更大的错误。半年之后，"泰莱诺尔"重新投放市场，并改成了无污染包装。强生公司不仅在价值高达12亿美元的止痛片市场上收回了失地，还以该事件为契机，变坏事为好事，利用倡导无污染药品包装的机会赶走了竞争对手。

7.9 品牌故事策划

我们都爱听故事，都喜欢带有一些故事情节的事情。当听到故事时，大脑接收信息后开始产生刺激，从而我们的情绪会发生反应。消费者在购买一件商品的同时，他还希望得到消费以外的情感体验和相关联想。通过品牌故事，买卖双方的关系就变成了讲述者与倾听者的关系，使情感将产品服务和消费者联系起来，从而为消费者构建了一个美好的、迷人的消费体验。

品牌故事就是以品牌为核心，通过对品牌宗旨、内容进行的创造、巩固、扩展的故事化讲述，将品牌的时代背景、文化内涵、经营理念等内容进行展示。品牌故事的策划可以遵循以下几点原则。

1. 真实性原则

品牌故事题材的选择要在品牌的产生

和发展过程中发生的真实故事，只有真实的故事才能禁得住时间的推敲。

2. 个性化原则

千篇一律的内容总是让人不胜其烦、心生厌倦，只有个性的、独特的故事才能引起消费者的注意。

3. 突出性原则

品牌故事通过故事情节来突出商品的特征和优点。

4. 区别性原则

品牌故事的创作与广告有着很大的区别，所以要更注重情感的交流。

5. 传递性原则

品牌故事带有故事情节，更容易被人理解和接受，做到口口相传。所以在传递品牌故事的时候，应该找准时机，大声讲、反复讲，直到目标消费群体认同，在受众心目中留下深刻印象。

案例：

IKEA这个名字是由它的创始人Ingvar Kampard的名字和他成长的农场和村庄Elmtaryd和Agunnaryd的名字的缩写组成的，如今，这四个字母的组合四海皆知。宜家也很善于讲故事，宜家公司与电视台合作开办了一个名为"改造我家厨房"的节目。在节目中，制作单位会选择报名的观众，然后在五天内为这一家人打造专属的厨房。在打造专属厨房的过程中，制作单位会使用宜家产品，在改造的过程中也细心地介绍产品的特色，以促进消费者的购买欲望。通过这档节目，让60%的人认为宜家提供的是高质量产品，也有高达三分之二的人要改造厨房时，都会考虑造访宜家。

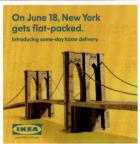

7.10 如何提升品牌的附加价值

品牌附加价值是一种无形价值，是通过各种方式附加给品牌的，有形价值和附加价值是共同存在的。例如，两件质地、款式一样的衣服，它们之间的有形价值就是相同的。而一件售价 10 元，一件售价 100 元，那么多出的 90 元就是附加价值。在同类商品中谁的附加价值营销做得好，谁就会超越竞争对手，获得更持久、更高的利润回报和市场占有率。可以通过以下几种方式来提升产品的附加价值。

1. 品质附加

良好的商品质量是提升品牌附加价值的根本，只有提供比竞争对手更好、更优质的产品，才能占领市场，博得信任。

2. 销售渠道附加

不同的销售渠道决定了不同的消费人群，通过销售的环境可以提升品牌的附加价值。

3. 形象附加

产品的形象包括品牌形象、产品包装、广告、明星代言等，通过塑造一个良好的形象可以快速、有效地提升品牌的附加价值。

4. 情感附加

消费者认准一个品牌进行购买，很大程度上取决于对这个品牌的情感认同度和依赖度。例如，戴比尔斯的一句经典广告语"钻石恒久远，一颗永流传"就开启了中国钻石消费的时代。

5. 服务附加

服务同样是现代商业竞争的核心模式，提供优质的服务可以提升品牌形象，让消费者产生好感度和信任度。售后服务和售前服务一样重要，认真、负责的售后服务可以提升品牌的信誉。

案例：

耐克是全球著名的体育运动品牌，英文原意指希腊胜利女神，中文译为耐克。耐克的广告语是 Just Do It，意思为"只管去做"。这样简短的一句话，更像是一个人的信念，去激励消费者——无论你是谁，无论你经历了什么，只要振作起来，抓紧行动，你就能办到！由此可以看出耐克不仅是在售卖商品，而且还是在售卖一种精神。通过巧妙地运用一句非常简单的广告妙句，它成功地将一种生活态度融入其所出售的商品之中。

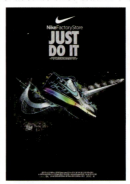

7.11 品牌的经营维护

俗话说:"打江山容易,守江山难",品牌形象建立后,还需要在后续发展过程中维护。品牌的维护是指品牌所有人或合法使用人对品牌实行资格保护,以防范来自各个方面的侵害和侵权的行为。品牌维护包括品牌的经营维护、品牌的法律维护和品牌的自我维护。

1. 品牌的经营维护

经营维护是在营销活动中采取的保护和发展的活动。在经营维护中品牌要维持良好的产品与服务质量,在消费者心目中占据最牢固的地位。

2. 品牌的法律维护

法律维护是最基础、最有力的保护,它具有权威性与强制性。法律保护品牌商业标记、品牌的防伪标记、品牌的商业秘密和品牌侵权保护。

3. 品牌的自我维护

品牌的自我维护是指企业自身不断完善和优化产品,以及防伪打假和品牌秘密保护措施。自我维护表现在品牌设计、注册、宣传、内部管理以及打假等各项品牌运营活动中。

案例:

对宝洁这个庞然大物来说,持续不断地推陈出新并不容易。同大多数企业一样,宝洁一直坚持传统的创新模式。2000年宝洁的股票开始下跌,投资者回报率下降了35%,这时宝洁公司意识到旧的创新方式已经不适时了,便开始变革企业文化,推出了"联发模式",与全球约150万名科学家联手,群策群力,迸发创意。

在这场革新中,研发团队走出实验室,深入市场了解消费者。例如,宝洁婴儿护理产品部的办公室楼下的大厅里,设立了一个尿布测试中心。经常会有一些年轻妈妈们试用宝洁开发的婴儿纸尿裤,研发团队可从中了解年轻妈妈对产品的反映和新需求。宝洁推出的系列"帮宝适"高级纸尿裤,就是在这样的环境下开发出来的。

7.12 品牌延伸的策略

品牌延伸是指企业将某一知名品牌或某一具有市场影响力的成功品牌扩展到与成名产品或原产品不尽相同的产品上，以凭借现有成功品牌推出新产品的过程。品牌延伸是一把双刃剑，一方面它可以利用原品牌的知名度加快新产品的定位，节省企业推广成本，使新产品更容易打入市场；另一方面品牌延伸会对原有品牌产生稀释效应，还会让消费者产生联想冲突，引起消费者反感、排斥的情绪。

品牌在延伸的过程中可以采取以下三大策略。

1. 在产业上延伸

在产业上延伸使得产业链进入到基础产业环节和技术研发环节，从而为材料来源、产品销路提供了很好的延伸方式。或者进行产业上的平行延伸，一般适用于具有相同或相近的目标市场和销售渠道，因为相近的特征、储运方式都有利于新产品的行销。

2. 在产品质量上延伸

借助原品牌的知名度，从产品档次上进行延伸，若向高档次进行延伸，可以使新品牌进入更高端的市场。若向低档次延伸，可以借助原品牌的名誉，吸引一些顾客慕名而来购买该品牌的低档次产品。但是这种方法极易损害原品牌的名誉，有很大的风险。也可双向延伸，即原定位于中档产品市场的企业掌握了优势后，再同时向高档和低档进行延伸，从而扩大市场阵容。

3. 扩散法延伸

扩散法延伸对于正在成长的公司比较

有意义。它有四层含义：① 单一品牌扩展成多种产品，形成一个系列。② 将本土品牌延伸成为国际品牌。③ 将一个品牌衍生出另一个品牌。④ 名牌产品可以扩散延伸到企业上去，使企业成为品牌企业。

案例：

阿玛尼是世界著名的时装品牌，1975 年由时尚设计大师乔治·阿玛尼创立于米兰。作为一个顶级的奢侈品品牌，阿玛尼认为时尚潮流不应该局限于服装、鞋帽，而是要覆盖生活的各个方面。如今富有前瞻精神的阿玛尼将品牌不断延伸，开拓了更加广阔的天地。例如，阿玛尼曾与韩国三星电子联合微软合作推出智能手机；与 Emaar 集团达成一项地产投资协议，在 2011 年建立了 14 家以阿玛尼为品牌的连锁酒店。

7.13 品牌与包装之间的关系

品牌设计与包装设计有着密不可分的关系，品牌观念一旦形成，人们往往就只需要认准包装来选择产品，所以在市场竞争激烈的今天，包装的功能已经不仅仅是用来保护商品、方便运输，它还是品牌的主要载体，通过包装设计能够体现出品牌的价值，传递品牌的形象。包装与品牌具有以下四点关系。

1. 包装是品牌的视觉载体

包装是由商品标志、文字信息、图案、色彩、造型、材质等多种元素结合而成，通过艺术化的加工处理形成独有的品牌特性。在商品同质化竞争激烈的现代社会，消费者在看到包装后就会知道产品属于哪家企业。

2. 包装是品牌的销售工具

包装本身就扮演着"沉默的推销员"的身份，在没有销售人员的介绍或示范下，消费者能够通过包装了解商品。

3. 包装是品牌的品质表现

包装作为品牌形象的一部分，它与消费者的互动最为频繁。包装质量的优劣直接影响到消费者对产品的印象。

4. 包装是品牌的传播渠道

包装摆放在琳琅满目的货架上，随着商品的贩卖，品牌也依附于包装被认知和购买。

案例：

香奈儿（CHANEL）是由嘉柏丽尔·香奈儿女士于1913年在法国巴黎创立的品牌，至今已有百年历史。香奈儿的产品种类繁多，有服装、珠宝饰品及其配件、化妆品、香水，每一种产品都闻名遐迩。香奈儿无论在商品还是在包装上都非常注重细节，其包装设计在造型、材质、颜色、工艺方面都有着与其品牌相同的特质。黑色与白色的搭配营造出了一种时尚简约、高雅精美、崇尚自由的感觉。

7.14 VI 设计的基本程序

VI 设计程序可以分为以下四个阶段。

1. 调查研究

俗话说"知己知彼，百战不殆"，在确认导入 VI 后，企业需要进行调研工作。调研的目的是掌握市场的最新动态，了解企业自身的优势和劣势，跟进、打击竞争对手。企业调研项目包括企业自身研究、市场调研、竞争对手调研、消费者调研、产品调研和广告策略调研。

2. 设计开发

在设计开发阶段，应成立 VI 设计小组，小组成员应由企业的主要负责人担任，因为企业的管理者更加了解企业的自身状况，对宏观的把握更强。成立 VI 小组后，要充分理解企业精神内涵，以避免企业精神传递不到位的情况。

3. 反馈修正

在 VI 设计基本完成后，VI 设计小组和设计人员要不断地沟通交流，促进设计的要点展现，并反复通过沟通进行修正，最后达到企业预想的效果。

4. 编制 VI 手册

VI 手册是 VI 系统实施中的范本和标准，由设计公司进行排版，以印刷方式出稿。VI 手册根据企业的要求和规模而定，可采用单册或多册形式。VI 设计手册的整体视觉与企业的 VI 视觉形象风格特点保持一致。

案例：

百威啤酒诞生于1876年，是世界最畅销、销量最多的啤酒之一，素有"啤酒王"之称。在百年发展中，一直以其纯正的口感、过硬的质量赢得全世界消费者的青睐。安海斯–布希公司，采用世界独

一无二的制作工艺，从选料、糖化、发酵、过滤直到罐装的每一个工序都无可挑剔，从而生产出来的百威牌啤酒格外清澈，口感纯正。同时，安海斯–布希公司一直奉行"环境、健康与安全"的经营理念，将这些理念也融入到百威啤酒中。

7.15 互联网时代的品牌营销

互联网时代，人们的信息获取渠道习惯发生了改变。企业不能与时代脱轨，进行网络品牌营销是必然趋势。通过网络营销提高产品的知名度，以获取更大的利益。网络的飞速发展使市场营销发生着很大的变化，主要表现在以下三点。

1. 网络让信息分布更快、覆盖面更广

通过网络可以让信息不受地域、空间的限制，使传播更加没有阻碍。而且网络媒体具有信息丰富、成本低、范围广的特点，对品牌的宣传范围、品牌的延伸、品牌形象的建立都提供了便利条件。

2. 网络实现了网上购物、销售服务

"网购"是新兴起的购物模式，消费者可以通过网络在购物平台上进行商品的购买，很多品牌都有自己的"网络商店"。在网上销售商品可以减少店面租金、员工成本，从而降低商品的价格，吸引更多的消费者。

3. 网络让企业更好地进行资金流通

网络营销在企业中的作用越来越强大，网络借助银行、信用公司、保险公司，让销售能够更好地进行，我们销售或购物都可以通过网络来支付和收账，解决了空间的问题，互动性好，安全可靠，为市场营销的运作提供了重要的手段。

案例：

作为国际上个人计算机销售排名第一的戴尔公司，除了门店直接式销售外，其他最主要的营销方式就是网络营销。在网站直销的弊端是一些新产品推广、促销的信息发布具有局限性，消费者很难在第一时间内了解到这些信息。戴尔公司为解决这一问题，就在 Twitter 上注册了许多账号，每个账号都负责专门的事务，例如，产品信息的账号会专门发布产品信息，指定给受众看，这样既不会骚扰到他人，又传播了信息。通常戴尔的账号会在 Twitter 上发布一些新品信息、清仓甩牌、优惠信息、经过翻修的价格低廉的二手产品信息，以此来吸引消费者。